1930-1970年代
香港粵劇唱腔流派革新與傳承研究

陳家愉

陳禧瑜

何晉熙

編著

責任編輯：羅國洪

封面設計：張錦良

1930-1970 年代香港粵劇唱腔流派革新與傳承研究

編　著　者：陳家愉、陳禧瑜、何晉熙

策　　　劃：香港都會大學人文社會科學院

出　　　版：匯智出版有限公司
香港九龍尖沙咀赫德道 2A 首邦行 8 樓 803 室
電話：2390 0605　傳真：2142 3161
網址：http://www.ip.com.hk

發　　　行：聯合新零售（香港）有限公司
香港新界荃灣德士古道 220-248 號荃灣工業中心 16 樓
電話：2150 2100　傳真：2407 3062

版　　　次：2023 年 10 月初版

國際書號：978-988-76912-3-5

目錄

序言

　　粵劇這門藝術於2009年獲聯合國列為「人類非物質文化遺產」，其文化價值不容置疑。[1]粵劇四種基本演繹方式包括「唱、做、唸、打」，當中以「唱」為首要，可見唱腔在粵劇中的地位。誠然，不同唱家和學者對粵劇唱腔有不同的理解，也做過不同的研究：例如有的以名伶唱腔的藝術特點（聲律美與節奏感）作分析依據；[2]有的以拉腔發口，與如何發揮曲中情緒作為準則；[3]而程美寶（2011）也指出，粵劇的「慢節奏」使梆黃唱腔最容易營造出韻味。[4]這三種說法各自成理，但如何幫助後學運用粵音九聲，並利用個人發聲特質融入在粵劇唱腔之中仍是須再作研究的課題；我們亦須了解名伶習曲、從即興基礎上加以發揮的情況。此外，現時不少學者（如梁寶華，2015）指出，粵劇革新正面對瓶頸，不論是劇本的創新或是唱腔的創新，亦予人一種停滯的狀態。[5]故此，詳細記錄不同流派名伶唱腔及演變就非常重要了。

1　政府歡迎粵劇列為聯合國《人類非物質文化遺產》。檢視日期：2023 年 2 月 15 日。網址：https://www.info.gov.hk/gia/general/200910/02/P200910020282.htm。

2　周仕深、鄭寧恩編：《粵劇國際研討會論文集》（上／下）（香港：香港中文大學音樂系粵劇研究計劃，2008 年）；何梓焜：〈何非凡粵劇唱腔的韻味〉，《粵劇國際研討會論文集》（上）（香港：香港中文大學粵劇研究計劃，2008 年），頁 99–104。

3　王勝焜：〈薛腔的特色和發展──從薛覺先到林家聲〉，《粵劇國際研討會論文集》（上）（香港：香港中文大學粵劇研究計劃，2008 年），頁 105–121。

4　程美寶：《平民老倌羅家寶》（香港：三聯書店，2011 年）。

5　梁寶華：《香港粵劇的傳承模式倡議：從師徒制和社區訓練到學院制》（香港：香港教育大學粵劇傳承研究中心，2015 年）。

香港都會大學（Hong Kong Metropolitan University）獲香港特別行政區政府研究資助局撥款支持，就1930–1970年代香港粵劇唱腔流派革新與傳承進行研究，探討香港粵劇唱腔背景和現況，研究粵劇唱腔的傳承和創作的本地性。計劃內容包括記錄1930–1970年代不同流派的唱腔、不同年代的習曲方法、因制度化而衍生的記譜方法，以及粵曲錄音大行其道後如何影響觀眾及習曲者的審美和批判標準。

學院制／系統性教學方法對粵劇唱腔創新的影響較深遠，制度化講求標準、評核的統一性，難免令教學過程變得刻板，加上採用了西方或統一的簡譜記譜方式，某程度上亦收緊了粵曲拍和者演奏的即興空間。在這大前提下，新腔的創造空間可能會遭收窄。透過探討兩者的關係，將有助探討香港粵劇發展的出路。

如前所述，粵劇已列入「人類非物質文化遺產」，視為本地文化之瑰寶，可是與粵劇相關的書籍卻並不算多，也未能普及，以教學和學研為主題的更為少有。故出版此書不但可滿足粵劇愛好人士的興趣，更能補足學界的教育需求。現有的粵劇書籍中，以研究、分析不同演出者唱腔的著作比較少，而專門深入研究個別演出者的表演和演出則有《平民老倌羅家寶》（程美寶，2011）[6]；也有集中分析戲曲內容的，如《唐滌生戲曲欣賞（一）：帝女花、牡丹亭驚夢》（葉紹德、張敏慧，2015）[7]、《唐滌生戲曲欣賞（二）：紫釵記、蝶影紅梨記》（葉紹德、張敏慧，2016）[8]、《唐滌生戲曲欣賞（三）：再世紅梅記、販馬記》（葉紹德、張敏慧，2017）[9]。導論式參

6　程美寶：《平民老倌羅家寶》（香港：三聯書店，2011 年）。

7　葉紹德編撰，張敏慧校訂：《唐滌生戲曲欣賞（一）：帝女花、牡丹亭驚夢》（香港：匯智出版，2015 年）。

8　葉紹德編撰，張敏慧校訂：《唐滌生戲曲欣賞（二）：紫釵記、蝶影紅梨記》（香港：匯智出版，2016 年）。

9　葉紹德編撰，張敏慧校訂：《唐滌生戲曲欣賞（三）：再世紅梅記、販馬記》（香港：匯智出版，2017 年）。

考書籍有《香港粵劇導論》（陳守仁，1999）[10]、《粵劇六十年》（伍榮仲、陳澤蕾，2007）[11]；記錄粵曲發展史的有《早期粵劇史：《廣東戲劇史畧》校注》（麥嘯霞、陳守仁，2021）[12]；以粵曲唱藝教學為目的有《粵曲的學和唱：王粵生粵曲教程（第三版）》（陳守仁，2007）[13] 和《粵曲梆黃藝術：方文正作品彙編》（梁寶華，2019）[14]。專門研究唱腔的有《粵曲通識——唱腔研習之路》（李天弼，2018）[15]，另唱腔相關文章分散刊載於不同研討會論文集，如《粵劇國際研討會論文集》（上）中收錄的〈何非凡粵劇唱腔的韻味〉（何梓焜，2008）[16] 和〈薛腔的特色和發展——從薛覺先到林家聲〉（王勝焜，2008）[17]。

　　由於市場上同時涉及粵劇曲藝發展、唱腔流派發展、以流派發展傳承為主題，並以學術角度研究的書籍較少，故本書的出版或可在此方面填補這個位置。本書將結合前學和後學的見解，糅合傳統與革新，利用訪談和研究所得，尋找香港粵劇唱腔創新和持續發展的方向和方法，為傳承、發揚香港本土粵劇唱腔的傳統探索新路向。本書透過對唱腔的分析和粵音的應用，相信可提升大眾對粵劇審美的認知度，也有助加強粵劇藝人的創造力。

10　陳守仁：《香港粵劇導論》（香港：香港中文大學粵劇研究計劃，1999 年）。

11　伍榮仲、陳澤蕾編：《粵劇六十年》（香港：香港中文大學粵劇研究計劃，2007年）。

12　麥嘯霞著，陳守仁編譯：《早期粵劇史：《廣東戲劇史畧》校注》（香港：中華書局，2021 年）。

13　陳守仁：《粵曲的學和唱：王粵生粵曲教程（第三版）》（香港：香港中文大學粵劇研究計劃，2007 年）。

14　梁寶華：《粵曲梆黃藝術：方文正作品彙編》（香港：天地圖書，2019 年）。

15　李天弼：《粵曲通識——唱腔研習之路》（香港：繆思書坊，2018 年）。

16　何梓焜：〈何非凡粵劇唱腔的韻味〉，《粵劇國際研討會論文集》（上）（香港：香港中文大學粵劇研究計劃，2008 年），頁 99–104。

17　王勝焜：〈薛腔的特色和發展——從薛覺先到林家聲〉，《粵劇國際研討會論文集》（上）（香港：香港中文大學粵劇研究計劃，2008 年），頁 105–121。

2022年8月8日，香港都會大學人文社會科學院（School of Arts and Social Sciences, Hong Kong Metropolitan University）舉辦了「1930–1970年代香港粵劇唱腔流派革新與傳承研究」研討會，並有幸邀請了陳守仁教授、梁寶華教授、程美寶教授、新劍郎先生、王勝泉先生和曾健文先生作為主講嘉賓，探討如「香港當代粵劇唱腔流派的起承轉合」、「從創造理論的視角審視粵劇新腔形成的條件」、「『腔』之有無：讀源詹勳先生日記及其他之所思所感」、「上世紀30–70年代之粵劇／粵曲唱腔發展」、「粵劇生態對名腔創作的影響」、「粵劇唱腔傳承」等不同重要課題；參與者眾，讓各人獲益良多。承該研討會之研究結論，本書《1930–1970年代香港粵劇唱腔流派革新與傳承研究》從學者、研討會參與者、粵劇粵曲愛好者收相關文章十篇，旨在介紹並記錄香港粵曲唱腔流派的古今發展進程，從而發掘粵曲唱腔革新的可能性和方向，以推動粵曲唱腔革新與傳承；另外，亦會探討唱腔「自成一派」的定義及唱腔能自成一家的因素：雖然「依字行腔」是粵劇唱腔的基本原則，但不同名伶於行腔與寸度的拿捏均是獨特的；最後，並分析為何有些唱腔能自成一派並廣受傳承，有的只是平平淡淡的收入名錄之中等。

此外，本書亦將探討影響不同唱腔流派形成與承傳的要素。不同時期有不同的流派，但出現如薛覺先、馬師曾之前的流派承傳多見於文字，少有後學跟隨，反觀錄影錄音科技的出現，使50、60年代的唱腔仍然傳誦至今。粵劇能成為大眾娛樂，是因其唱腔或表現手法具生活化的一面，亦即演員有隨性發揮的空間與彈性，當中亦能在唱腔中展現，促使相同曲詞能有不同的演繹手法，使觀眾與唱者有更深的連繫。

源於內地的體制轉變，香港與中國內地的粵劇各自形成本身的風格；若香港承傳及創新力不足，本土風格有可能遭淹沒。透過對唱腔的分析、粵音的應用，可提升大眾對粵劇審美度的認知，以及加強粵劇藝人的創造力。本書其中一項重要性正體現於此。其次，通過本研究，希望可啓發不同粵曲唱腔教學。香港都會大學人文社會科學院在田家炳中華文化中心大

力支持下，從2021年夏季學期首次開辦通識課程GEN A120CF「粵劇文化：導賞與體驗」（Cantonese Opera Culture: Appreciation and Experience）。筆者為此課程的學科主任及個別課堂講師（兼導師），將把有關研究內容融入課堂，讓修讀學生得益。

研究團隊因應本書的出版，作出了為期約半年的訪問及訪談，對象包括「粵劇文化：導賞與體驗」課程的學生、粵劇界從業員、粵劇研究學者、粵劇愛好者等等。在上課和訪問之前，大眾對年青人的印象就是他們一般不太接受粵劇的表演模式；覺得粵劇古老、不合時宜、鑼鼓喧天、異常嘈吵；但經過一系列粵劇介紹後，他們大部分明顯對粵劇改觀，開始學懂欣賞粵劇至美細膩的表現形式。值得一提的是，很多參與此粵劇課程的同學都略懂西樂或中樂，有的甚至精通樂理；另外，有些同學雖然本科並不念跟語言有關的學科，但也透過這門課程開展了欣賞粵劇之路。課程開辦了至今兩年，儘管未能馬上吸引大部分年青人對粵劇產生興趣，但是我們已開始見到幼苗成長、花朵結苞。要知道把上世紀中期那麼受歡迎的一種表演形式放諸今天年青人身上，難度固然是極大。但是，要是不努力做、不傳承下去，極臻至美的藝術就會黯然湮滅。

本書略分為兩大部分，分別為「第一部分：粵劇界學者和從業員訪談」和「第二部分：粵劇界學者和從業員論文」。第一部分會從四個方面去闡述：「學藝經歷」、「唱腔發展」、「借古鑑今」、「承傳與創新」，討論和探究粵劇發展的古今變遷，時代轉變對粵劇革新與傳承的影響，以及剖析香港粵劇唱腔流派的早期和近期發展的不同。其次，也會通過訪問記錄早年和近年粵劇從業員的學藝和鑽研曲藝的經歷（包括個人經驗和憶述）、學藝心得、尋找適合自己的唱法的過程，以及修習曲藝唱腔的方向等等。另外，亦會着重探討唱腔的發展，在唱腔研究上從不同角度和方向作探討；最後，將討論粵劇唱腔的承傳與創新，包括分析現今演員在唱腔創作上所面對的種種局限與困難等。第二部分乃學者、研討會參與者、粵劇粵曲愛好者的十篇論文：陳守仁在〈香港當代粵劇唱腔流派的起承轉合〉中討

論香港粵劇生態從「個人化」走向「劇力主導」和「群體合作」的藝術進程、唱腔流派興衰的情況；王勝泉於〈粵劇生態對名腔創作的影響〉一文探討在時代變遷洪流中粵劇名腔、尤其是「唱」的藝術是否得以保存。梁寶華的〈從創造理論的視角審視粵劇新腔形成的條件〉打破既有局限，根據創造理論，審視創造新腔的四個條件：「個人」、「過程」、「產品」、「環境」；值得深思。張群顯在〈從語音學看口鉗、轉發口、問字攞腔〉中，從中文語言學的角度研究轉發口與問字攞腔跟「口鉗」概念的密切關係。李天弼撰寫〈陳笑風二黃唱腔的精妙——舉「越王舞劍」為例〉一文，詳盡分析天王小生陳笑風的精心演唱唱腔。謝俊仁在〈王粵生的乙反味士工線小曲：中西音樂交匯中的流變〉一文中探討「上」音偏高對唱名與露字的影響，以及這現象對乙反線蛻變的意義。周仕深則在〈白雪仙梆子中板唱法研究〉探索「仙腔」的獨特韻味，分析粵劇名伶白雪仙名曲中的正線、反線及乙反梆子中板唱段。此外，林萬儀在〈新馬師曾唱腔的人文意蘊——審視粵劇唱腔流派的承傳與革新〉探討新馬腔在唱腔風格技術層面上蘊藏的人文意蘊，並審視粵劇唱腔流派的承傳與創新。林瑋婷於〈「芳腔鼻祖」芳艷芬的粵劇藝術及「芳腔」在粵劇界及菊部的傳承〉研究「芳腔」獨特之處，以及「芳腔」在菊部發展的情況。最後，郭靜宜在她的文章〈粵港澳大灣區視角下香港粵劇與佛山粵劇的聯繫與融合〉從大方向審視佛山和香港兩地粵劇使用劇本的不同特點，結合目前粵劇兩地的發展情況，為今後兩地粵劇的聯合發展提出可行建議。

限於文字空間不多，未能娓娓道來，只可稍稍分享。希望透過本書，可於萬艷叢中錦上添花。粵劇革新固然是蜀道之難，知難而進也為披荊斬棘。衷心感激所有支持香港都會大學這個計劃的良師益友、舊雨新知。一起繼續努力：支持粵劇、傳承粵劇藝術！

<div style="text-align: right">

陳家愉

香港都會大學人文社會科學院副教授

2023年2月

</div>

參考資料

陳守仁:《香港粵劇導論》。香港:香港中文大學粵劇研究計劃,1999年。

陳守仁:《粵劇音樂的探討》。香港:香港中文大學粵劇研究計劃,2001年。

陳守仁:《粵曲的學和唱:王粵生粵曲教程(第三版)》。香港:香港中文大學粵劇研究計劃,2007年。

陳守仁:《唐滌生創作傳奇》。香港:匯智出版,2016年。

程美寶:《平民老倌羅家寶》。香港:三聯書店,2011年。

周仕深、鄭寧恩編:《粵劇國際研討會論文集》(上/下)。香港:香港中文大學音樂系粵劇研究計劃,2008年。

何梓焜:〈何非凡粵劇唱腔的韻味〉,《粵劇國際研討會論文集》(上),頁99–104。香港:香港中文大學粵劇研究計劃,2008年。

李天弼:《粵曲通識——唱腔研習之路》。香港:繆思書坊,2018年。

梁寶華:《香港粵劇的傳承模式倡議:從師徒制和社區訓練到學院制》。香港:香港教育大學粵劇傳承研究中心,2015年。網址:https://www.ied.edu.hk/ccaproject/yueju/ch/transfer.php。

梁寶華:《粵曲梆黃藝術:方文正作品彙編》。香港:天地圖書,2019年。

伍榮仲,陳澤蕾編:《粵劇六十年》。香港:香港中文大學粵劇研究計劃,2007年。

麥嘯霞著,陳守仁編注:《早期粵劇史:《廣東戲劇史畧》校注》。香港:中華書局,2021年。

王勝焜:〈薛腔的特色和發展——從薛覺先到林家聲〉,《粵劇國際研討會論文集》(上),頁105–121。香港:香港中文大學粵劇研究計劃,2008年。

葉紹德編撰,張敏慧校訂:《唐滌生戲曲欣賞(一):帝女花、牡丹亭驚夢》。香港:匯智出版,2015年。

葉紹德編撰,張敏慧校訂:《唐滌生戲曲欣賞(二):紫釵記、蝶影紅梨記》。香港:匯智出版,2016年。

葉紹德編撰,張敏慧校訂:《唐滌生戲曲欣賞(三):再世紅梅記、販馬記》。香港:匯智出版,2017年。

第一部分

粵劇界學者和從業員訪談

陳家愉、陳禧瑜、何晉熙

本計劃訪問了八位粵劇學者和從業員，包括（排名以筆畫順序）：王勝泉（粵劇音樂領導）、王勝焜（粵曲導師）、江駿傑（粵劇演員、編劇）、李天弼（粵劇學者）、周仕深（粵劇學者）、吳立熙（粵劇演員）、陳守仁（粵劇學者）及龍貫天（粵劇演員），從不同角度探討他們對粵劇傳統、粵劇唱腔的看法，透過分享他們的經歷，觀察粵劇唱腔的發展對現今生態的影響。訪問內容經過整合和融會貫通，分為四大部分：「學藝經歷」、「唱腔發展」、「借古鑑今」和「承傳與創新」。

學藝經歷

　　香港百業興旺，而且有着固定的教育制度，社會風氣已經今非昔比。學徒再不可能全天候侍候師父，甚至同寢共食，導致粵劇傳統的「師徒制」漸漸消失。再者，前輩大多鼓勵後輩能集百家所長，因此「學院派」的教學模式成為了主流。

　　江駿傑自小接觸粵劇，由接觸演戲開始，到接觸鑼鼓音樂，後期將重心放到幕後創作，是香港的年輕編劇。他既拜老倌為師，又曾修讀中港兩地的戲曲學院課程，吸收兩種不同方向的養分。關於師徒制，他最深刻便是在日常生活傳承師父的身、心和精神，憑着對生活的細緻體會，投映在自身的藝術精神上，這是在學院制中難以體現的。「但是於學院中學習，提供了很好的交流平台，在學期間能跨學院交流，開拓視野接觸其他藝術，令藝術層面不再單一。劇場藝術家何應豐先生對我影響甚深，啓發尋找藝術的空間，由身心出發，透過利用空間一勾一畫的體會及當中的過程，明白戲曲教育應該是如此啓蒙，並非『複製與貼上』的教育方式。」江駿傑談起粵曲不再琅琅上口時，大眾唱粵曲似乎不再像以前般得心應手，才導致一切要從文法學起——學梆黃，導致學院派給大眾印象是難以跳出框框，失去靈活性。

　　吳立熙從業餘學粵劇到正式從業，小時候到曲社學藝，後來報讀香港八和學院的訓練課程，他對粵曲的了解從多聽經典唱段開始。先熟悉粵曲的旋律和曲詞，慢慢才學習粵曲的曲式和格式，在正式參與職業演出後，

前輩建議他聽不同流派的粵曲，多聽多學習。

　　回憶學藝初期，吳立熙根據自身聲線條件認識和學習唱腔，經常聽羅家寶的粵曲唱段。在他青春期「轉聲」的時候，唱高音較為吃力，在吊嗓子時也需要量力而為，當時他多聽羅家寶的粵曲，例如《再進沈園》，學習多運用中音和低音演唱，藉此認識羅家寶的「蝦腔」，從而在日後舞台上多多應用這種唱腔。亦有前輩建議他多參考小武桂名揚的鑼邊花、白玉堂的大審戲，學習他們吐字有力和收腔短促的唱法。他學以致用並解釋：「例如《甘露寺》中『包才滾花』的唱法，可以應用在《桃花湖畔鳳求凰》金殿的一場，套用『包才滾花』並唱中州話，使唱段帶有一種古腔的感覺。我在接到角色後，會找尋相關錄音資料，追溯前輩是如何演繹，從而進一步了解其流派和唱腔特色。」

　　「唱腔流派需要由後輩跟隨和學習，才能夠持續承傳下去。」吳立熙認為他的前輩立下了榜樣，例如他留意到前輩吳仟峰在演唱中經常唱出薛腔的韻味，並運用新馬腔；前輩南鳳也經常在唱段加入芳腔。不過新一輩演員甚少跟從一個明確的流派唱腔，技藝未成熟的情況下更難有自己的風格。從年輕演員的角度看，吳立熙認為要先豐富自己的基礎，才能有助日後建立自己的風格。他主攻小武行當，認為《鳳儀亭》、《平貴別窰》這類型古老戲是必修課，需要先打好基礎，研究小武的唱腔特色，另外也嘗試在演出時找尋適合自己的唱、做風格，持續運用，持之以恆，慢慢建立個人特色。

　　「創腔是看唱家自己擅長將文字放在甚麼拍子位置去唱。現代人沒有太多時間去設計唱腔，也沒有專人為他們設計唱腔，對樂曲的理解和深度亦沒有舊人般尖銳和深刻。」李天弼認為學藝需要全心投入、深入鑽研，要了解樂曲背後的故事和情意，並不能搬字過紙而得過且過。「唱者唱得舒服之餘，要充分展現情意，從而吸引觀眾，提升觀眾水平，從粵曲角度再帶動粵劇。令大眾無論學習、演唱都互相吸收；也會反問自己有沒有其他唱法，為每一個角色去設計唱腔。不過其實這是個人的修為問題，許多

人都沒有培養出這種能力，未能像何非凡、新馬師曾一樣創出新腔。更沒有像小明星、張月兒一樣有梁以忠在旁，協助設計別具特色的腔。」

王勝焜道出古今不同的差異：「近幾十年的唱腔發展趨勢偏向由撰曲者主導。早期的劇本，大部分唱段都只有曲詞，演員有很大的創作和發揮空間。現今不少新的粵曲裏，撰曲人和唱腔設計會寫上固定的唱腔，演員基本上可以直接跟隨唱腔的旋律來演唱。」因此，王勝焜鼓勵學藝者多鑽研唱腔。

說起學藝，龍貫天亦分享一些心得，他提出兩項觀點，寄意他人去尋找合適的學習方式，從而傳承唱腔。首先理解自己的成長背景：「千金難買少年窮」，人生有喜怒哀樂的過程，從自身的經歷出發，對於唱腔上的感情處理，絕對有很大裨益，這就是「人生如舞台」的道理。其次為善用現今的資訊科技：資訊發達，令後學者可以選擇自己希望學習的對象，也可以找尋現今潮流，作為自己學習的分享和方向。

口傳心授

以前流通資訊的渠道缺乏，沒有出版社結集出書，沒有影像錄音，學藝只能靠口傳心授，師父也不會反覆提點，學徒必須馬上記在心中，或者抄在隨意的紙片上，但他們都非常珍惜任何一刻的學藝機會，因為過了這村便再沒有這個店。現在資訊科技發達，劇本、樂譜、錄音、錄影都有機會在網絡上搜索得到。與此同時，這亦影響了粵劇學藝的方法，粵劇界除了師徒制，亦建立了學院制，使學員能學習百家之長，創新了不同的學習法及教學法。

在唱腔承傳上，周仕深則認為有不同的層次。最佳方法是親傳，即由唱腔創作者親自傳承，其次是由其工作夥伴、伴奏樂師、徒弟、學習其唱腔的唱家等分享，透過他們的觀察道出其唱腔特色和要點。

周仕深憶起向梁素琴學習的一番金石良言，他說道琴姐曾提出學習粵

曲有三個階段：首先是模仿，之後是看到曲本便能唱，最後是創作，並需要受大眾認同。唱腔的傳承需要後學不斷鑽研和學習，承先啓後，甚至再創出新的流派。

在琴姐（梁素琴）身上，周仕深體驗到另一種唱腔學習方法：粵曲「會話式」學習。他以學英語為例，透過跟以母語為英語的人交談，便能學到如何用英語溝通；「粵曲就如琴姐的母語，她唱一次，然後自己和她一起唱一次，自己再唱給她聽，她再指點，再示範」。粵曲的「文法」，例如調式、架構，是需要了解和認識，但更要配合「會話」練習，才可稱得上懂唱粵曲。

江駿傑亦不約而同提起grammar（文法/語法）：「現今初學者的學習方向，多數由梆黃入手，就像學習英文要先學grammar，導致他們遲遲未體會當中的美學。西方的美學是可計算的，拍子、和聲、音樂進程都十分嚴謹。東方美學比較靈活，難以量化，時移境異，就要有不同的能量與之呼應。古代的舞台就像是祭壇，承載着一種能量供祭祀者朗誦、高歌、跳舞，帶着即興感卻又充滿特色，這才是東方長久承傳的美學，是與西方風格不同的表現力。不過現今世界中西文化交流融和，已經很難強行把藝術分拆成東西方兩邊。粵劇亦漸漸講究節奏拍子，從七律『被迫』發展成十二律，需要詳細的記譜，由此可見粵劇在變化，粵劇的學習法教育法也在變化。即使如此，粵劇的本質是多麼的開放，不知將來的學習風氣能否反璞歸真，不再過分講究grammar，毋使粵劇不能突破，守舊且公式化。」

粵曲需要理性與感性並存學習：理性學習梆黃格式；感性的去聽曲，去感受粵韻味道，才能使藝術更上一層樓。粵曲裏的細節繁多，變化萬千，唯有把樂曲演唱得揮灑自如，才容易帶動唱情及韻味。

龍貫天唱演皆優，概括了自己學藝的經驗：「以我本身的經驗為例，第一，先參考錄音，追隨唱片內演員的唱腔、唱情，一起跟唱。例如名劇《帝女花》，唱片內的名伶，將整套戲和每個人物活現在唱片中，可謂聲情並茂。在跟隨過程中，不知不覺便學習了他們的演唱技巧、感情運用，更

是學習『運氣』的好方法。」他早年已將不同劇目全劇唱熟,入行後有專業人士口傳身教,得益甚多。寄語習戲之後輩也該先把戲唱熟,其後在舞台上學習,演出效果會更好。

吳立熙作為粵劇新力軍,難忘向前輩學習的心得,吳立熙憶述前輩阮兆輝的分享:「輝哥說自己在年輕時的聲音比現在還要差,聲帶操勞過度,休息不足,唱工尺譜的『工』音也感到吃力,當時有人建議他多聽羅家寶演唱,多唱低腔,留意呼吸吐納,揣摩如何『偷收走漏』。」

吳立熙也留意到輝哥演唱時,也不時有羅家寶唱腔的影子,明白自己也須學習揚長避短:「通過多了解自己的聲音條件和提升對粵曲知識的理解,開始學習如何運用唱腔來揚長避短。如果要演唱《潞安州》,當中的一些唱段一般會唱高腔,但如果超出了自己的音域範圍,便會嘗試改用別的唱腔,或拉長唱腔中的某些音,或以中州話演唱來加強氣氛,在消化和理解劇情和角色後,用另一種適合自己的方法演繹。」

口傳身授不單只傳授書面知識,最珍貴莫過於無價的經驗。學習粵曲粵劇不能只依靠書本、錄音錄像,還有許多細節要靠前輩的分享,後輩吸收經驗,少走冤枉路,才能慢慢茁壯成長。

記錄不到的才是寶

戲曲藝術充滿虛擬性和想像力:台步身段、一桌兩椅、各種道具,都帶有不同的含意,因此亦有不少人覺得粵劇很難上手。事實亦是如此,因為有許多事物和經驗難以記載,心得亦因人而異,能記載的屬基礎知識;未能以筆墨記錄的,才是粵曲粵劇裏的珍寶。

在鑽研唱腔的過程中,周仕深發現曲譜未能記錄的東西,更需要被「記錄」。他在學藝早期,會嘗試把聽到的所有音符記錄下來,但後來發現「發口」、「味道」、「吞吐」、「斷連」等並非筆墨可記錄,他指「這些記錄不到的才是寶」。「記譜是必要的,但不能倚靠某份樂譜便學懂某種唱腔,要

配合錄音資料作即時參考，只靠看譜而唱有機會令唱腔失真。」

江駿傑對新馬師曾的藝術讚歎不已：「想起新馬師曾唱得為何如此獨特，除了沒有忽視梆黃，更懂得運用自身條件，了解自己的長處，把靈魂和精神注入梆黃唱腔，才能打造獨一無二的唱法和行腔。」他同時指出，要令粵曲更輝煌，唱者首先更應加倍努力尋找自己的唱法、共鳴，才能感染自己、感染觀眾。若然一直執着文法，反倒變得沒意思。

吳立熙從前輩的分享中，體會到自己需要找尋一個自己較喜愛並適合自己的流派唱腔去學習。吳立熙的嗓音較低沉，他多聽羅家寶的粵曲，也認為其唱腔適合自己的聲音條件，更重要的是他認為「蝦腔」能夠營造出男性演小生的韻味；其樸實的唱腔也能帶出一種書生的氣質，他形容這就像民間傳奇中書生柳毅一般，展現耿直的感覺。吳立熙在演繹一些忠厚樸實的角色時，就會向前輩借鑑，多運用「蝦腔」演唱。但這一切都要多聽多感受才能體會，並不能盲目搬字過紙。

在廣州地區，紅線女絕對是影響力最深的老倌。她的旋律、科學的發聲方法，一直影響廣東地區的粵劇發展，至今仍有跡可尋。王勝泉認為她在廣州地區影響深遠，建立有系統的教學，並統一教授偏西化、科學化的發聲方法，以致內地演員的風格都比較統一，與香港本土的風氣有異。「雖然他們流着紅線女的『血液』，但是卻失去了紅線女獨特的神韻；香港地區也有表演者走進了這個胡同，只學了前輩的表演形態但缺少了當中的神韻。『神韻』就是粵曲中的最大的藝術，所謂『不能記錄下來的，才是最獨特珍貴』，藝術是不能以科學化的方法作出分析，不能以客觀條件為標準。也許有人會認為只要嗓子比某前輩清脆，便是唱得更佳的那位，但是甚麼嗓子、節奏、旋律都是很客觀的因素，而潛藏其中的情感、韻味是不能量化的。所以『流派』承傳最壞的現象，便是傳承者只有『形』而缺乏『神』。」

神態韻味的確難有標準，但是不能否認一些人文因素也影響粵劇，例如粵語的變遷等因素。上世紀的香港電影及歌手有着非凡的影響力，同

時亦間接推廣粵語。世界文化交匯後，粵語為非主流的方言，語言地位亦隨之下降，同時影響了粵劇的廣泛性。李天弼對粵文化的變遷感到擔憂：「普通話成為中國標準語言會成為一大影響，但粵音絕不應該廢除，更加需要保育粵音九聲，每個詞語都含有情緒在內，有快、慢、停、頓，充分表達了情感，粵音味道才能流露出來。」李天弼認為應該加強對粵語的重視程度，在粵語教學和保留粵語文化兩者之間互相影響，從而帶動粵劇的水準。

粵劇專業教育

粵劇隨時代發展，由民間藝術搬上了國際的舞台，成了戲曲的一大體系。要讓粵劇廣泛流傳，衍生了崗位不同的持份者：粵劇學院、粵劇學者、粵劇編劇、粵劇演員等，各施各法的在業內打拼來延續粵劇。其實粵劇並非不着重文化，只是粵劇基礎甚多，在學藝途中需要大量的鍛煉時間，對成長可謂有得有失。迎來的便是未來業界人士對文化水平的期望：如何創作出具質素的演出？如何歸納並建立出良好的教學模式？如何把粵劇藝術翻譯成英語並介紹給外國人？

陳守仁在英國居住時，問及當地唱歌劇的人中有多少人有大學學位，他們雖然未有正式統計，但估計佔九成以上有學位，少數人只有中學畢業程度。但是他們因為唱功優秀而獲歌劇團受聘，即使本來沒有大學學歷的，也會重返學院考取相應的學位學歷。

「現今粵劇的從業員中，有多少人是大學畢業的？這是關係到從業員的眼界和日後教學的水平。演員是否有學位，並不是去判斷他們是否成功，而是為他們日後教學奠定基礎，因為他們需要備課和安排課程，承傳所學。」陳守仁提出了對學歷的觀點：「從業員教學水平不到位，不重視藝術研究，令粵劇仍然停留在『娛樂』的水平，未能昇華至『藝術』。現時的粵劇，只介乎於『娛樂』和『大眾藝術』之間，距離『精緻藝術』還有一段

路，或者只有個別作品能夠達到此水平。」

粵劇需要有正規學位課程嗎？其他表演藝術如舞蹈、話劇、電影、音樂都已經有碩士和博士課程，粵劇專業化需要有學位課程作接軌，亦視為一種社會趨勢。

「每個演員的演藝生涯有限，如果他們有足夠的文化水平，懂得備課、閱讀相關書籍，便可以帶領學生思考，教出比較有水準的學生。本港戲曲專業課程需要有良好的師資，才能吸引更多人就讀、進修。演藝學院提供戲曲文憑及學位課程，需要有業界中高水平的師資，提升其競爭力，吸引學生修讀。而培養出來的畢業生能夠樹立一種待人接物得體、藝術水平高的形象，就能提升學生和家長對學府的信心。在學術研究上，如果有上佳的粵劇史老師教導，即能啟發學生就着不同範疇進行關於粵劇和戲曲的學術研究。」陳守仁強調非常重視師資，只有出色及具名氣的教育團體，亦是所謂明星級導師，才能吸引新生代就讀課程，這才是承傳的根本。

「唱腔承傳需要記譜，是推動學術研究的關鍵。」陳守仁在美國學習爵士樂曲時，了解學生會把爵士樂名家即興的演繹詳細記譜，這是學習的第一步。在未認識如何創作時，先模仿演奏名家創作的旋律，是學習過程中重要的階段。他認為套用於學習粵曲唱腔，亦是如此。例如把何非凡的唱腔仔細記在譜上，再作深入研究和學習。這是一個耗時但有價值的傳承過程。

陳守仁認為推動學術研究能有助粵劇發展。唐滌生編撰的劇本大約有440個，但現在香港能夠保留的只有100個左右，保留下來的多散落在香港文化博物館、香港大學和香港中文大學，如果能收集現存的劇本，整合後創建一個資料庫，便能讓後學得到更多資料供日後研究和創作。「我們總是問為何今天沒有一些獨特的唱腔誕生，就好像在問今天有沒有一些像唐滌生劇本一樣好的作品，也在問有沒有一些武俠小說像金庸的寫得那麼好。有人會說武俠小說的時代已經過了，金庸已經把武俠小說帶到巔峰，

那麼唐滌生是不是已把粵劇帶到一個極限，沒有人能夠比他更好？唱腔流派的時期已到了極限？要超越這些暫時是沒可能，又或者需要一段時間的摸索才可知曉。」

唱腔發展

唱腔流派的定義和特色

隨着粵劇的發展，行當分類雖然逐漸模糊，但是各前輩糅合了不同行當的特色，再加上自身的個人特色，於唱腔上建立了不同風格。當粵劇唱腔有了個人風格，同時亦受多人追捧和學習，便成就了眾多個「流派」。這些唱腔流派不但展現了始唱者的藝術風格，亦暗中記錄了始唱者的學藝經歷和藝術修養、日後的承傳和發展等。

「『風格』與『流派』的關係很微妙，當有些唱腔憑空出現，別樹一幟，會因獨特的形象而吸引大眾令他們接受，創造出獨特的『風格』後，或許日後成為一大『流派』。」王勝泉對前輩破舊立新的藝術發展稱讚不已，同時亦道出創作新流派的困難之處：「不過當後人沒有創作出獨特的唱腔，反而依附在前人的『風格』再作發展時，便會影響他獨特的認受性，從而產生『風格』與『流派』之爭。觀眾很自然會把新人當成舊人的傳人或替代者，打造風格的道路會是蜀道之難。」他認為以往的流派雖然依舊存在，但很少新生代承傳前人唱腔，亦沒有自行研發具個人特色的唱腔，因此削弱了粵劇的部分特色。

坊間有許多團體把樂曲以不同形式記錄下來，使唱腔旋律更簡單的讓後來者學習、模仿，可是片面的旋律記錄不到唱腔背後的經歷和成長，更探討不到唱腔發展對行業的影響。為此，本書先後訪問了幾位從業員，向他們了解有關唱腔及唱曲的心得。

　　周仕深認為唱腔研究能夠從不同角度和方向作探討：「唱腔研究範圍可闊可窄：用記譜的方式研究；就着不同板式作比較；從唱腔傳承和各大流派上分析；甚至親身去學習唱腔作研究。」周仕深在研究琴姐（梁素琴）的唱腔時，就選擇盡可能收集她的唱段作分類和分析，並配以錄音資料作參考。他在研究琴姐的唱腔時，亦制定了一套框架：「腔法韻味」。「腔」指旋律，是唱腔較表面的一層；旋律如何唱出為「法」；有唱腔和唱出的方法之後，便求「韻」和「味」，唱得細緻，唱出味道。「韻」和「味」最難以學習，因為每位唱者的成長背景皆不同，若要深入了解，需要在人文及社會角度研究。

　　王勝焜對唱腔的承傳上亦有一套獨特的見解：「在唱腔承傳上，不少演員會模仿前輩，及後加入自己的風格，自成一格。以唱『芳腔』為例，崔妙芝的唱腔更像是繼承『芳腔』，其聲音和唱法基本是模仿芳艷芬。」當一種唱腔被人模仿時，會因為受人認同及追捧而產生流派，但若模仿者青出於藍而另創特色，雖說流派的意義減弱了，但卻又會掀起行業內的另一波高潮：「李寶瑩則是出道時多唱『芳腔』，亦有小芳艷芬之稱，到她成名之後，曲藝上繼續提升，她在唱腔旋律上加入個人特色，漸漸也有人稱她的唱腔為『寶腔』。」

　　當向年輕一輩的從業員探索唱腔時，江駿傑道出他對唱腔的看法：「古語云：皮之不存，毛將焉附？唱腔是『毛』，梆黃是『皮』，梆黃的規矩之上，帶給無限的空間讓撰曲家設計，演唱者再在中間注入情感、語氣和個人風格，從而提高辨識度令觀眾感受。」他覺得不同流派有不同特色，發展至今，唱腔可以用四個分類去欣賞和分析：「一為『專腔』：例如新馬師曾的專腔、上海妹一些與別不同的唱法和旋律，令人印象深刻，並吸引他人模仿其唱腔旋律；二為『發口』：例如像何非凡的『狗仔腔』唱法、馬師曾『老馬腔』的感覺，就像註冊商標，你看到聽到便認得出是誰一家、哪一派；三為『聲線』：欣賞唱家的聲線或聲質，聽賞時沒有太注重行腔，反正重點在於唱家本身獨特、清脆或沙啞的聲質；而四，姑且稱之為『無

腔』：例如某人已經是老倌，但唱腔而言並沒有發展出獨特的個人風格，卻仍被追捧為『某腔』。原因或許是觀眾並不在乎有無超乎預期的唱腔旋律，而更在乎其身份名氣。如任劍輝的唱腔被世人稱為『任腔』，但其實沒有獨特唱腔，『任腔』其實只是代表任劍輝本人的身份而已。又例如林家聲所唱的『薛腔』，卻又被世人道是『聲腔』。既然林家聲的唱腔源自『薛腔』，變化又不大，所以『聲腔』一詞謹代表林家聲所唱的旋律。」

　　無論用任何角度去欣賞唱腔，老倌的藝術自成一派，同時受大眾認同並模仿，便能稱之為流派；不論擅長的是聲線或是唱腔特色，能在粵劇百花齊放的盛況下屹立不倒，可見現今還流行的流派具有無可取代的藝術特質，而不同風格則展現了粵劇唱腔的靈活性，絕對不是古老古板，許多細節隱藏其中。

粵劇發展對唱腔的影響

　　我們透過了解粵劇的發展，可以進一步了解唱腔發展和演化，陳守仁分享了他對粵劇和唱腔發展上的見解：「聲、色、藝」以聲佔先，早期未有完善擴音設備，粵劇名伶需要咬字吐詞非常清晰，要靠「嗌聲」和技巧鍛煉自身的真功夫，他們的名腔是從刻苦而紮實的練聲的基礎上琢磨出來的，也基於這種鍛煉，才能唱出他們的韻味。

　　音色和拉腔的方法產生出唱腔，而每一位紅伶都有自己音色的特點。音色的特點和個人的人體結構有關：聲帶用來發聲，由十多塊肌肉構成；共鳴則用到全身，每個人的結構不同，共鳴出來的聲音也迥異，各有特色。名家的唱腔是從紮實的鍛煉來發揮自身的特點。

　　「曲」由開戲師爺和度曲師傅寫給演員，名伶如新馬師曾、何非凡的曲子在內容和文學性都不是特別高，劇情也不特別合理。

　　粵劇粵曲的發展可分為幾個階段：1550年弋陽腔傳到廣東省，開始成為粵劇的雛形；1750年梆子腔傳到本地，粵劇仍然是古代的粵劇；1850年

15

二黃體系亦傳到本地，開始衍生出近代粵劇；到朱次伯、薛覺先年代，開始用平喉演唱，發展為現代粵劇；直至唐滌生編劇年代，開始踏入當代粵劇時期。

當代粵劇可以說是從唐滌生開始，其劇本和劇情合理，因應觀眾的教育水平和欣賞水平提升，如果歌曲和劇目存在瑕疵，觀眾會難以接受，故他的作品把粵劇帶到一個較合理的水平，亦較有文學水平。《白兔會》、《雙仙拜月亭》是唐寫給何非凡的，也讓他在唱腔上能夠有所發揮。他也有大量作品寫給芳艷芬，讓芳腔能夠在曲中活用，流傳於世（芳艷芬亦有其他編劇家替她編劇，如李少芸），「芳曲」和「芳劇」是獨特的，其他派別的花旦不會做，這些劇本則成為紅伶的商標或者首本戲。

經過劇本分析，唐滌生的劇本價值甚高。他的作品邏輯性、劇力、文學水平都相當高。唐滌生的功勞或說是理想，是把粵劇從大眾娛樂變成一種大眾藝術。

薛覺先時代之前，演員多以古腔演唱，小生喉則以假嗓演唱。薛覺先的老師朱次伯是第一代以現有平喉演繹的演員，由薛氏發揚光大：其唱腔特點，就是現代平喉的唱法，用平喉和廣州話演唱，非常露字、發口清晰、依字行腔，是「薛腔」的基本。新馬師曾、何非凡、陳錦棠都是跟從薛覺先出身的，可見「薛派」的影響深廣。故此，薛覺先的功勞就是把古腔時期過渡到現代粵曲粵劇的形式。

新馬師曾、何非凡、陳錦棠是從「薛腔」的基礎上發揮，創出自身的獨特風格和唱腔的。當時觀眾的審美眼光很有趣，只要主題曲得到觀眾喜愛，便能夠票房大賣，但以現今的邏輯看當時的劇本，故事內容未如理想，不能說是當代的劇本。

花旦唱腔方面，男花旦（如千里駒）是官話轉為白話的先驅，當時已用上現代的唱法，用廣州話演唱。男花旦的唱法曾經是一種主流，在1933年之前的香港粵劇是男女分班，女花旦早期只在規模較小的戲班演出，而1933年年底開始辦男女合班，在短時間內所有省港大班都聘請女性花旦，

令男花旦只可在小型班演出，甚至退休。當時得令的上海妹、譚蘭卿唱的並不是現今的子喉，而是學當時男花旦的唱法。戰後，芳艷芬、白雪仙、紅線女冒起，創「芳腔」、「仙腔」、「紅腔」等，為當代子喉唱法。

樂師在唱腔創作上有十分重要的地位。以二黃慢板為例，前面的幾頓一段是一字一音，最後「三叮一板」就讓名家發揮自己的專腔，樂師要能夠指出哪些腔是沒人唱過，並替演員去度腔，提供音樂、樂理上的支援。總的來說，樂師與名伶合作，打造獨特的唱腔。

「曲」和「腔」是兩回事，但是成功需要兩者兼得：需要兩者同樣成功，才能傳揚下去。

陳守仁認為讓他最深刻的唱腔是何非凡的「凡腔」。唐滌生認為「凡腔」十分獨特、「有靈氣」；陳守仁亦因為對「凡腔」有興趣，進行了研究，也訪問了唱「凡腔」的唱者。有一位在美國的唱者分享其經驗，說道當時在戲棚裏，何非凡唱主題曲的時候，連蒼蠅飛過的聲音都能夠聽到，因為觀眾都不發一言，靜心欣賞。

對比現今戲院和戲棚，甚麼人唱主題曲，台下都不會完全保持寧靜，所以真的很難有一位紅伶能夠有如此震撼的吸引力，這亦反映了偉大唱腔時期難免已經過去。

唱腔流派百家爭鳴的日子可能已消逝。現今的名伶有自己的首本戲，卻難以創出新的唱腔流派，其中一個原因可能是現在的戲行已不太重視唱腔；另一個可能性是人們認為唱腔的創作已達到極限，要花一段長時間摸索才可以有所突破。以目前的粵劇生態來說，重視粵劇、粵曲唱腔的時代好像不復再了。

粵音與粵曲唱腔的關係

粵劇主要使用粵語演唱，粵音九聲配合不同的音階和唱者的感情，可以令唱腔產生變化。就着粵音與粵曲唱腔的關係，李天弼分享了他的

見解：現代的粵劇唱廣東話粵音有九調，又稱「九聲」，分別以五聲音階的不同音高唱出，再加上「乙」音和「反」音，因此唱腔上能有許多變化。要精通當中的變化，必須了解廣東話的神髓和獨特的表達方式。

李天弼從粵語的入聲字說起。他任教育工作者鑽研教學法時，發現香港有教者的語音發得不佳，導致表達力較為遜色。粵曲以文字為基礎，以唱腔及唱情帶動，因此粵語的良好發音極為重要。普通話中沒有入聲，所以千萬別輕視粵音中的入聲字。入聲字的語氣急促、急切：例如「急」、「促」、「切」三個字都是入聲字，又例如「逼迫」一詞代表非常緊張，唐詩一句「千山鳥飛絕，萬徑人蹤滅」的「絕」、「滅」也是入聲字，意思也非常有力量，入聲正好展現了語音的表達力。除了音節的高低，還有長短，另如「快慢」、「疾徐」，「快」、「疾」不會慢慢說，而「慢」、「徐」亦不會快說，那就是說語氣能體現文字的意思，互相配合。表達「曳」、「壞」的東西也有很多入聲字，例如「邋遢」、「垃圾」等等。

他也認為唱腔可以美化字音。字有基本音調，許多名唱家致力美化唱腔，例如設計高低腔等。「合工合」能唱成「士反士」，反線的陽平聲字能唱「尺」也能唱「上」，互相運用，令字音變腔音，使唱腔更動聽。如陳笑風的《樓台會》中，反線中板第三頓的一句「山伯有恨」的「恨」字唱「反」，以後很少人會這樣唱。同樣例子就在文千歲《大審》中，反線中板其中的第三頓「懸殊貴賤」的「賤」字也是唱「反」。字與字之間有腔，腔可以繁可以簡，字亦能唱高唱低，如何適當混合呢？從眾多粵曲中能找到不少例子，高音如「生」都能唱出陰平字。

「哭」和「笑」二字最能代表粵語的特色，說出「笑」字時嘴角有向上揚，面似帶微笑；說出「哭」字的時候，不但餘音短促，面目不生動之餘，甚至還會不自覺皺眉，仿似文字情緒和身體本身就渾然天成地配合，表達力十足。

王勝泉口述介紹唱腔

　　1930-1970年代有不少傑出的名伶，唱腔自成一派，王勝泉分享了他對幾位前輩唱腔的見解：

　　薛覺先有很高的成就，是第一批把中州話改成粵語唱粵劇的老倌之一，現在的唱腔就是由一百年前開始形成的，薛覺先可說是奠下了往後唱腔的根基。他從一開始便系統化的對待每個細節，包括叮板、咬字、拉腔、收音等，皆要求很高，打造出規範的風格；及後林家聲亦模仿了薛覺先的風格，他的風格是「規矩」、簡單，不過在情感的表達十分出色；演唱「薛腔」不能太過花巧且須投放感情，需要一定的深度才能把「薛腔」發揮得淋漓盡致。然而「系統化」、「具邏輯」的風格容易受人學習、吸收、模仿，成為眾多人的基礎，因此大部分後學不多不少都有着薛覺先的影子，再而開發自己的一套，所以稱薛覺先為現代粵劇之首亦不為過。

　　另一個甚少人模仿的老倌便是馬師曾，世人把他的唱腔稱為「乞兒腔」或「老馬腔」。說實在，「乞兒腔」並不適合文武生演唱，雖然馬師曾屬一代正印演員，唱腔卻屬於丑生腔。馬師曾為了吸引低下階層人士，演出和唱腔風格都偏向市井通俗，感覺粗豪，容易引起平民百姓的共鳴。馬師曾與新馬師曾從名字上看起來很有關聯，其實新馬師曾擅模仿馬師曾，亦曾經演出「爛衫戲」，但是他卻是實實在在的一位文武生，唱腔的感覺自然不能顯得寒酸、小家子氣，因此新馬師曾的唱腔基礎反而是從「薛腔」上建立，當然還會從其他演出者身上不斷學習：例如小明星的「星腔」，以及一些京劇的唱腔及旋律，卻非以「乞兒腔」為主。「乞兒腔」雖然甚少人模仿，不適合文武生演唱，可是丑生仍可以善用「乞兒腔」的唱腔，因為比「狗仔腔」更有市場。可是馬師曾亦並非一成不變的演出，他曾演出《搜書院》中書院老師一角，因為要符合人物角色而捨棄了「乞兒腔」的唱法。可見「乞兒腔」帶着搞笑、丑生的風味，在現今人人都想當文武生的時代，「乞兒腔」的模仿者便愈來愈少。

　　說到新馬師曾，王勝泉認為他絕對是一個天馬行空的藝術家，他的即興創造力很強，不會拘泥於一種唱法。可以說，新馬師曾的曲本不需要打譜寫得清清楚楚，而且他的首本名曲基本都是梆黃和耳熟能詳的小曲，除非是「生聖人」（新小曲）。正因為沒有樂譜的規限，新馬師曾的發揮空間十分廣闊，樂師亦常即興配合他的聲音大小、停頓、節奏，才使「新馬腔」以獨特且靈活的唱腔呈現。雖然他唱腔靈活多變，但在某些唱段的特定位置會以他標誌性的旋律演唱，配合他特有的聲線，形成辨識度甚高的「新馬腔」。新馬師曾在60、70年代後便再無新曲，由此可見他對歌曲的表達能力非常高，靠着每次不同的感情、節奏、聲音大小、抑揚頓挫，基於舊曲製造一次又一次的驚喜。

　　但說起何非凡的「狗仔腔」，便不太適合一般人學習，因為感覺上帶有輕佻感，有礙營造正派文武生的形象，那麼只能說何非凡成功創造出屬於他自己的唱腔風格。理由是甚麼實在很難分析，可以說他自己唱出來很自然，但其他人模仿便是東施效顰。「狗仔腔」的感覺很跳脫、活躍，極具特色，與「薛腔」穩打穩紮的感覺不同，因此更難駕馭，容易過火，亦沒有許多人模仿他的風格，所以王勝泉不禁感嘆「狗仔腔」或許很快便成為歷史。

　　花旦方面，提起擅長悲情戲的名伶，非芳艷芬莫屬。芳艷芬唱曲的感覺十分委婉，參演的角色都比較淒慘，所以她的唱腔不會太激昂有力，符合可憐人的角色。反線二黃屬芳艷芬擅長的唱段，因為反線二黃多用於敍述或訴情，加上她的聲線感覺忠厚，唱段能夠發揮她的特點，亦因如此創作出別樹一幟的反線二黃唱腔。

　　紅線女飾演的角色表現得比較悲憤，較多表達對當時社會的控訴，因此紅線女的角色唱腔高低跌宕十分誇張，一方面唱出哭訴的感覺，另一方面突顯她獨特的聲線和紮實的唱功。為配合角色倔強剛硬的性格，她的唱腔不會太圓潤，反而特意帶有棱角。

　　白雪仙的唱腔承自上海妹，再加上個人特色形成。許多人說白雪仙

「無腔」（此處的「無腔」是沒有特定旋律的意思），但白雪仙唱出來的味道和感覺，便是「仙腔」最大特色：唱詞清晰，咬字清清楚楚，絕不拖泥帶水。白雪仙的唱腔並不花巧，可是着重每個字的表現力，會帶有許多裝飾音，配合與口白一樣豐富的力量和感情，打造一代名旦獨特的感覺。

其實還有許多唱腔也極具個人風格，例如上述提及的小明星、徐柳仙等的女伶腔，可是她們的唱腔較少在舞台上粵劇演出中演唱，主要在曲藝界流傳。還有許多上佳的演員和唱腔，不過在二十世紀影響比較深、比較廣為人知的，王勝焜便數以上幾位名伶。

以情帶腔

耳熟能詳的唱腔，由前輩根據自身條件、劇情、劇中氣氛等創作出來，流傳後世，對後學來說，研習經典唱腔絕對是一種啟發，了解如何根據劇中人感情和劇情帶動唱腔。

粵曲以唱為主、音樂為副，王勝焜認為唱腔由演員主導，由樂師拍和，應由感情帶領唱腔。粵曲像中藥配藥一樣，把各種的藥材放在一起，創出新的藥方，就好像把粵曲中不同的板腔和曲式共冶一爐，創出新的作品。

別具個人特色的唱腔背後，往往包含着豐富的底蘊。王勝焜引用了一句行話——「不好聲但好聽」，有些演員本身的聲線條件未必很好，例如麥炳榮的嗓音帶沙啞，但亦能唱出自己的特色並受觀眾歡迎，用自己的技巧和唱功令到沙啞的聲線仍能唱到高亢亮麗的霸腔。音域較廣的演員會在唱腔上發揮聲線上的優勢。以何非凡為例，他能駕馭高、中、低音，唱腔也能加入較多高低跌宕，他的「凡腔」/「狗仔腔」便充分發揮他的聲線特點。粵曲並不單講求演員的聲線，而是更着重唱出來的感覺、感情和唱腔跌宕，側重演員如何以自己的唱功演繹唱段，讓人覺得娓娓動聽。

學習名伶唱腔時，王勝焜認為需要了解前輩的用意。以何非凡演唱

《情僧偷到瀟湘館》為例，寶玉的「玉」字，雖然是短韻腹入聲字，正常不會拉長字音，若要拉腔也應轉發口，但他就把「玉」字拉長，增添賈寶玉的脂粉味，相反如果短促地唱出這字，就難以帶出角色的感覺和感情。以往前輩創作唱腔時，不單在乎其旋律，更重要的是因應角色和情緒，表達曲詞的意思，並非一味只求創新。

作為新一輩演員，吳立熙認為學習講求自主性，自己多唱多做，會有更深的體會，探索自己的聲音條件可以如何發揮，並豐富唱腔和曲式上的知識。

在前輩的提點下，吳立熙在《山東響馬》中融入了自己對唱曲的體會。藝術總監阮兆輝先向他講解劇本的內容，因為前半部分基本上是提綱戲，即是只根據一系列的情節和程式推進劇情，當中未必有特定的曲詞，或者只提供需要演唱的曲式，這也為演員提供較大創作空間。他先運用自己的知識，了解角色背景和性格，然後才開始進行創作。

吳立熙在劇中的角色，前半部分是書生，所以用上河調曲式，他亦參考古腔《寶玉怨婚》、《西廂待月》、《辯才釋妖之葡齋夜讀》，吸收其中的演唱特色，令角色更有書生的氣質；後來角色習得武藝，後半部分他便多用霸腔，增強小武的感覺。

唱片帶動唱腔的流傳

唱片行業曾經十分蓬勃，不少發行商和紅伶樂於灌錄唱片，既能增加收入，亦具有宣傳效果，對後輩來說，更是承傳的瑰寶，讓他們能夠參考和研究。

周仕深認為唱腔備受肯定和歡迎，對於唱腔流傳有莫大裨益。30年代至70年代的唱腔得以流傳至今，錄音普及佔很大的原因，除了欣賞現場演出，不少名伶會灌錄唱片，這令更多人能夠聽到他們的演唱，有助唱腔承傳。當發現某種唱腔、風格受歡迎，不少唱者會學習和模仿，唱片公司也

為減低成本而聘請這些唱者錄音，讓模仿名伶唱腔風格成為一種「出路」，當模仿者愈多，唱腔得以流傳的機會也較大。

吳立熙在欣賞前輩的錄音時，留意到他們能透過唱腔營造行當的感覺：粵劇演員對不同行當也需要有所涉獵，有助演繹不同角色。在六柱制下，文武生、正印花旦、丑生、武生、小生、二幫花旦有機會因應劇本和角色，加入其他行當的表演元素，例如他觀察到前輩阮兆輝會在唱段中運用馬師曾腔，增添丑生的感覺。吳立熙在欣賞不同的舞台錄音時，體會到前輩如何在唱腔上帶出角色的感覺，好像他留意到《月下追賢》中蕭何和韓信的唱腔截然不同，分明顯示前者是丞相、後者是武將的身份。

唱腔的承傳

學習和模仿名家唱腔，有助於粵劇唱腔承傳，過程中要了解唱腔的特色，分析其底蘊，融會貫通並加入個人特色，才能逐漸自成一派。

王勝焜認為學習一個唱腔流派需要深層次認識當中的底蘊。一個唱腔流派不只有優點，其實也有其短處，例如觀眾對新馬腔的喜愛比較兩極，不喜歡的人會挑剔唱腔中的沙石，大量的「擸字」，行腔有時特意轉「發口」用「呀」拉腔；但學習新馬腔的人如果刻意彰顯這些沙石，甚至誇張地演繹這些「特色」，便會學「壞」或醜化了前輩的唱腔。新馬腔的內涵和優點，在於演唱時的抑揚頓挫，例如一句中的一個字突然唱得很高音，然後又突然沉下來柔聲地唱；在演唱時會根據曲詞來展現角色感情，因應不同情緒改變唱法；加入近似流行曲的唱法，輕聲唱出曲詞；利用廣東話中的短韻入聲字，突顯頓挫。他認為在分析了前輩的唱腔特色後，善用當中的優點，有助保留和承傳唱腔。

王勝焜亦認為後學在承傳唱腔的過程中，會因應需要而作取捨。就如因薛覺先處於中州話轉廣府話年代，有時行腔會「扭曲」曲詞的讀音，以慢板上句尾頓為例，若以「恩愛」二字拉腔時，因「愛字」必須收尺，也不

會再拉腔，用當時流行的方法便會錯覺唱成「曖」字。但林家聲的方法則有所改變，將霸腔旋律用借調方式套用於正線平喉腔，即是將霸腔「生五生五六工六」的拉腔唱反線，用正線記譜便是「六工六工尺乙尺」，剛符合收尺的格律，又不會唱歪「愛」字讀音。然而，聲哥在唱薛派經典唱段時，會遵從師父薛覺先的唱腔，保留薛腔簡潔的特色；在演繹自己的首本戲時，才會在唱腔中加入一些裝飾音，豐富唱腔。聲哥在唱腔上十分謹慎，薛腔本身已是一個絕佳的基礎，而他更加入豐富的感情和唱腔設計，令唱腔更為細緻。

不少著名演員在自成一格之前，會學習一種適合自己的派別，作為基礎。談起前輩林家聲，王勝泉指有人說林家聲的唱腔不能自成一派，因為他與「薛腔」的旋律大同小異，而林家聲亦曾公開表明自己是學習並模仿「薛腔」，雖然影響了觀眾對他風格的認受性，但亦不能否認「林家聲腔」的存在。林家聲是位循規蹈矩的老倌，不會隨便「越雷池半步」，當他演唱薛覺先的名曲，也會盡量依足原唱，不會隨便改動，不過會抹掉其中沙石，加注自己的情感和表達，用自己的方式美化「薛腔」，這就是所謂「林家聲腔」。雖然說林家聲經常強調自己唱「薛腔」，可是當林家聲演出自己的名劇時，其實也脫離了薛覺先的影子，只因他對自己的演出要求非常高，為每齣戲都設計出好幾個特色橋段，自然打造出屬於林家聲的獨特風格。

王勝泉亦提出子喉方面的例子：芳艷芬在三十歲左右已退休，雖然她在藝術巔峰時期息影，但是二十餘年的藝術生涯也說不上十分長，須知道許多前輩是窮一生之力去鑽研粵劇藝術，所以「芳腔」絕對還有許多潛力和發展空間。而李寶瑩帶着「芳腔」的根基，一直演出至80、90年代，而且李寶瑩的戲路更廣，不但延續了「芳腔」之路，更將其昇華美化，才被世人稱為「李寶瑩腔」。

其實把「薛腔」稱為百腔之首也不為過，因為古今的演員不論老幼都有「薛腔」的影子，難道說所有人都用「薛腔」嗎？王勝泉認為這絕對說不

過去。每人都有自己的風格，有屬於自己的「腔」。薛覺先年代，收音器材功能有限，演唱為求清晰，唱腔會盡量簡單不花巧；隨着影音科技進步，老倌對唱腔的處理會更加細微，所以唱腔風格開始多變。有些風格不適合大部分人，或不容易模仿，所以那些唱腔更加鮮明，更具獨特性。不過隨着科技發達，教育變得更有系統，學藝者容易成為打印機的產物（「一式一樣」）；樂譜記錄得愈詳細清晰，愈限制了個人風格的發揮；錄音錄像更清晰，且方便傳送分享，反而窒礙了「跳出框框」的創意，所以「流派」或「風格」的沒落並非毫無原因。

吳立熙認為演員最重要的始終是「唱」。他發覺每一位演員若要再進一步成為藝術家，在「唱」方面必須下苦功，創出自己的風格。此外，他留意到前輩李龍在演出《雙仙拜月亭》之「抱石投江」一段，也特意參考了原唱者何非凡的唱腔，唱出「凡腔」的特色，這啟發了他想到自己作為後學，演出一些經典劇目時，需要了解前輩以前是如何演繹，就算未必完全跟從，也可作參考，豐富自己的知識。

第三章

借古鑑今

為甚麼要研究唱腔？

　　為甚麼要研究並保留唱腔？粵劇隨時代發展百花爭艷，古今觀眾的愛好亦各有不同，近年粵劇追求華麗的視覺享受，武打戲非常賣座之餘，不少觀眾較注意新穎的服飾、燈光舞台設計，很大程度上忽略了梆黃及唱腔的重要性。粵劇的核心概念「唱做唸打」缺一不可，在梆黃及唱腔部分，可幸的是前人錄製了不少唱片，將唱腔記錄下來，但可悲的卻是現今較少人具創作新唱腔的能力，難以達到當時的輝煌成就。

　　「隨時代變遷，70年代之後便沒有嶄新的『風格』出現，這個情況的確令人沮喪，不過且看現今社會發展的客觀條件，的確是難盡人意。如果要實實在在的發展自己或承傳一個流派，演員自身的基本功要十分紮實，包括『四功五法』（唱做唸打、手眼身法步），當中唱、唸包括發聲、口鉗（唇牙舌齒喉的運用）、梆黃格式、節奏等。」王勝泉提出：「所謂『千斤口白四兩唱』，『唸』（口白）是新人表現最差的一環，因為容易受懶音影響，咬字不清晰，也忽略了角色的身份和心情，忽略了古時朝代的語法，忽略了節奏和力度。」王勝泉是朱慶祥師傅的入室弟子，對任白（任劍輝、白雪仙）戲寶自然熟悉，便從中提出例子：「任白的長壽唱片中，任白二人、梁醒波、靚次伯，以及其他角色，皆有着千錘百煉的功力，連演繹家中下人也有該身份的感覺，絕不馬虎。粵劇裏口白佔劇本很大部分，表現得不好會影響劇情的張力。」

　　王勝泉希望新生代能積極創作出自己的風格，不過前提是打好一切基礎：「於『唱』方面，除了最基本的音準節奏，還有一項重點——音樂感。音樂感很大部分是天生的，每人程度不同，若希望培養更強音樂感，必須要多聽多看高質素的演出，保持學習與思考的心態，才能再談『風格』的發展。早期的演員或唱家無論聞名與否，每一位都有自己的風格。但是自80年代開始，愈來愈少有着明顯風格的老倌或唱家面世，多以學習及模仿再上一代老倌的風格為主，而鮮有致力創造個人風格的。」

　　王勝焜亦提出了類似的觀點：「近代粵劇演員較少集中專門研究『唱』這方面，令唱腔發展受到局限，亦讓人感到悲觀。粵劇是一項綜合藝術，演員需要在唱、唸、做、打各方面下功夫。近年不少觀眾對武場較為喜愛，在欣賞角度上，豐富的武打場面帶來視覺上的衝擊和震撼，較容易吸引現今觀眾的目光。劇本因應市場需要，也會加入較多武打部分，演員亦需要投放更多精力和時間處理、練習武場，相對上對文戲的重視便有所減少，在唱腔上的研究亦不太重視了。」

　　王勝焜表示除了市場需求外，現代的生活模式也影響了藝術的發展：「演員在舞台演出之外的工作增多，也有機會影響粵劇唱腔的發展。粵劇曾是主流娛樂，但電影、電視等媒體漸趨成熟，演員也會有更多方面的發展，未必有太多時間專注研究新唱腔。再者，演員和樂師間的交流也相對上減少，往日大家可以在茶餘飯後繼續交流和研究藝術，但當工作越趨繁忙，檢討和創作的空間也受到限制。」

　　王勝焜憶述粵樂家盧軾曾分享乙反唱腔裏「冰雲腔」的由來，說道粵樂家曾浦生與盧軾一起在酒樓裏創出此唱法，為唱腔命名時，剛好茶樓裏的兩位女侍應，一位叫「阿冰」，另一位叫「阿雲」，因此便把唱腔命名為「冰雲腔」，從這小事可見當時從業員在工餘時的交流，對創作上頗有新的啟發。

　　無論是創作靈感、創作的歷程等，都值得記錄及研究，因為從中記載着人文生活和風土人情，是屬於粵語藝術的歷史。從歷史中學習，不但模

仿前人佳作，更要了解前人的經歷和學習模式，打好根基之餘，莫要搬字過紙的複製，才是承傳唱腔的最重要精神。

時代的不同（一）

粵劇早期以古腔演唱，經過革新後改以廣東話演唱，使粵劇更易明淺白，創造出輝煌的新篇章。語音的革新改變了發口的運用，不再以古腔常用的聲母韻母為基礎，使唱腔有了新的變化。

王勝焜對唱腔的形成再作補充：「早期粵曲用中州話演唱，當時一般根據行當而有特定的唱腔和特色，後來大約在白駒榮、千里駒的時代，改用廣東話演唱，令唱腔變化的空間更廣，促成不同名伶創出具個人特色的唱腔流派，在薛馬爭雄（薛覺先、馬師曾）的時代，唱腔發展更加蓬勃。」

王勝焜道出昔日的變遷：「可是唱腔發展到60年代開始放緩。 60年代後，受各種因素的影響下，新唱腔和流派明顯減少出現。首先，觀眾的態度和欣賞角度有所改變，有部分觀眾漸傾向為追捧偶像而入場，無論表現怎樣也是拍掌叫好，以往的觀眾不少也是因為喜愛那些演員而入場，但是會根據演員台上的表現而作反應，不會盲目拍掌。」王勝焜憶述他童年時在戲棚欣賞何非凡演出的《碧海狂僧》，唱到尾場的主題曲，原本嘈吵的戲棚變得鴉雀無聲，所有觀眾都靜心欣賞這段主題曲。

王勝泉則非常欣賞前輩在資源匱乏的情況下仍能精益求精：「早期的劇本全是文字，沒有預設的唱腔設計，古老劇本依賴口傳身授，因此記錄得七零八落，有些可能抄寫錯誤。在配件如此簡陋的情況下，演出前便需要先費功夫整理劇本，再與音樂師傅鑽研一番，在過程當中不斷嘗試和改良，形成最符合自身的一套風格。現今科技的幫助下，文字和影音都記錄得十分清晰，方便後輩學習和吸收，聽着無比清晰的一字一音，反而失去了自我創作的契機。」

江駿傑作為粵劇行內的年輕一輩，亦有相似感受：「現今的粵曲音樂

元素，尤其是新曲，都不再把個人風格的唱腔作賣點，而是由撰曲家、音樂設計去作主導，所以導致年輕一輩或新秀唱粵曲，都甚少會受人標誌為『某腔』，音樂元素每每着重於音樂設計。以往一曲作品，都是由撰詞家、音樂家及演唱家三方通力合作，互相補足及鑽研，才形成一家風格。尤其看看現今的粵劇生態，可能為了謀生，更需要花時間在每月的新劇本上，莫說再花時間在唱腔裏有甚麼研究。而且粵劇逐漸由專業群體趨向興趣模式，『紅褲仔』（從小受專業訓練）的訓練模式逐漸消失，粵曲愛好群體多為中老年的業餘人士，故他們更加依賴曲譜，許多東西像搬字過紙般流傳。」

陳守仁引王國維在《戲曲考原》中的一句話：「『戲曲者，謂以歌舞演故事也』，此乃戲曲界有共識的一句話，粵劇『唱、做、唸、打』以唱為先，『歌舞演故事』亦是以歌為先，可見『唱』和『歌』在戲曲上是十分重要的。」

「不過『曲』和『腔』是兩回事。以何非凡為例，『凡曲』和『凡腔』是不同的，『凡曲』不一定要用『凡腔』來唱，也可以用普通的唱腔來演唱，不跟隨他的拉腔方法、發口。唱『凡腔』的唱家，在唱一般粵曲的時候都會用上『凡腔』。」陳守仁道出唱腔的獨特性。「唱片業的興盛情況曾帶動名家唱腔的出現。在粵曲、粵劇唱片業蓬勃的年代，名伶灌錄唱片是一個重要的收入來源，專心鑽研唱腔，要具有獨特性，獨樹一幟。30年代，薛覺先、馬師曾盛行，很多人跟從『薛派』，後來在戰後，各家興起，任劍輝的『任腔』，可以視為女文武生的流派；何非凡、新馬師曾分別創『凡腔』、『新馬腔』；芳艷芬創『芳腔』。」

粵劇的唱腔受時代發展的影響，儘管現今稍被忽略，但歷史仍然牢牢記載着唱腔的重要性和獨特性，是展現演唱和唱家風格的因素，亦是使粵劇百花齊放的根基。

時代的不同（二）

50年代起，粵劇能深入民心，除了各地戲院和戲棚的演出興旺以外，大量唱片錄製也令市民對粵曲琅琅上口，市民不但能在收音機中欣賞不同名曲，亦能購買自己喜愛的唱片作收藏、反覆播放。當時唱片的銷量並不少，可惜唱片慢慢失去了商業價值，到現在最大的價值，莫過於記錄了各名家的唱法和唱腔，留下了清晰的足跡。

「粵曲粵劇唱片業式微，沒有商業價值，讓較少紅伶有誘因去鑽研唱腔。」陳守仁表示現今有人唱一些名家如新馬師曾、何非凡、芳艷芬的粵曲時，不會跟從原唱者的唱腔，反而用上自己的唱腔去演繹，也一定程度上表示了獨特唱腔的衰落。

「隨着粵曲以廣東話演唱，唱腔流派百花齊放。」王勝焜講述了粵劇在20年代開始的盛況：「『腔』是指由唱一個字到另一個字中間的旋律組合，而廣東話的九聲，能讓唱腔更豐富。粵劇名伶的流派不單指其做功，他們的唱腔也別具特色。在20至30年代，生角的『薛、馬、桂、廖、白』（薛覺先、馬師曾、桂名揚、廖俠懷、白駒榮），號稱『粵劇五大流派』，由以上粵劇藝人所創的表演藝術流派，各具個人風格，而旦角有『妹腔』（上海妹）。到大約40年代，唱腔發展更蓬勃，旦角方面出現各種唱腔流派，例如『芳腔』（芳艷芬）、『紅線女腔』、『白雪仙腔』等；生角方面則流行『新馬腔』（新馬師曾）、『凡腔』（何非凡），而任劍輝、麥炳榮亦唱出具個人特色的唱腔，各名伶根據自己的條件，創出獨特的唱腔流派。」

「老倌也需要建立自己看家本領和噱頭去吸引觀眾。」王勝泉道出早期老倌能成名的標準：「以前沒有政府資助，沒有廣告宣傳，靠的便是一套好戲、一身好武藝，以及一口鮮明、極具個人風格的唱腔，去提升認受性。此外，對應各位老倌的戲路，有些擅長悲情戲、有些擅長武打戲、有些擅長飾演才子佳人、有些風格百搭，形成或纏綿、或剛烈、或風流的不同唱腔。」王勝泉覺得建立個人特色為演員的首要目標，無論放諸以往或現在皆準。

　　江駿傑認為市場已把重點放到了小曲上，而非唱腔，他覺得「任白」時代的劇目，其實已經向着音樂劇發展，以往較少出現一首大曲（篇幅較長的小曲）佔大半場戲的情況。到了仙鳳鳴劇團作出改良，將〈春江花月夜〉一曲用在《紫釵記》，將〈秋江哭別〉和〈妝台秋思〉用在《帝女花》，將〈雙星恨〉用在《牡丹亭驚夢》，某程度上轉移了以梆黃為主的架構，使粵劇突破成為更多元化的表現藝術。

　　江駿傑作為一名編劇，對現代的創作亦有一種看法：「粵劇鼎盛時期，大老倌名編劇甚至三五天就能作出一套新戲，當中仍不乏精品。但今天還能複製這種速成的創作方法嗎？觀眾有了更多選擇，愈來愈追求新鮮感，甚至以視聽刺激、感官震撼為樂。粵劇的創作者沒有對生命、對世道的關懷，不知為甚麼創作、為誰創作；更不知該用怎樣的藝術形式去襯托其關懷，或因循守舊，或生搬硬套，或為新而新。再加上資源有限，連新作都難有充分的排練，難免令粵劇作品落得流水式。且不論能否做得如西方劇場一樣美輪美奐，單論有沒有給觀眾留下印象，都怕很難。」

　　粵劇是一門包涵多種元素的藝術，當中以廣東話演出，有嚴謹的粵音規範，保留了廣府的語言文化，是傳統嶺南文化藝術的指標。但同時粵劇亦善於吸收其他地方的藝術和文化融為己用，新創作容易忽略了粵劇的核心價值，因此近代推崇去蕪存菁，將一切新元素維持在唱、做、唸、打的基礎之上，莫讓粵劇失去了味道。

第四章

承傳與創新

承傳的要點

　　說起承傳，業內也很積極、認真地思考和教育，希望把精髓傳給下一代，但有時卻虛無得像個口號，更不知如何入手。然而在基礎教育、推廣、錄影記譜之外，還有一些概念也必須承傳下去，才不致令粵劇變了質。我們期盼高質量的新創作的同時，也希望傳統風格不會遭抹殺。就算某些新創作不可兩者兼容，也讓兩者雙軌行走、並駕齊驅，保留更深層次的粵語藝術。

　　周仕深亦指「傳統」和「創新」其實並非對立。「模仿是不能完全學到一模一樣，所以永遠都會有創新，當現有的唱腔和知識未能直接套用，演員便要創作，把現有的唱腔轉化為適用的唱腔，就是一種演變和創新。」

　　王勝焜也認同模仿會帶來創新，因為每個人在模仿後，都會加入自己的風格。「60年代之後，唱腔以承傳兼加入個人特色的方向發展。當時新一輩的演員會模仿前輩，亦促使他們的唱腔得以繼續流傳：林家聲學習『薛腔』；李寶瑩學習『芳腔』；鍾麗蓉學習『紅線女腔』。在模仿之餘，他們也加入了個人特色，林家聲唱的是從『薛腔』演變出來的『聲腔』；李寶瑩唱的是變化過的『芳腔』；鍾麗蓉唱的是加入個人特色的『女腔』。」

　　王勝焜亦很鼓勵創新：「近年不斷有新粵曲創作，在唱腔發展上是一個很好的嘗試。以往的專腔是因為被人認同，而繼續套用到不同的粵曲中，例如『祭塔腔』悠揚動聽，旋律設計得好，因此一直流傳，就算不是

祭塔的情節也會用上。現時新曲裏的唱腔，只要旋律動聽，而且在不同作品上適當運用，便有機會成為下一個可流傳的專腔。」

龍貫天認為粵劇唱腔創作氣氛，現在還是不足，只因年青工作者過於忙碌，已經沒有靜心的創作空間，因此能否提升創作氣氛，且看時勢能否配合。「粵劇唱腔創作的困難和挑戰，是在於『時勢造英雄』，抑或是『英雄造時勢』，過去，有些眾人認可的好演員，有好聲線、好唱功，也有好的唱腔設計，有了先天和後天的配合，就如前輩的名曲《碧海狂僧》、《光緒皇夜祭珍妃》等，粵劇唱腔才可有機會流傳於世。現今社會環境不同，戲曲的演出情況有所改變，怎樣的唱腔才是得到認同的創作，這都是現實的困難和挑戰。」

不過王勝泉覺得並非沒有解決方法。他希望新演員能發展出自己的首本戲，當然最好是屬於自己的新創作、新唱腔。「除了吸收他人的優點，再發展自己的風格之外，要打造風格，必須要有自己的首本戲。70年代以前的老倌，每一位都有自己的首本戲或首本名曲。他們的首本戲有撰曲家為他們度身訂造，儘管早期劇本有點粗製濫造，可是經過他們仔細修訂，慢慢便發掘出最適合自己的表現法；再經過多番的重演，便可鞏固他們風格的定形。可是現在缺乏新劇本，且看有政府資助的新劇，也不會多番重演，演員缺乏了琢磨自己風格的機會，觀眾亦未能記得演員的風格，只能以「做得好看」、「擅打戲」、「裝扮好看」等詞語去標籤演員，難以培養演員的獨特性。而且以前的老倌會灌錄唱片，灌錄的歌曲經過家家戶戶的傳唱，旋律深深刻印在腦海中。以上是建立風格的最好途徑，不過隨時代變遷，很少專業演員會去灌錄唱片，唱片始終失去了以往的商業價值，而且開支龐大，迫使現代人捨棄了這種發展方式。」

龍貫天也看好演員要有首本戲才可，並支持大家創新，不過更看重演員與劇本的磨合：「粵劇唱腔創作的必要性，除了創作者有創新意念，也要看看演唱者能否配合，就如薛覺先演出《胡不歸》，馬師曾演出《審死官》，唱腔創作如劇本一樣，也需要運氣和配合。」

努力磨合的最終目的，當然是要令觀眾看得拍案叫好，能令觀眾陶醉的，好的曲詞、唱腔、唱情也是缺一不可。李天弼認為近代唱者容易忽略唱情，使角色缺乏生動表現和人物塑造。「唱者唱得舒服之餘，要充分展現情意，從而吸引觀眾，提升觀眾水平，以粵曲再帶動粵劇，令大眾無論學習、演唱都互相吸引。唱者應反問自己有沒有其他唱法，為每一個角色去設計唱腔。創腔是看唱家自己擅長將文字放在甚麼位置去唱。現代人沒有太多時間去設計唱腔，沒有專人為他們設計唱腔，對樂曲的理解和深度亦沒有舊人般尖銳和深刻。」李天弼認為創作唱腔屬個人修為的能力問題，許多人都沒有培養出這種能力，未能像何非凡、新馬師曾一樣創出新腔。更沒有像小明星、張月兒一樣有梁以忠在旁，協助設計別具特色的腔。正因如此，更要不恥下問，不斷學習和交流心得，才是進步的最佳方法。

「後人更需要培養對語言的敏感度，說話和唱歌時加上節奏和音樂感，將語音語言發揮至最強。」李天弼亦提醒，切勿輕視廣東話正音，要將廣東語流傳才是承傳粵劇的首要條件：「廣東人需要明白自己語言的重要性、表達的豐富度，才能使他人了解粵語文化，如果粵語站不穩，粵劇粵曲也會漸漸流失，使粵語和粵曲都邊緣化。」

粵劇實在是博大精深，演員更要唱唸做打聲色藝俱全。江駿傑認為教育的方法或許亦要隨時代變遷，「以前一對一的教法，教規矩，不管身體一招一式，唱歌一板一眼，恐怕連聲線都教得徒弟要像自己。這樣容易忽略了藝術本身的特色：自由度大、天馬行空、嘗試和突破。當然亦有許多名師明白因材施教，徒弟未必學得一模一樣，卻有自己一番成就。可是戲曲慢慢變成小眾藝術，從業員數量亦大不如前，在教育方面，反而需要教人賞析，引導觀眾從被動觀看，轉為主動投入，打開大家的想像空間。」

雖然本書的重點為研究唱腔承傳，但粵劇中所有元素都連結在一起，唱腔亦無法獨立成個體，同時亦印證了承傳粵劇的難度。粵劇的歷史除了讓後人學習和模仿外，亦提點了後人多嘗試創新和合作，挖掘出多元化及

具深度的藝術，並非追求產量。客觀來說，產量再多也是一方小眾藝術，思考如何發展粵劇，以及記錄粵劇當中的文化，才是最好的承傳道路。常聽到「去蕪存菁」，必須慎重作每個決定和嘗試，才不致把雜質也傳承下去。

粵劇生態改變

香港粵劇粵曲的生態從上世紀末開始有很大的轉變。在50年代左右，這是一門賺錢的娛樂事業，特別當粵劇藝人進軍影視界，收入相當可觀。對比今天，從業員大多沒有當年那麼高的收入。

陳守仁認為粵劇、粵曲的市場已經萎縮：「香港本身人口只有七百多萬，但喜愛粵劇粵曲的人比例很小，可能不足五十萬，亦有人估算只有二、三十萬人；廣州人口雖多，但是説廣州話的人卻越來越少，廣州裏面仍然有很多神功戲演出，但演出仍是做一場虧一場，香港會不會面對同樣的問題？香港目前的演出是十分「盛」，估計平均一年有1,200場演出，900多場是戲院的演出，300多場是神功戲，這是戰後最多演出的時期。這數字的背後原因，其中一項是因為政府興建了很多表演場地，康樂及文化事務署亦投放資源邀請戲班演出，讓十八區的市民都能夠以粵劇作為娛樂；可是神功戲正在萎縮，戲院演出正值膨脹期，從早年神功戲佔整體演出三分之二，到後來佔一半，現在就只佔整體演出約四分之一。現時一晚演出粵劇數量甚多，甚至有四至五班在不同場地同時進行演出的情況，但是觀眾有多少呢？各個場地在競爭同一批觀眾。」

陳守仁常與業內人士接觸，他表示曾經有職業演員反映，現時政府給予不同團體資助，這些劇團則免費派票。他對這個情況頗有微詞，因為職業劇團投放資金和時間排練劇目，卻被一些免費節目分散了部分觀眾，這是對職業班生存和發展的衝擊。不過亦有人持相反意見，認為只要職業劇團自身具有吸引力和實力，便不用擔心被免費派票的場次帶走觀眾。「演

員自身需要有社會責任，才能留住觀眾。好的演出才能夠讓觀眾回頭，繼續看粵劇演出；相反，如果演員做得不好，有機會令初次看粵劇的人留下壞印象，以後不再看粵劇。現時的演出不乏職業演員配搭業餘演員，這會為職業演員帶來相當可觀的收入，但演出水平難以保證。當新觀眾碰上水準較低的演出，這些觀眾有機會永遠流失。」

粵劇粵曲的市場存在着巨大的競爭。其中一個不能忽略的競爭，是每個人手上的智能電話，觀眾根本不需要到場欣賞，在網上已能看到大量的粵劇粵曲影片；全世界的歌舞、戲劇都可以在網上搜尋得到，這也是對粵劇的一種衝擊，也是此消彼長的道理，當粵劇較為弱勢，便會被其他文化慢慢掩蓋。

粵劇行業興盛的時代百家爭鳴，各伶鑽研唱腔，提升個人競爭力。王勝焜認為：「行業的競爭性，也影響唱腔發展。40至50年代人才輩出，要在芸芸演員中別樹一幟，才能吸引觀眾，造就良性競爭的環境，激發大家透過不斷研究和嘗試新的唱腔，形成自己的流派，在行業中站穩陣腳，當時不少紅伶亦確實因唱功和唱腔聞名。」

陳守仁認為觀眾的着眼點較以往不同。「觀眾的欣賞角度與觀眾自身的教育水平沒有直接關係。以往大眾教育水平不高，但觀眾亦會對唱做不佳的演員喝倒采，敢於批評。相對以往，現今大眾的文化水平提高，現今的觀眾卻對於唱的要求很低，只求『露字』。但露字本來就是粵劇最基本的要求，而現今舞台上亦有演員確實連露字都未能做到，需要經過多番努力去作出改變。」

王勝焜亦指出：「唱腔的成功不只歸功於演員，背後還有樂師的協助。30至40年代間，粵劇的商業環境競爭激烈，不少演員勇於自創一派，亦會花大量時間去研究唱腔，加上身邊有音樂家和樂師一起交流，成就不少藝術效果好的唱腔，以女伶小明星為例，她的很多唱腔也是與音樂名家梁以忠一同創作的。」

新創作的影響

隨着時代進步，粵劇繼續發展，不斷有創作和創新思維，但創新的過程難免有商業考慮，觀眾的期望和口味會影響其方向。演員在演出時，要保留前輩唱腔還是創作新腔？劇本安排上，要安排較多文場、梆黃唱段，還是加入較多武場、新編小曲？

在唱腔創作上，周仕深指出目前在職演員創新的局限和難度。首先是現今演員的選擇：當演繹耳熟能詳的經典時，多數會選擇遵循前輩的唱腔和唱法，因不少觀眾喜歡「回味」，期望現今演員能夠重現以往名伶的演繹方式，同時對新一輩演員來說，模仿前輩的唱腔和演繹手法會更「安全」、較容易讓觀眾接受。當以模仿為主，創作的空間相對減少，要創出新唱腔的機會也更少。

要創出新的唱腔，自成一派，在這一代更是難上加難。周仕深認為目前的新創作，未必會經常重演，有不少更是只演一次，隔一段長時間才再重演，在新劇本中有機會創出了新的唱腔，但卻未必用於其他的粵曲、唱段，新的唱腔也不容易流傳。再者，唱腔能成一派，需要受大眾認可，「善唱者人繼其聲」（《禮記》），唱腔讓人喜愛，便有人跟隨和學習，把唱腔活用於不同的劇本和唱段，形成規律，慢慢演化為流派，這需要一段長時間累積而成。

現時的資助計劃也有可能影響新劇本的創作方向。吳立熙認為申請資助時，有機會需要通過各種各樣的「創新」來突出計劃，加插新的小曲和豐富的音樂設計是近年劇本創作的趨勢，加上不少演員比較擅長武場，而武場也較「吸睛」（吸引觀眾的目光），令演出中的武場比例有所提升。考慮到演員的專長和觀眾的偏好，傳統的梆黃唱段也有機會需要刪減。

吳立熙留意到近年的新製作，經常希望能夠吸引一些新觀眾，所以劇本上的處理會放在減少梆黃的運用，鑼鼓上場下場也減少，多用小曲和新曲。以往不少粵劇都會有一段主題曲，當中的梆黃唱腔豐富，也是表現出個人風格和唱腔特色的唱段，但是主題曲佔一定的演出時間，篇幅不會

太短，觀眾也需要有一定程度的欣賞能力和足夠的時間細味，對新觀眾來說，未必容易接受。此外，現在的粵劇演出長度較以往短，全劇一般會在三小時左右完成，劇情要較為緊湊，一般用作交代劇情或訴情的主題曲也未必在新劇本中出現。

再者，近年的劇本較少「度身訂造」，吳立熙留意到上幾代的前輩（如：新馬師曾、何非凡等）多數有自己的首本戲，展現他們的個人特色，加上很多時也會有以梆黃為主的主題曲，讓他們能夠發揮所長，運用獨特的唱腔流派風格，這也顯示演員的「份量」，突顯他們的唱功；對比現在，演員每晚做不同類型的戲，準備每一場戲的時間相對較少，要消化劇本和唱詞，再去呈現自己的風格就更困難。

在創作上，王勝泉留意到現今有「以量取勝」的潛在意識，驚喜要日新月異，橋段要多姿多彩，這反而妨礙了發展風格的腳步。舊年代依靠口傳心授，每次學藝的機會都非常珍貴，自然加倍用心去看、去記錄。現代資訊科技發達，上網就能找到百套曲千種唱法，學藝自然難「精」。新馬師曾的作品並不算多，偏偏幾套精品便使他流芳百世，足以豎立起在粵劇界的旗幟。追求時髦、變化太快、太大令個人風格更難形成，以前的老倌能有「丑生王」、「武生王」等稱號，現在行當定位也愈來愈模糊，自然難以建立自己的形象商標。

值得探討的問題

計劃中與多位業內人士進行訪談，他們都提出一些值得探討的問題，亦有他們自己的觀點，特此列出供大家共同思考。

※ 怎樣唱粵曲才是好聽？（王勝泉）

「科學化教學或分析對粵曲的發展好壞參半。將一切分析得透徹，無論發聲、共鳴、旋律、速度、節奏等，定能令人容易明白箇中奧妙，亦使後人

能系統化地學習。但實踐時，如果一切都跟規律，便會變得死板，這正是過於科學化教學的弊處之一。粵劇本質上是靈活的，除了骨幹的格式外，其他都能隨個人身體條件隨心發揮，加上即時的感情發揮，藝術才有生命。行內經常對唱家有這些形容：『好聽唔好聲』、『好聲唔好聽』，正正代表了客觀條件並不是優異的標準。」

※ 模仿前輩究竟應模仿甚麼？（王勝焜）

「後輩學習前輩的唱腔時，有時只學習表面的一層，反而會醜化了唱腔。在學習唱腔時，不應只模仿其聲線和表面的一層，應該要學習唱腔背後更深層次的內涵，包括如何輔助表達感情、怎樣加入裝飾音、控制音量的收放等。」

※ 新唱腔還需要嗎？（龍貫天）

「現今社會百花齊放，能否以承先啟後方式作為創作的指標，這是重要的方向。如果沒有粵劇傳統的觀念和經驗，新唱腔能否流行，也要看看粵劇文化的發展方向。」

※ 現在究竟是追求新創作還是西式創作？（江駿傑）

「粵劇的原生態是酬神娛人的大眾娛樂，當今的大劇場是源自西方的高雅藝術舞台，兩者本身有衝突。粵劇在戲棚裏、在傳統戲院裏，生動活潑，演員樂師即興互動，觀眾亦輕鬆自在。大劇場的空間，本來是由導演、指揮主導；音樂和表演之間，偏重分工，而非互動；觀眾亦覺得莊重甚於輕鬆。把粵劇移植到大劇場的空間，需要認真思考甚麼要拋棄、甚麼要堅守、甚麼要改造、甚麼要創新。如果只是學了西方劇場的皮毛，生搬硬套到粵劇上來，恐怕既丟掉了粵劇的精華，又不見有真正的創新，新老觀眾都不收貨。」

※ 創新究竟受甚麼限制？（王勝泉）

「歸根究柢，也不能否認時代變遷影響着大局。現代要打出風格或流派也並非不可能，不過需要花費資源和工夫，加上演出者要有極大的決心，也許能培養出一兩個具風格的演員，而且道路絕對是可想像的艱苦。現今的劇本和音樂都處理得太好，劇本到手時已經不需要思考太多，甚至演員經常遭頭架提點着，這一切就等如受『限制』，又有甚麼個人風格可言呢？而且做他人的戲，更容易有以上情況發生，大部分人都希望不去改動舊劇本，因此更需要新人去擁有自己的首本戲，磨合一個有默契的團隊，尋找各自各最獨特的風格。」

※ 怎樣是好的唱腔？（江駿傑）

「說起唱腔，如果只局限在仔細斟酌梆黃格式，反而會阻礙觀眾欣賞粵曲。粵語有九聲，文字本身帶有音樂性，是其獨到之處。而唱腔則在字字之間的天然音調之上，打開了更豐富的旋律空間，讓演唱者能更細膩地表達情感。就像『官話』，粵劇中為何仍舊保留官話？一個重要原因是，官話聲調少，朗讀和拉腔時會更自由，所以用官話唸白或唱時，更看重獨特的音調和氣勢，而非文字原本的讀音。甚至如果不用文字，例如要以『唱』描摹一陣風：從哪吹來？風勢多強？吹向何方？要用唱腔唱出意境，用聲音去感染、去共鳴，這才是一段好的唱段。可是這一切要靠意會，不能靠一紙曲詞記載。唱得好不好視乎唱者的修養，故此唱腔的精神更有賴師徒口耳相傳、心心相印。」

第二部分

粵劇界學者和從業員論文

香港當代粵劇唱腔流派的起承轉合

陳守仁

香港中文大學文學院文化管理課程客席教授

摘要

　　香港當代粵劇自唐滌生於1950年代奠基，誕生了一批着重「劇力」的新劇目和大量新小曲，也產生了「凡腔」、「新馬腔」、「芳腔」、「女腔」的「四家爭鳴」，打造了「香港粵劇」的特色。粵劇「唱腔流派」觀念產生於1930年代，大概是受民國初年京劇改革的影響；一定程度上，1933至1941年的「薛馬爭雄」便是「薛腔」與「馬腔」之競相創新。今天，香港粵劇、粵曲圈普遍把薛腔、馬腔、小明星腔、凡腔、新馬腔、芳腔和女腔視為「文化遺產」，也同時努力發掘和保育「古腔」和「古劇」。本文嘗試探討粵劇「唱腔流派」在粵劇「聲腔」發展史上扮演的角色，從中討論香港粵劇生態從「個人化」走向「劇力主導」和「群體合作」的藝術進程、傳播媒體的此消彼長與「唱腔流派」興衰的關係。

關鍵詞：粵劇、粵劇音樂、唱腔、唱腔流派、中國戲曲、中國音樂

一、民初戲曲改革與戲曲流派的誕生

晚清滿洲政府對外連場戰敗、喪權辱國，催生了國民革命運動，一方面意圖推翻滿洲人的統治，另方面也努力改革傳統文化，從而建立媲美西方列強的現代化新中國。到1919年五四新文化運動爆發，改革思想及行動更趨熱烈，甚至激烈。

國民革命運動的成果見於軍事鬥爭後清朝被民國取代，戲曲改革的成果則見於競爭中新戲曲流派的產生，以取代古舊、過時的戲曲劇本、劇場、戲班制度和演出風格。從宏觀角度看，京劇早有「京朝派」和「海派」的分別，兩者各以北京和上海為根據地，在競爭中不斷改革、進步、成長。

1908年，京劇伶人潘月樵（1869-1928）與夏月珊（1868-1924）、夏月潤（1878-1932）兄弟合力在上海創辦「新舞台」戲院，既引入西方現代戲院的體制、消除舊戲園的陋習，也把西方的旋轉舞台、燈光、立體山、橋、流水佈景等移植過來，以配合上演鼓吹革命的新編劇目。其後「大舞台」、「新新舞台」、「丹桂第一台」等現代化戲院相繼成立，令舊式戲園逐漸被淘汰。[1]

民國建立後，基於男女平等的原則，戲院開始准許女性入座，由是促成大批女性觀眾成為戲院的常客，既令演戲事業更趨蓬勃，也革新了京劇的傳統審美觀念。旦角自此受到女性觀眾追捧，與傳統一枝獨秀的「老生」平分春色。

文人參與戲曲團隊也是促成晚清戲曲改革的重要力量。為首的是維新派的領袖梁啟超（1873-1929），除了在他創辦的《新民叢報》和《小說》刊登大量鼓吹維新的新編劇本外，也積極從事劇本創作，以筆名「曼殊室主」寫了《劫灰夢》、《新羅馬》、《俠情記》和《班定遠平西域》（1905）等劇本。[2]

1　見毛家華：《京劇二百年史話》（台北：文化建設委員會，1995年），頁40。

2　見陳守仁：《早期粵劇史──麥嘯霞《廣東戲劇史畧》校注》（香港：中華書局，2021年），頁124。

另一個京劇改革先驅是汪笑儂（1858-1918）。他早年中舉，曾出任知縣，卻因為官耿直而罷官，改投劇圈，努力鑽研老生藝術，成為名角。除演戲，他身體力行，編寫了一批反映時事的新戲，或借古諷今，或借鑑外國政局。例如，他的《桃花扇》寫明亡之痛，《瓜種蘭因》則刻劃波蘭亡國的慘況。[3]

汪笑儂主張以新時代的表現手法配合新的戲劇主題，因此提倡限制定場詩、自報家門、打背躬、叫頭和水袖的使用。他的改革努力被後世尊稱「汪派」。[4]

被後世尊稱「王派」創立人的王瑤卿（1881-1954）是另一位京劇改革先驅。他工青衣，受到前輩紅伶陳德霖（1862-1930）和譚鑫培（1847-1917）等賞識和提攜，終成名角，曾為慈禧太后御前演出，並成為旦角掛「頭牌」的第一人。他也致力培育京劇接班人，「四大名旦」均曾受惠於他的傳授。[5]

王瑤卿多才多藝，精通青衣、刀馬旦、花旦，並創立「花衫」行檔。他的京劇革新包括改舊腔、改做工、改扮相、改曲詞、修改情節使劇情合乎常理，並編寫多部新戲。「王派」的革新精神多少影響了梅蘭芳（1894-1961）、尚小雲（1900-1976）、程硯秋（1904-1958）和荀慧生（1900-1968）的創意。[6]

「殿堂級」老生演員譚鑫培也是改革派；為便利北京一般觀眾聽懂京劇，他首創統一西皮、二黃曲詞的聲韻，並採用北京話的韻部。[7]

3 見毛家華：《京劇二百年史話》（台北：文化建設委員會，1995 年），頁 39。

4 同上。

5 見毛家華：《京劇二百年史話》（台北：文化建設委員會，1995 年），頁 25-26。

6 同上。

7 同上。

二、1900-1930 年代粵劇改革

香港、澳門地區在晚清出現「志士班」，是由革命志士組織的戲班或曲藝社，主要以香港和澳門為根據地，劇作稱為「理想班本」，除宣揚革命及愛國思想外，也有反對異族入侵、揭露清政府貪官污吏、批判時弊、反對封建及迷信等題材。

為了深入民心，「志士班」的粵劇一反傳統，採用當時稱「文明戲」的「話劇」形式搬演，並使用廣府方言説白及唱曲。「理想班本」的編劇者也擺脱傳統依賴「提綱」、「排場」和「爆肚」的演出形式，把所有曲詞和説白寫到劇本裏面，從此開了「班本戲」（即「劇本戲」，與「提綱戲」相對）的先河。[8]

1907年，黃魯逸（1869-1926）、鄭君可、姜魂俠及靚雪秋等於澳門創立「優天影」，是首個「志士班」，曾演出黃魯逸編的《虐婢報》、《黑獄紅蓮》、《賊現官身》、《火燒大沙頭》（歌頌抗清女英雄秋瑾）和《盲公問米》等反映和批判時局和時弊的戲碼，可惜只維持了一年。

把粵劇及粵曲從官話及古腔時期過渡到「白話」及「平腔」[9]的伶人中，以朱次伯（1892-1922）及白駒榮（1892-1974）的貢獻最大；其他先驅藝人還有金山炳，曾於1920年演出《季札掛劍》時用了本質上屬於自然發聲的「本嗓」。朱次伯年少時曾是志士班「移風社」的成員；該社標榜藉改良粵劇「移風易俗」及宣揚革命思想。[10]

白駒榮19歲即加入志士班「天演台」，曾拜「優天影」的鄭君可為師，其後於1926年赴美國三藩市演出。他繼承朱次伯的嘗試，努力以「平喉」取代傳統小生「小嗓」，也創設了新的板腔形式及句式，如「二黃八字句慢板」等。

8　見陳守仁：《唐滌生創作傳奇》（香港：匯智出版，2016 年），頁 12-14。

9　泛指生角及旦角的現代唱腔。

10　見《粵劇大辭典》（廣州：廣州出版社，2008 年），頁 880。

1920至1940年代的「現代粵劇」在唱、做、唸、打上緊隨京劇的改革步伐，均產生革命性的變化。在聲腔上，粵劇在板腔和曲牌的基礎上吸收了南音、木魚等廣東民間說唱；語言方面，廣府話全面取代「官話」；調門上，先是生角演員採用較低調門，其後旦角演員如千里駒（1886-1936）等也支持使用，變成新的體制；發聲方面，生角演員用本嗓、平喉取代傳統「小嗓」。這時期也是「古腔」結束、男花旦「子喉」和「小嗓」結束的年代。

三、薛、馬爭雄

粵劇唱腔流派產生於1920至1940年代，是直接受京劇改革影響的成果。當中，薛覺先的「薛腔」及「薛派」是集合改革大成、眾望所歸的新風格，「馬腔」及「馬派」則在改革的基礎上刻意獨樹一幟。

薛覺先於1921年加入省港大班「環球樂」，師事改革派的朱次伯，在朱次伯被暗殺後晉身主角。1925年，他受歹徒威嚇，化名逃到上海，從事電影拍攝，邂逅了未來夫人唐雪卿；他吸收了「海派」的戲曲改革和電影製作的新技術，其後移植到他的粵劇和電影製作。一定程度上，薛覺先和早年僑居上海、屬唐氏望族的唐雪卿都是「海派」，富有革新精神，視改革為使命。[11]

在唱腔方面，薛覺先把白話、平喉的唱法發揚光大，也奠定「依字行腔」、「問字攞腔」等演出習慣，以達致露字、字正腔圓、簡潔、細膩、達意和一絲不苟的效果，並創造了新的板腔曲式「二黃長句流水板」。[12]

一般學者和行內人士公認「薛腔」是後世「正宗」的粵劇、粵曲唱法，

11 見賴伯疆：《薛覺先藝苑春秋》（上海：上海文藝出版社，1993 年），頁 36-38；見陳守仁：〈薛覺先、唐雪卿攜手尋突破、反壟斷〉，載香港電影資料館《通訊》，第 78 期，2016 年，頁 3-4。

12 見陳守仁：《粵曲的學和唱：王粵生粵曲教程》（香港：商務印書館，2020 年），頁 235。

影響了不少演員。紅伶如何非凡、新馬師曾、麥炳榮、陳錦棠、林家聲等均曾隨薛覺先習藝，而林家聲被尊稱「薛派傳人」。1954年，薛覺先與唐雪卿定居廣州，其後二人不幸先後於1955和1956年辭世，但薛腔的影響力在省、港、澳歷久不衰，直至今天。

「薛派」的首本名劇和名曲有《心聲淚影》之〈寒江釣雪〉、《陌路蕭郎》、《西施》之〈苧蘿訪艷〉、《花染狀元紅》、《胡不歸》之〈慰妻〉和〈哭墳〉、《玉梨魂》等。

馬師曾17歲時自願賣身給戲館，翌年被轉賣給新加坡的戲班，自此展開他傳奇性的前半生。1918至1922年，他反覆進出劇圈，曾任學校教員、店員、車伕、賣膏藥、礦工以至殯儀館屍體看守員，最後加入「普長春」班，拜著名小武靚元亨（1892-1966）為師，之後演藝猛進，並開始編劇。

1924年，他擔當「丑生」演出駱錦卿（約1890-1947）編劇的《苦鳳鶯憐》時，在平喉的基礎上，因應劇中人余俠魂的「乞丐」身份和俠義性格，創造了「乞兒喉」和「梆子連序唱中板」曲式，行腔粗獷、豪放、誇張，並常用[aa]發口來拉腔。[13] 1955年，他與夫人紅線女舉家移居廣州，參與新中國的戲曲改革事業。他在後期作品裏扮演文武生及老生時，把「乞兒喉」優化為「馬腔」。[14]

「馬派」的首本有《苦鳳鶯憐》之〈余俠魂訴情〉、《審死官》、《搜書院》、《關漢卿》等。可以說，「馬腔」雖然與「薛腔」同樣重視「露字」，但行腔豪放、誇張，欠缺「薛派」的細膩，故後世演員較少襲用，影響力遠較「薛腔」遜色。同樣，馬師曾當年創造的「梆子連序唱中板」也沒有像薛覺先創造的「二黃長句流水板」般普及。

粵劇史家慣稱1933至1941年代為「薛、馬爭雄」時期，二人分別以高陞戲園和太平戲院作為基地，不斷推出新劇，在競爭的同時卻並肩藉粵劇

13 同上，2020年，頁236。

14 見賴伯疆、潘邦榛：《粵劇藝術大師馬師曾》（北京：中國戲劇出版社，2000年），頁40-42。

鼓動香港人的愛國、反日情緒，直到日軍進攻和佔領香港才結束。

唱腔以外，1920-1940年代的「現代粵劇」革新尚見於男女演員合班、女性旦角取代男花旦、新劇目取代傳統的「江湖十八本」和「大排場十八本」、班本戲取代提綱戲、排場戲和爆肚戲，以及吸收西方樂器與傳統樂器並用。

四、腔：廣義、狹義

從「薛腔」和「馬腔」創立的歷史意義來看，使我們明白「腔」的意思有「廣義」和「狹義」的分別。

廣義上，粵劇的「腔」等同京劇的「流派」或「派」，包括：（一）流派的首本、代表性劇目和曲目，和（二）「唱曲風格」或「唱腔風格」，包含：（1）音色：明亮、沉鬱、低沉或高亢；（2）共鳴：頭腔或胸腔；（3）出聲，例如：鼻音的輕或重；（4）咬字、吐字的鬆、緊；（5）發口：轉發口、問字攞腔；（6）拉腔：慣用的拉腔旋律、依字行腔、花腔；（7）節奏；（8）力度：音量的對比；（9）感情。

狹義上，「腔」即「唱腔風格」，包含上面列舉的九點要素。

五、戰後「凡腔」的崛起

何非凡原名「何康棋」，早年落班任堂旦和拉扯，其後升任第二小生。香港淪陷期間，他在澳門首次擔任文武生，曾與鄧碧雲合作。1945年和平後，他拜薛覺先為師，鑽研「薛腔」，慢慢藉着天賦的聲線（嗓音）和超卓唱功建立獨特的「凡腔」。1948年，他領導「非凡響劇團」，與楚岫雲公演馮志芬編的《情僧偷到瀟湘館》，因連滿367場而聲名大噪。[15]

15 見王勝泉、張文珊：《香港粵劇人名錄（2011年版）》（香港：香港中文大學音樂系粵劇研究計劃，2011年），頁70-71。

　　唐滌生在1951年為何非凡度身訂造了不少名劇，有《玉女凡心》（夥拍紅線女）、《青磬紅魚非淚影》（夥拍紅線女）、《艷曲梵經》（夥拍芳艷芬）、《還君明珠雙淚垂》（夥拍芳艷芬）、《蒙古香妃》（夥拍芳艷芬）、《三十年梵宮琴戀》（夥拍芳艷芬）、《紅淚袈裟》（夥拍芳艷芬）、《風流夜合花》（夥拍芳艷芬）、《搖紅燭化佛前燈》（夥拍紅線女），以及《蠻女催妝嫁玉郎》（夥拍紅線女）等共13部戲，當中不少其後拍成電影，令「凡腔」成為當年最時尚的生角唱腔流派。

　　同年，唐滌生對「凡腔」作出高度的評價，說：「何非凡的作風是瀟灑裏而帶點哀感，如《情僧偷到瀟湘館》……是一種有血有淚的詩篇，由他的『歌音容範』蘊發出最高度的靈性。」[16]

　　「凡曲」首本有早期的《情僧偷到瀟湘館》和《碧海狂僧》，1950年代的《白兔會》、《雙仙拜月亭》、《百花亭贈劍》，以及後期的「唱片曲」《重台泣別》（與鳳凰女合唱）、《珍珠塔》（與李寶瑩合唱）等。

　　綜合分析「凡腔」風格特點，「凡腔」音域廣闊、吐字清晰、感情豐富、對比強烈，尤其擅長演唱乙反中板和南音。下面【表一】列出「凡腔」在當代香港的傳承狀況。

【表一】「凡腔」在當代香港的傳承狀況

唱者類別	只唱凡曲	只唱其他粵曲	只用凡腔	只用其他唱法	備註
1. 排斥凡曲與凡腔的粵曲唱者		✓		✓	極少數
2. 凡迷	✓		✓		少數；不少祖籍廣東東莞
3. 一般唱者	✓	✓		✓	包括不少生角名伶
4. 凡腔唱家、傳承人	✓	✓	✓		張寶慈、廖金禧
5. 1950年代唱片唱家	✓		✓		黎文所（小非凡）梁金國（新非凡）

16　見陳守仁：《唐滌生創作傳奇》（香港：匯智出版，2016 年），頁 99。

從觀察所見，一般而言，在今天香港粵曲、粵劇圈裏，拒絕演唱凡曲和拒絕運用凡腔的唱者只佔極少數。同樣，只是演唱「凡曲」和運用「凡腔」的「凡迷唱者」也屬於少數，相信這類唱者不少祖籍廣東東莞，也即與何非凡同鄉。

今天香港粵曲、粵劇圈裏大部分唱者屬於【表一】中第三類，即同時接受凡曲和一般粵曲，卻不一定運用凡腔來演唱凡曲或其他曲目。

凡曲和凡腔的傳承，除了透過何非凡本人的傳世錄音外，也透過1950年代幾位運用「凡腔」來灌錄「凡曲」唱片的唱家，包括黎文所（藝名「小非凡」）和梁金國（藝名「新非凡」），他們對「凡曲」和「凡腔」的態度與一般「凡迷」無異。

「凡腔」傳承者中，較為獨特的是【表一】中的第四類。他們不只演唱「凡曲」，而且不論是唱「凡曲」還是其他粵曲曲目，他們必定用「凡腔」演唱。這類唱者較為知名的有張寶慈和廖金禧，前者是1990年代香港的知名業餘唱家和粵曲導師，後者也是業餘唱家並曾灌錄幾種「凡曲」卡式唱帶。

六、芳艷芬的「芳腔」

「芳腔」也稱「芳艷芬腔」，是1950年代名伶芳艷芬（1928-）創造的唱腔流派。芳艷芬原名梁燕芳，是1950年代的旦角名伶和電影明星，有「花旦王」的美譽。她冒起於二次大戰結束之後，成名作是唐滌生編劇、夥拍薛覺先的《漢武帝夢會衛夫人》（1950年6月）和與陳錦棠、白雪仙、任劍輝聯合主演的另一齣「唐劇」《火網梵宮十四年》（1950年10月），以扮演絕世佳人和失節婦人備受歡迎。她的聲線嬌柔、唱腔婉轉、略帶鼻音，擅於演繹哀怨的曲詞，被譽為「正宗子喉」的典範。她尤擅唱「反線中板」及「反線二黃慢板」，尤其令「反線二黃慢板」幾乎成為「芳腔」的「商標」甚至「專利」。[17]

17 李少恩：《唐滌生粵劇選論：芳艷芬首本（1949-1954）》（香港：匯智出版，2017年，頁vii-xxiii；陳守仁：《粵曲的學和唱：王粵生粵曲教程》（香港：商務印書館，2020年），頁237。

「芳腔」的首本有《白蛇傳》之〈仕林祭塔〉、《洛神》之〈洛水夢會〉、《六月雪》之〈十繡香囊〉、《梁祝恨史》及《紅鸞喜》等。「芳腔」對香港子喉唱腔有深遠的影響力，活躍於1970至1980年代的紅伶李寶瑩（1938-）便是把「芳腔」發揚光大的表表者，首本有《夢斷香銷四十年》之〈殘夜泣箋〉等。

【表二】「芳腔」在當代香港的傳承狀況

唱者類別	只唱芳曲	只唱其他粵曲	只用芳腔	只用其他唱法	備註
1. 排斥芳曲與芳腔的粵曲唱者		✓		✓	極少數
2. 芳迷	✓		✓		不算少數
3. 一般唱者	✓	✓	✓	✓	包括：業餘唱者、歌壇女伶、旦角名伶
4. 芳腔唱家、傳承人	✓	✓	✓		例如：李寶瑩、任太師、曾慧
5. 1950年代唱片唱家	✓		✓		小芳艷芬：李寶瑩、馮玉玲、崔妙芝 新芳艷芬：關婉芬 其他：李芬芳

七、新馬師曾和「新馬腔」

「新馬腔」也稱「新馬師曾腔」。新馬師曾（1916-1997）原名鄧永祥，早年情迷馬師曾《賊王子》，師父何世杞為他起藝名「新馬師曾」。其後加入了薛覺先領導的「覺先聲劇團」，深受薛派唱腔的影響。他的戲路，也受到早期薛覺先和馬師曾「文武丑」合一的薰陶。此外，他曾鑽研京劇和廣東南音，對他的唱腔產生了一定的影響。他不只音域廣闊，更常選用高至「上＝D♯」的調門。他的音色沉鬱、吐字清晰，擅唱取自京劇的曲調和南音，並模仿馬師曾採用[aa]作為拉腔的發口。「新馬腔」的首本有繼承自「薛派」的《胡不歸》之〈慰妻〉和〈哭墳〉，以及自己開山的《萬惡淫為首》之〈乞

食〉(內含「南音」)、《一把存忠劍》、《宋江怒殺閻婆惜》(內含京曲「四平調」)、《啼笑姻緣》(內含「南音」)、《臥薪嘗膽》(內含「木魚」)等。[18]

【表三】「新馬腔」在當代香港的傳承狀況

唱者類別	只唱新馬曲	只唱其他粵曲	只用新馬腔	只用其他唱法	備註
1. 排斥新馬曲與新馬腔的粵曲唱者		✓		✓	極少數
2. 新馬迷	✓		✓		不算少數
3. 一般唱者	✓	✓	✓	✓	包括不少生角名伶
4. 新馬腔唱家、傳承人	✓	✓	✓		梁無相
5. 1950年代唱片唱家	✓		✓		尹球、尹光、江平

八、紅線女和「女腔」

「女腔」也稱「紅線女腔」、「紅腔」。紅線女(1925-2013[19])原名鄺健廉,舅父是一代「小武」靚少佳(1907-1982)。她早年拜舅母何芙蓮(年份不詳)為師,香港淪陷後,她到廣西加入馬師曾的「抗戰劇團」,被「馬大哥」賞識,未滿十六歲已升任「正印花旦」。「馬大哥」並因應她天賦的響亮嗓音,悉心為她設計獨特的「女腔」,行腔高亢、豪放,擅長表達剛烈的感情,可以說是「馬腔」的「子喉版」。「女腔」首本名劇和名曲有《昭君出塞》、《搜書院》之〈柴房自嘆〉、《打神》、《關漢卿》等。[20]

18 見陳守仁:《粵曲的學和唱:王粵生粵曲教程》(香港:商務印書館,2020年),頁237。

19 另說 1924-2013。

20 陳守仁:《粵曲的學和唱:王粵生粵曲教程》(香港:商務印書館,2020年),頁237-238。

<div align="center">【表四】「女腔」在當代香港的傳承狀況</div>

唱者類別	只唱女曲	只唱其他粵曲	只用女腔	只用其他唱法	備註
1. 排斥「女曲」與「女腔」的粵曲唱者		✓		✓	不算少數
2. 女迷	✓		✓		待考
3. 一般唱者	✓	✓	✓	✓	包括小量歌壇女伶
4. 女腔唱家、傳承人	✓	✓	✓		郭鳳女,其他多在廣州;香港有鍾麗蓉
5. 1950 年代唱片唱家	✓		✓		鍾麗蓉、鄭幗寶、白鳳英

九、結論

(一) 起

粵劇唱腔流派的產生源自清末、民初的文化和戲曲改革運動,尤其受到京劇「海派」大膽革新傳統的影響。但粵劇唱腔由現代唱腔取代傳統古腔,當中包括用廣府話取代官話、生角用平喉取代小嗓、降低調門、新板腔曲式的創設、西裝和時裝劇目、襲用西方旋律樂器,以及後來的男女合班、用「六柱制」取代傳統「十大行當」,比京劇改革更為徹底。

「薛派」和「馬派」的誕生是1920至1940年代現代粵劇奠基的見證,「薛派」自此成為粵劇和粵曲演唱的正宗流派,影響力歷久不衰。

(二) 承

至二次大戰後,多位「薛派」傳人把薛腔發揚光大,較為出色的是何非凡創造的「凡腔」和新馬師曾創造的「新馬腔」,在「薛腔」基礎上結合個人得天獨厚的聲線條件,加上唐滌生、李少芸等著名編劇家的力作,把「凡腔」和「新馬腔」打造成香港粵劇的特色標誌。

根據本文作者搜集得到的口述資料，過去每次何非凡和新馬師曾在戲棚或戲院演出，他們演唱主題曲時，每每令到全場鴉雀無聲，即連「蒼蠅飛過」也清晰可聞，足見「凡腔」和「新馬腔」的驚人魅力。

平喉流派以外，1950年代初也是「芳腔」和「女腔」爭鳴的時代。「芳腔」可以說是「薛派」的「子喉版」，行腔簡潔、溫柔、細膩，比「馬腔子喉版」的「女腔」贏得更多觀眾的歡迎，自此成為香港粵劇、粵曲的正宗子喉流派。

「凡、新馬、芳、女」四大流派唱腔在香港的普及，也多少有賴1950至1960年代蓬勃的粵曲唱片業的推動；唱片曲標榜「某某腔」，恍如西方流行音樂的 Label，成為銷量的保證，吸引了一批粵曲唱者加入唱片業成為這些流派的承傳人。其他與西方流行音樂相似之處還有「偶像制」的引入和粵劇、粵曲與電影的並肩發展。在這時期，電影加插幾段粵曲往往是賣座的保證。

(三) 轉

一代編劇大師唐滌生於1959年9月突然辭世，香港粵劇進入「後唐滌生時代」。這時芳艷芬退出了劇壇，任、白在半退狀態。

與此同時，香港娛樂文化的新媒體和新形式在1960至1970年代興起，與粵劇產生激烈的競爭。商業電台（1959年啟播）、麗的呼聲電視（1957年啟播）、無綫電視（1967年11月啟播）、陳寶珠和蕭芳芳的青春電影、粵語流行曲、國語電影、國語時代曲、歐美流行曲等爭相成為娛樂主流，不斷把傳統粵劇甚至粵劇電影推向邊緣。與1950年代相比，1960至1970年代是香港粵劇的低潮，至1980年代中期，香港粵劇才在「雛鳳」和林家聲的帶動下漸漸步入復甦。

但到1990年代，唱片翻版業的蓬勃摧毀了粵曲唱片業；臨近1997回歸祖國，粵劇和粵曲卻被香港人追捧為身份的象徵，穩步發展。

（四）合

當代香港的粵劇和粵曲圈努力保育薛、星、凡、新馬、芳腔，不少業餘以至職業唱家和演員的唱腔以薛腔、芳腔為基礎，卻同時融匯各流派、取長捨短。

引用書目

陳守仁：《唐滌生創作傳奇》。香港：匯智出版，2016年。

陳守仁：〈戲曲唱腔流派的美學：粵曲「何非凡腔」初探〉，載劉靖之主編《中國音樂美學研討會論文集》，頁456-464。香港：香港大學亞洲研究中心及香港民族音樂學會，1995年。

陳守仁：〈薛覺先、唐雪卿攜手尋突破、反壟斷〉，載香港電影資料館《通訊》，第78期，2016: 3-4，2016年。

陳守仁：《粵曲的學和唱：王粵生粵曲教程》。香港：商務印書館，2020年。

陳守仁：《早期粵劇史——麥嘯霞《廣東戲劇史畧》校注》。香港：中華書局，2021年。

賴伯疆：《薛覺先藝苑春秋》。上海：上海文藝出版社，1993年。

賴伯疆、潘邦榛編：《粵劇藝術大師馬師曾》。北京：中國戲劇出版社，2000年。

李少恩：《唐滌生粵劇選論：芳艷芬首本（1949-1954）》。香港：匯智出版，2017年。

毛家華：《京劇二百年史話》。台北：文化建設委員會，1995年。

王勝泉、張文珊：《香港粵劇人名錄（2011年版）》。香港：香港中文大學音樂系粵劇計劃，2011年。

《粵劇大辭典》編纂委員會編：《粵劇大辭典》。廣州：廣州出版社，2008年。

粵劇生態對名腔創作的影響

王勝泉

著名粵劇音樂領導

香港都會大學兼任講師

摘要

　　1930-1970年左右，粵劇界誕生了不少出色的老倌，廣為傳誦的唱腔，跨時代地瘋魔了香港的戲迷和顧曲周郎。但近數十年間，好像沒有再出現帶有個人風格的唱腔，原因何在？其中很大程度上與粵劇的訓練、編曲、表演方式和觀眾的口味有着莫大的關係。令人深思的是，粵劇在不斷變化，但名腔的消失是否變化的必然結果？筆者多年從事粵曲粵劇拍和，見證粵劇行業生態變化，希望透過剖析變化來尋找個人唱腔創作的要素，從而去解答怎樣能夠讓粵劇的「四功」之一「唱」的藝術得以保存。

　　本篇文章嘗試從唱腔簡析、伶人與頭架師傅的關係、劇本的記譜方式、粵劇拍和交響化等粵劇表演方式的轉變四方面着手探討，看看現時不利帶有風格新腔出現的各項成因，希望能收拋磚引玉的效果，為有意推動粵劇改革的同業開啟一個值得深化討論的方向。

關鍵字：唱腔流派、粵劇記譜、即興拍和、梆黃、拍和交響化

一、引言

上世紀30至70年代，粵劇出現了翻天覆地的變化，無論表演形式、服飾、音樂與劇本等方面均存在多方改革，為香港粵劇發展和承傳奠定了堅實的基石。今時今日的粵劇表演形式多源自當時的努力，雖說有所變化，但亦不離其中。在唱腔發展方面，現時反而未如往昔的鼎盛，停留在學習舊名腔流派的胡同，卻不見能廣泛流傳的新腔出世。本文嘗試從現時的行業生態探討其中因由，望能鼓勵創新，打破困局。

二、粵劇「唱腔流派」的發展

早於上世紀30年代，粵劇已有「五大流派」之說，分別為「薛（覺先）、馬（師曾）、桂（名揚）、廖（俠懷）、白（玉堂）」，[1]這五位粵劇從藝者在傳統上，按自身條件加以創新，各成一格，在藝海中脫穎而出，共同為粵劇發展鑄就了深厚的基礎。[2]根據《戲曲作曲教程》一書的作者連波的看法，唱腔要成家成流，必須符合四個要素：其一，唱腔具有獨特而完美的藝術風格；其二，唱腔得到行內外人的認同和喜愛，並廣泛流傳；其三，承傳上有一批具代表性的經典劇目傳世；及其四則為該流派唱腔在其劇種發展史上有着重要的推動和啟後作用。[3]連波多以研究內地地方劇種為主，而粵劇與京崑不同，京崑演員的唱法要依足前人，一字一音不能改動，鉅細如呼吸位置也要準確無誤，流派涇渭分明；而粵劇則更講求現場即興，往往更推崇唱者按個人條件及藝術追求所產生的自主創造，甚至每次演出皆

1　在粵劇行亦有說白派的代表應是白駒榮（中國文化網，2009年），筆者並未就此作深入研究或討論，無意在此文中為白派的代表人物是誰作定調，祈為見諒。

2　廖妙薇，2017：〈《金牌小武桂名揚》以圖證史〉，《戲曲品味》，2017年12月16日，頁20-21。

3　連波：《戲曲作曲教程》第四章「流派唱腔」（上海：上海音樂學院出版社，2010年），頁476。

可按照當下情緒而加以改變，[4]唱腔常常出現集各家大成；「我中有你，你中有我」，流派定義自然不必定義得如京崑般嚴謹。

伶人在自主創造前，當然要有依從的基礎，而在粵劇行內有「萬腔皆薛」一說，有不少名腔是在「薛腔」的基礎上發展起來的。薛覺先於30年代是粵劇改革的先鋒，他把粵劇的行當制度改為「明星擔班制」，以此為手段推動服裝舞美（引入化妝技巧）、表演形式（引入西樂樂器）、武打、鑼鼓（引入京鑼鼓）、唱腔的改革，唱腔方面更設計了長句二流。[5]

薛覺先作為唱腔改革先驅，使「萬腔皆薛」的說法在粵劇行中代代流傳，近代的代表有林家聲，作為「薛派」的傳人，他到離世前依然以此為榮。林家聲在薛派的基礎上加入個人風格，創出了「聲腔」，為現時不少後進學習與仿效的對象。此外，新馬師曾早期一段短時間內是習馬腔為主。後來，他演唱時除了保留「吖」口的行腔方式外，其餘的唱功是集各家大成。由於他曾跟薛覺先學藝，故「薛派」藝術[6]對他亦有深遠影響。[7]

除「薛腔」外，現時廣泛流傳的唱腔流派大概有馬師曾（馬腔）、新馬師曾（新馬腔）、小明星（小明星腔）、上海妹（妹腔）、何非凡（凡腔）、芳艷芬（芳腔）、紅線女（女腔）、白雪仙（仙腔）、羅家寶（蝦腔）、陳笑風（風腔）、陳小漢（Ｂ腔）[8]等等。[9]若要判定一個唱者能否成家成派，先要講

4 陳守仁：《香港粵劇導論》（香港：香港中文大學粵劇研究計劃出版，2001 年）。

5 黎鍵：《香港粵劇敘論》（香港：三聯書店，2010 年），頁 310；中國戲曲網：〈民國初期的粵劇〉，2012 年。下載自中國戲曲網，檢視日期：2022 年 8 月 1 日。網址：http://www.xi-qu.com/yueju/ls/4772.html。

6 新馬師曾更赴上海學習京劇，故其腔口帶有京劇的唱法。

7 星光大道：〈新馬師曾先生〉，2020 年。下載自星光大道，檢視日期：2022 年 8 月 5 日。網址：https://www.avenueofstars.com.hk/%E6%96%B0%E9%A6%AC%E5%B8%AB%E6%9B%BE%E5%85%88%E7%94%9F/。

8 不能盡錄，若有錯漏祈為指正。以上名腔的羅列有菊部名家小明星的身影，這是由於「新馬腔」亦受其影響。

9 賴伯疆、黃鏡明：《粵劇史》（北京：中國戲劇出版社，1988 年），頁 12；程美寶：《平民老倌羅家寶》（香港：三聯書店，2011 年），頁 18-19、頁 82。

求唱者是否能就其天賦音色設計出具個人風格的唱腔，而唱腔並非只講旋律，還包括影響音色表現的發口，與用氣契合的高低跌宕。有名伶更會加入一些很生活化的元素，如「口頭禪」，例如新馬師曾在唱曲時往往會加入「正所謂／真係／呢一個」這些字眼作為「孭仔字」，成為新馬腔的部分特色。

經過一番分析與論述後，筆者傾向回歸原點，把唱腔的鑑賞門道變得平易近人。粵劇作為中國音樂的一個支流，筆者更傾向認同林谷芳於《諦觀有情》中對「中國音樂沒有一個唯一音色美的觀點」，而音色離不開人情，美在於唱者是否能與觀眾建立感通，觀眾能否感受到唱者的心理狀態，[10] 而粵劇藝人最講求的功力在於唱者能否超越其天賦條件，創造出能應對不同唱情的音色，段段唱來能絲絲入扣，教人醉倒。故過往名腔其實由觀眾命名而來，不論是首個橫空出世的「薛腔」，還是之後的馬腔、新馬腔、芳腔……他們都是用心對音色的美有所追求，承襲前人的藝術基礎，雖未必有音樂理論上的自覺，但卻以寫意方式為後世留下經典，亦是支撐粵劇理論發展的頂樑柱。

但為何到了70年代之後，新的名腔流派似乎不見影蹤，究竟有何緣故？筆者嘗試剖析粵劇生態的變化，來探討新腔創造空間的式微原因。

三、粵劇生態變化

1. 伶人與樂師的關係轉變——由並肩改革變成單純商業關係

過往的伶人與他們的拍和樂師，尤其頭架師傅，有着密不可分和並肩作戰的關係，即便如上文所講的粵劇泰斗薛覺先，他於1928年邀約尹自重擔任其「私伙頭架」，更於1930年請其加入「覺先聲劇團」出任頭架，一同為粵劇音樂改革尋找出路。[11] 他們經常一起研究，在戲班的共同生活中，

10　林谷芳：《諦觀有情》(北京：昆侖出版社，1999 年)，頁 106。

11　陳非儂：《粵劇六十年》(香港：香港中文大學出版社，2007 年)，頁 86；葉世雄：〈戲曲視窗：粵樂名家三雄相遇〉，2011 年 11 月 29 日。下載自《文匯報》，檢視日期：2022 年 8 月 4 日。網址：http://paper.wenweipo.com/2011/11/29/XQ1111290003.htm。

更會切磋唱腔，唱者與拍和者高度契合，渾然天成的配搭，對「薛腔」的設計和形成可說是功不可沒。[12]唱者對藝術的追求附以音樂師傅的專業知識，對名腔形成是一個相輔相成的過程。再舉一例，仙鳳鳴排戲不乏即場度曲夾腔的過程，由音樂設計到研度唱腔，都是六柱演員與拍和師傅共同交流而成的。唱者與拍和師傅的溝通交流，共同創作的時間越長，空間越大，就更有創造新腔的可能。

有別於過往劇團包薪式的聘用關係，現時粵劇業界因台期短的關係而傾向以時薪或日薪的方式與拍和師傅合作。不少劇團的拍和師傅因要賺取足夠餬口的收入，他們往往會接受商業唱局的邀請，把工作安排得密密麻麻。試問以時薪計的音樂師傅又哪會有空間與伶人唱者培養默契，共同發展出新的唱腔流派？

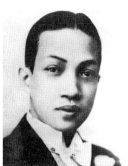

左是薛覺先，右是尹自重（網絡圖片）[14]

王粵生與芳艷芬合照（網絡圖片）[13]

12 《新快報》：〈四大天王「玩出粵樂黃金時代」〉，2015 年 6 月 12 日。下載自粵人情歌，檢視日期：2022 年 8 月 5 日。網址：https://news.ifeng.com/a/20150612/43959123_0.shtml。

13 圖片網址：http://www.booksloverhk.com/poetrecent49_liu_add._2m.htm（愛書堂）。

14 圖片網址：https://zhuanlan.zhihu.com/p/121611804（名人錄三）；https://www.newton.com.tw/wiki/%E5%B0%B9%E8%87%AA%E9%87%8D（中文百科）。

左圖為仙鳳鳴與朱氏兄弟操曲
（鳴謝朱慶祥師傅提供）

2. 樂師由為演員的藝術服務，轉變成樂師與演員一同為冷冰冰的 劇本服務

　　老一輩頭架師傅普遍具備極高水平的聽奏能力，加上當時的唱者對梆 黃等粵劇表演程式非常嫺熟，故此30至70年代間的粵劇劇本或曲譜，多數 都只寫唱詞而不會配以詳細的旋律；若唱固定旋律（新譜小曲）則會有工 尺譜在唱詞旁邊，[15] 唱板腔的話則只會註明板式與拍子位，很少附加旋律 的標示（見《西樓錯夢》劇本節錄 /《無情寶劍有情天》劇本節錄）。這是由 於梆黃有其規定程式唱法，雖法則不能變，但可以在旋律中進行變化，只 要不脫軌或違反它的規格，怎樣唱也可以。[16] 因此，梆黃對唱者而言具有 很大的寓意來創造個人風格的空間，舊式劇本的記譜方法正好與梆黃藝術 一脈相承。

15 若該小曲並非新編小曲，而是一些耳熟能詳的小曲，在劇本中就可能只寫下曲牌 的名稱。

16 陳卓瑩：《粵曲寫唱常識》（廣東：花城出版社，1984 年）。

左圖為仙鳳鳴劇團開山劇《西樓錯夢》劇本節錄（作者藏品）

左圖為《無情寶劍有情天》劇本節錄（鳴謝朱慶祥師傅提供）

　　除了即場的聽奏能力外，頭架師傅有着驚人的記憶力，他們跟很多粵劇演員合作過，通常會盡力記住每一位伶人的唱腔特色，即使跟不同演員合作，務求同一劇本均可展現完美的效果。家師朱慶祥曾跟筆者分享一段趣事，正好反映上世紀拍和師傅與唱者的功架。朱師傅多次在《歡樂滿東華》籌款節目為新馬師曾拍和，記得其中一次，新馬師曾「埋位」預備開始錄音時，有一名經驗較淺的樂師問：「為何還未派曲？」當時朱師傅的回應是：「幫祥哥玩邊使要曲？佢鍾意點唱就點唱，佢點唱我哋就跟住玩！」即使如掌板師傅「打鑼王」羅家樹，他並非頭架位，但他也會邊打鑼鼓邊跟着台上的演員小聲吟唱，對朱次伯、薛覺先、千里駒、白駒榮、白玉堂的唱腔瞭如指掌，[17] 絕對能駕馭舊式劇本的記譜方式。

　　現時的記譜方式，除了浪費紙張外，還限制了唱者及拍和者的創新空間。左圖為《三夕恩情廿載仇》之〈盤夫〉[18]的一段子喉中板節錄，這是過往記譜的方式，只有板式、唱詞與叮板，對筆者來説已經是很足夠作演出之用的曲譜。我們再看看同一唱段於近年的記譜方式（圖）（《三夕恩情廿載仇》之〈盤夫〉子喉唱段的新式記譜），由唱腔到過序都填滿旋律。即便如習慣聽奏的筆者，在面對這類曲譜時都難以不受這些旋律影響，會跟着奏；對唱者而言影響更大，因為當樂師跟着樂譜奏，而唱者嘗試唱出不一樣的腔口時，很容易會被誤會唱錯，為保險計，唱者對這種曲譜會傾向跟從的情況較為普遍。這種記譜方式遠離傳統，限制個人唱腔發展。

17　程美寶：《平民老倌羅家寶》（香港：三聯書店，2011 年），頁 18-19、頁 82。

18　作者藏品。

《三夕恩情廿載仇》之〈盤夫〉子喉唱段的新式記譜[19]

(35 23 1)
【悼慈花下句】願借書函來寄意，名花不受蝶色圍。。

(21 43 5)
　　　　　琴娘一片雪冰心，付與簫郎情不萎。

【三人同下什邊介】

【轉夜景，鼓擂初更介】【道從左右手各拈一封書信，云云再上介】

1=C 2/4

(036 3)│3 35│1(23 151)│3 35│3(35 353)│6 5│
【道從板眼】攪到一身　蟻，　好似椿瘟　雞；咪話我自吟

61 (61·)│23 65│6(35 676)│1 3│3 5│(35·)│23 3 565│
自語，　十足鬼食　泥。　　呢兩封書函，要代小姐傳

61(23 151)│3 5│23 3│(33)│1 35│3(35 353)│5 6 61│6 5│
遞，　　　精神 打醒，　咪俾佢失　威；　免至人地間我糊塗，

66 16│1 235│31(23 151)│23 3 35│31 (31·)│6 3 35│
又話我係醉酒　　鬼，　今次幾 大都唔 攪錯，攞番個第一番

623 765│6 6(532)│11 35‖:6 0532│11 35:‖6 -)‖
嚟。

【白】咁簡單嘅事，就算我更糊塗都唔會攪錯啦，
　　左手嗰封交俾個簫郎，右手嗰封送俾冀王，清清楚楚，唔會走雞。
　　講到口都乾埋，飲番啖先。【拈起葫蘆一自飲酒，一自行介】

《無情寶劍有情天》簡譜劇本節錄（鳴謝李迪倫先生提供）

19 《三夕恩情廿載仇》之〈盤夫〉：仙樂曲藝社。<http://68893333.com/sllyric/Lyric/7032.pdf>

在現時的粵劇界，不論拍和師傅還是新晉演員，他們的工作安排得非常緊密，欠缺即興空間的記譜方式（如《無情寶劍有情天》簡譜劇本節錄），反而能減少唱者與拍和師傅排練夾曲的時間，只要嚴謹地依據劇本上的樂譜唱和伴奏，就會減少出錯的機會。如此理解的話，這種記譜方法於短期而言非常合乎成本效益；但長遠來說，卻大大削弱了拍和師傅的聽奏能力，扼殺了演員在舞台上即興發揮的空間，更遑論新唱腔流派的創造。

總括而言，這記譜方式的轉變，使拍和師傅與唱者的關係劇變，由極具創造自主的拍和師傅為唱者服務變成唱者跟樂師一同為曲譜服務，減弱了粵劇作為國家級非物質文化遺產（非遺）的文化價值，不利粵劇作為非遺的可持續性。

3. 拍和交響化

上文曾提及梆黃的特色在於在既定的法則下，不同唱者可以就同一唱段行不同的腔口，所以不會有一特定旋律。若粵劇拍和交響化，不同的樂器必須要按分譜的旋律演奏，不能在演出時有所更改，這又加深了「拍和師傅為唱者服務」變成「唱者跟樂師一同為曲譜服務」的格局。但有一點筆者要說明，本人認為有固定旋律小曲的交響化是沒有問題的，若分譜編曲能提升該小曲的美感，緊扣劇情推進，對粵劇發展來說具正面價值，亦是創新的一種展現。

4. 度新劇本的方式的轉變

以前開新劇，各演員多數會一起度戲，並不需要有導演的指引，演出方法靠個人對劇本的領悟，比較個人化。加上過往的伶人並不是學院派出身，其學習過程多由師父耳提面命，注重基礎法則，學習時不會有準確的記譜或錄音，因此要講求記憶力及多次重複練習，以達到原則內化的效果；又或是在台口吸收和觀察前輩的演出經驗。例如，羅家寶在其自傳裏

曾分享其父親對他的教育方法，他並不是一開始便學開口唱曲，而是先講解粵劇的板式、唱腔，灌輸理論知識，讓他先有整體概念，然後再從古腔入手，教他《寶玉哭靈》、《六郎罪子》、《蟾光惹恨》中皇帝唱的一段梆子中板，還有就是朱次伯《崔子弒齊君》中的霸腔滾花和慢板，以及《曹操下宛城》的霸腔慢板。[20] 文千歲跟黃滔習曲亦有相似的經驗，先學原則，再多聽不同唱家如小明星的曲目，日日曲不離口，久而久之，習得度腔的能力。[21]

過往粵劇界競爭激烈，要突圍而出，要靠自身努力才可成事，尤其在度新腔方面，他們不會如現在般，有導演教演新劇，但卻能創造出他們專屬的名腔流派。例如芳艷芬認為文長武短，故苦練唱腔，發展出膾炙人口的反線二黃唱腔，於1950年於錦添花劇團演出劇目《一朝春盡紅顏老》以「芳腔」作招徠，可見新腔風格可使演員聲名鵲起。[22] 新馬師曾更在覺先聲劇團演出《范蠡與西施》時，以一曲〈臥薪嘗膽〉，驚艷當時的觀眾，新馬腔亦隨即崛起。其實前人經驗比比皆是，不是說我們要依樣畫葫蘆，但我們應該尋找及努力去保留創造的空間，讓一些傳統精髓可持續成為粵劇創新的基礎，而非只講效益，把演員及拍和師傅自身的責任，轉移到導演的身上。

四、總結

我們要傳承和發展粵劇藝術，唱腔的個人風格是一種非常重要的藝術元素，是極其需要保存和發展的，業界和有心人需要好好的反思，可以做甚麼工作來保留這種粵劇的特色。

20 羅家寶：《藝海沉浮六十年》（澳門：澳門出版社，2002 年），頁 10-12。
21 文千歲：《千歲演義》（香港：知沁製作發展有限公司，2018 年），頁 71-74。
22 馮梓：《芳艷芬傳及其戲曲藝術》（香港：獲益出版，1998 年），頁 125-146。

引用書目

陳非儂：《粵劇六十年》。香港：香港中文大學出版社，2007年。

陳守仁：《香港粵劇導論》。香港：香港中文大學粵劇研究計劃出版，2001年。

陳卓瑩：《粵曲寫唱常識》。廣東：花城出版社，1984年。

程美寶：《平民老倌羅家寶》。香港：三聯書店，2011年。

馮梓：《芳艷芬傳及其戲曲藝術》。香港：獲益出版，1998年。

賴伯疆、黃鏡明：《粵劇史》。北京：中國戲劇出版社，1988年。

黎鍵：《香港粵劇敘論》。香港：三聯書店，2010年。

連波：《戲曲作曲教程》第四章〈流派唱腔〉。上海：上海音樂學院出版社，2010年。

林谷芳：《諦觀有情》。北京：昆侖出版社，1999年。

羅家寶：《藝海沉浮六十年》。澳門：澳門出版社，2002年。

文千歲：《千歲演義》。香港：知沁製作發展有限公司，2018年。

網上文章

《新快報》：〈四大天王「玩出粵樂黃金時代」〉，2015 年 6 月 12 日。下載自粵人情歌，檢視日期：2022 年 8 月 5 日。網址：https://news.ifeng.com/a/20150612/43959123_0.shtml。

星光大道：〈新馬師曾先生〉，2020 年。下載自星光大道，檢視日期：2022 年 8 月 5 日。網址：https://www.avenueofstars.com.hk/%E6%96%B0%E9%A6%AC%E5%B8%AB%E6%9B%BE%E5%85%88%E7%94%9F/。

葉世雄：〈戲曲視窗：粵樂名家三雄相遇〉，2011 年 11 月 29 日。下載自《文匯報》，檢視日期：2022 年 8 月 4 日。網址：http://paper.wenweipo.com/2011/11/29/XQ1111290003.htm。

中國戲曲網：〈民國初期的粵劇〉，2012 年。下載自中國戲曲網，檢視日期：2022 年 8 月 1 日。網址：http://www.xi-qu.com/yueju/ls/4772.html。

中國文化網：〈中國的非物質文化遺產〉，2009 年 10 月 23 日。下載自中國文化網，檢視日期：2022 年 8 月 1 日。網址：http://en.chinaculture.org/focus/2009-10/23/content_361522_2.htm。

戲曲雜誌

廖妙薇：〈《金牌小武桂名揚》以圖證史〉。《戲曲品味》，2017年12月16日。

從創造理論的視角審視粵劇新腔形成的條件

梁寶華

香港教育大學文化與創意藝術學系教授

戲曲與非遺傳承中心總監

摘要

本文首先討論香港粵劇演員各自發展個人唱腔、建立個人風格的因素，再闡述粵劇藝術家、鑑賞家與初學者對粵劇演員發展個人風格的觀點，繼而反思及討論創造新腔的條件。縱觀粵劇新腔形成的條件大致取決於四方面，包括演員的個人取向、粵劇教學、觀眾水平要求或影響以及政府政策的配合，希望藉着各界的共同努力，並寄語粵劇會進一步促進創新及文化傳承。

關鍵詞：粵劇、粵劇唱腔、傳統藝術、創造理論

背景

現代香港粵劇自1920年代開始,是粵劇的黃金時期。五大名伶,包括薛覺先、馬師曾、桂名揚、白玉堂和廖俠懷,發展出五大流派,各有自己的唱腔和演出風格。然而環顧今天的香港粵劇生態,一些粵劇藝術家一方面對發展自己的風格猶豫不決,另一方面卻着力於模仿一些粵劇大師的唱腔。他們似乎沒有動機去發展個人的強項,而公眾也頗為接受這種轉變。這個現況長遠看來有一定程度上的危機。儘管創造力被認為是西方最重要的高階思維之一,與東方傳統藝術(例如粵劇)相關的創造力卻一直被人們忽視。本文將以創造理論的視角,審視粵劇新腔形成的條件,望粵劇會進一步促進創新進步及發揚光大。

一、香港粵劇演員各自發展個人唱腔

筆者稍早之前出版了一篇文章,是關於香港社會的文化背景如何影響演員的個人風格(Leung, 2019),[1] 訪問了十三位富有經驗的持份者,當中包括四位演員、五位粵曲唱家和四位拍和師傅。訪問內容包括他們學習的過程,如何建立個人風格,對其他粵劇演員的看法或理解,對粵劇個人風格及創造力發展的看法,對現今的演員及以往的大老倌的創作實踐的看法。根據十三位受訪者的說法,演員會不會追求個人風格取決於五方面。第一是個人因素,第二是粵劇的教學,第三是社會文化,第四是經濟及市場方面的轉變,最後是政府的財政支持。

(一) 個人因素

研究結果顯示,一個演員是否追求個人風格或技術完全是個人的選

1 Leung, B. W., Conception of creativity as personal style of Cantonese opera artists in Hong Kong: A socio-cultural perspective (*Journal of Artistic and Creative Education, 13* (1) (2019), 1 - 13. https://jace.online/index.php/jace/article/view/183/116

擇。時至今日，時代與以往不同，現今社會，公眾已經不太留意演員的個人風格，而演員也未必有足夠的粵劇知識去發展自己的個人風格。另外，與樂師有長期的合作也許能給予演員許多的靈感。這些樂師不一定是設計這些唱腔，但可以了解到這與樂師的幫助有一定的聯繫。我們從中獲得一個提示，演員們不妨與樂師有更多的合作，可能會擦出一些火花。

(二) 粵劇教學

今天的香港粵劇行業，仍然有一群努力不懈的粵劇演員在奮鬥。在與粵劇前輩們討論的過程當中，他們表示有心學習的演員不太多，這可能與我們寵壞了這個年代的演員有關。與以往不同的是，過往徒弟很重視師父的看法，但現今已不是師徒關係，而是老師和學生的關係。學生們似乎繳交學費便能夠向老師學習，這種關係亦影響了學生對學習的責任感。

(三) 社會文化的影響

西方的禮儀或許影響了觀眾對欣賞粵劇演出的行為。時下很多演員明顯地表現得不好，但台下的觀眾也依舊會鼓掌，這種行為間接認可及接受了演員的犯錯。這相對於以往在19至20世紀初觀眾對欣賞粵劇演出的行為不太一樣。以往演員的演出不佳，觀眾的反應都非常迅速而且負面，讓演員有一個很大的警惕，明白自己需要在舞台上表演好。今天，演員的職業生涯亦改變了，許多演員從一開始便是正印，從未試過擔任二幫。他們從未試過站在後面扮演梅香等角色，沒有機會與老前輩合作，同台演出並從中學習。他們錯過了扮演一些次要角色的過程，對他們的發展很有影響。

(四) 經濟及市場方面的轉變

以往一套新劇目可以上演最少十至二十場。不斷演出能讓演員熟習該劇目的曲及劇。在不斷重複地演唱的過程中，演員終有一日會意識到以同

樣的唱腔演出不太好，會想加以改變或作出新嘗試。如果一套劇目演出兩晚便結束了，事隔半年後再演出的話，演員可能完全不會有這種想法。他們會繼續以「最安全」的方法演唱，於是一直重複以往的唱法。現在很多粵劇團會製作新的劇目，滿足觀眾的要求。事實上，觀眾對演員的發展有很密切的關係。如果演員不喜歡一個劇目演出十至二十場的話，這會影響粵劇的發展。假如一套新劇目每年只演出一至兩次，幾年後再重演便很難再次發揮，演員也很難發展劇目中的角色和唱腔。

（五）政府的財政支持

2009年聯合國教科文組織把粵劇列入人類非物質文化遺產之一，因此香港政府大力推動粵劇在各方面的發展。有些老前輩認為新演員在政治上花費了很多精力，而不是藝術上，例如是申請資助。那些新演員認為他們只要填妥申請資助的表格，取得資助便能繼續演出。這同時亦是一個暗示，我們如何評估這些演出呢？客觀的評估是重要的。如果他們的評估結果不佳，是否會影響演員將來再次申請資助或他們未來實際的發展呢？在粵劇的生態環境下，這是否象徵着汰弱留強呢？不好的演員是否應該慢慢淡出這個舞台呢？希望演員們不要以為有了政府的支持便不需要努力，觀眾是會發現某些演員故步自封，不思進取。

二、粵劇藝術家、鑑賞家及初學者對粵劇演員發展個人風格的觀點

筆者早前出版了一項研究（Leung & Fung, 2022），[2] 集中於研究藝術家和鑑賞家等有經驗的粵劇觀眾以及一些初學者對粵劇演員發展個人風格

2　Leung, B. W., & Fung, C. V., *Perception surrounding the developing of personal style in Cantonese opera amongst artists, connoisseurs and beginner audience in Hong Kong* (Psychology of Music, 2022), 1-15. https://doi.org/10.1177/03057356221091599

的觀點。初學者並非學戲的人，而是學看戲的人。筆者在大學有教授幾個課程，教導學生如何欣賞戲劇，希望他們成為未來的觀眾，他們便是初學者。

研究問卷的調查訪問了五百多位這三類人，從這個調查結果可見，性別和教育程度不是一個重要因素，反而他們的年齡和身份，即藝術家、鑑賞家或初學者這三種身份，在結果上有一些差異，大家可閱讀該篇文章細看更詳細的分析。

整體而言，研究結果指出所有受訪者傾向支持發展創意及發展個人風格。此外，所有受訪者都傾向認為藝術家有能力去發展自己的個人風格。同時，所有受訪者亦傾向於觀眾會支持藝術家去發展自己的個人風格。但受訪者對於現時的演員是否有發展自己的個人風格這方面的回應略為負面。這顯示了觀眾其實知道演員並不是向着這個方向發展。除此以外，受訪者亦傾向同意我們當前的環境很難促進個人發展，顯示環境亦是一個很重要的因素。

(一) 創造理論綜述

西方在創造方面已有七、八十年的研究歷史，但仍然難以找到一個很客觀、讓大家共同接受的定義。其中一個所謂創意及創造較為基本的定義是一個平衡，有兩個極端，一個極端是獨特性，即是與眾不同，而另一個極端是恰當性。美國學者能哥與耶格定義創造為「獨特性」與「恰當性」之間的平衡（Runco & Jaeger, 2012）。[3] 在任何範疇底下做一些與眾不同的事情不太難，但該樣事情要得到同行或其他持份者的認同就不容易。例如在粵曲方面，我們可以有一個與以往截然不同、很特別的唱腔，但觀眾是否能接受呢？這便是同行的認同。因此如果能夠在「獨特性」與「恰當性」之

3　Runco, M. A., & Jaeger, G. J., The standard definition of creativity. *Creativity Research Journal, 24* (1) (2012), 92 – 96. https://doi.org/10.1080/10400419.2012.650092

間取得平衡，便會被認為是恰當的創新。另一個例子，運用西洋樂器在粵曲拍和亦是一個非常有創意的做法。例如是以梵鈴（小提琴）做拍和，我們不會跟從西方的奏法，而是把它改變（例如定弦改為 CGDA），適合了粵曲的正線和反線的定弦。有些西洋樂器現今不再用了，例如木琴，是因為我們認為這不是太恰當（因為不容易奏出常用的 C20 和 C# 線口）。

(二)「大創意」與「小創意」—— 創造力發展性模型

根據Kaufman & Beghetto（2009）[4] 研究，所有能夠改變人類歷史的「大創意」均來自無數的「小創意」和創造習慣。人們會認為創意及創造是人皆有之。而當中最基本的層次是Mini C，是個人範疇及在日常生活中的創意，例如每天的衣著打扮也是一種創意，也是獨特和恰當的平衡。第二層次是Little C，是個人與他人產生的互動生活創意。這與Mini C接近，但這涉及與他人的接觸和反饋，才能看見這是否是一個好的創造。再高一層是Pro C，是指在工作環境中專業的創造。我們每個人都有我們的範疇、專業或工作，在我們的範疇上做出一個專業的、被接受的創造，是一個較高及專業的層次。最後一個範疇是Big C，改變整個範疇的創造。能改變人類的歷史，甚至整個範疇中的看法，這是一個很高層次的創造。

應用在粵劇上，我們如果每天均在練功、排戲、觀劇和表演等習慣加上自己的「小創意」，經常反思粵劇的小問題，加以改進，並養成習慣，有朝一日，演員們當會發現他們的表演自然會與別不同。再加上虛心聆聽觀眾和同行的意見，並把自己的想法修正，符合觀眾的期望，追求創新和恰當的平衡，那便有機會發展粵劇的「大創意」了。在這個概念中很重要的是，任何一個很突出的創造，全都是從最低層次的創造開始。每一個有創

4　Kaufman, J. C., & Beghetto, R. A. Beyond big and little: The four C model of creativity. *Review of General Psychology, 13* (2009), 1 – 12. https://doi.org/10.1037/a0013688.

意的人每天都在思考如何創作新的事物，然後成為一個習慣，不斷去做，不斷累積，變成一個很有影響力的創造。

(三) 8P的創造理論架構

另外，亦有一個8P的創造理論架構（Sternberg & Karami, 2021），[5] 創意需要考慮很多不同的元素，包含目標、壓力、個人、問題、過程、產品、動力和公眾。目標指人們究竟要創造些甚麼？當中亦包含壓力，沒有壓力人們亦無法工作，可見亦有外在環境因素促使。這亦和我們個人的能力性格特質甚至動機有關。此外，亦包括問題，因為創造是解決問題的一項任務。過程，是人們的心理操作。產品，是創造出來的結果。動力，是創意改變人的思維方式。公眾，是創意產品的用家或評論者的看法。這些都是我們需要考慮的。筆者希望能夠給予一個架構，讓我們的演員透過這些元素作出思考。

(四) 富創意的人的性格研究

有很多關於富創意的人的性格研究（Runco, 2014）。[6]我們在教育上常常需要看顧我們的學生，因為有創意的人可能是很麻煩的學生。他們追求自主、靈活、有好奇心、興趣廣泛、喜歡玩耍、很有勇氣、喜歡冒險、做錯時亦不介意、喜歡複雜的事情、有明確的目標及使命感、甚至跨越性別的界限，這些都是富創意的人的性格。透過這些性格，我們能看到有些人的潛能會因他們的性格，較為容易創造出創新的事物。

5 Sternberg, R., & Karami, S., An 8P theoretical framework for understanding creativity and theories of creativity. *The Journal of Creative Behavior, 56* (1) (2021), 55 - 78. https://doi.org/10.1002/jocb.516

6 Runco, M. A. *Creativity theories and themes: research, development, and practice* (2nd ed.). (Academic Press, 2014)

（五）創意元件理論

創意元件理論是一個很著名的創意理論，由哈佛商學院企業管理講座教授泰瑞莎・艾馬比爾（Teresa Amabile, 2012）[7]所創，影響着現今的創造理論。這較為全面地解釋了我們需要甚麼元素。第一，是關於領域的技能。有創意或有成就的人對某一個領域都要有豐富的知識和技能。因此有創造力的人不是全部方面都有，而是在某些特定領域底下才有創造力。以粵劇演員為例，他們要對音樂、戲劇及表演等有一定技能上的掌握。第二是創造的歷程，即是在創造的過程中需要的獨立性、冒險的程度或從新的角度看問題等。第三是作業動機，例如是興趣、挑戰、滿足感或其他外在動機，包括競爭、整體社會的要求和觀眾的要求。第四是社會環境，社會環境可以是正面或負面，正面或促進創造的社會環境包括：恰當及可達到的挑戰、合作性、自由度、管理層的鼓勵與分享文化。而負面的環境包括：苛刻的批評、強調保持現狀、管理層的保守觀念及時間的壓力。因此如果我們想推廣創造，可能需要考慮社會的環境。或許人們無法控制整個社會環境，但人們要知道甚麼環境能夠幫助我們創造。

（六）創造過程

在創造力歷程的研究中，至今仍為許多學者採用的是英國心理學家沃拉斯（Wallas）[8]在 1926 年時提出「創造歷程四階段」。這是一個很經典的研究，至今已有一百年的歷史。當然後來有許多的學者進行了改動，而當中的基礎概念能夠給予我們的演員或藝術家一些參考。

7　Amabile, T. M. *Componential theory of creativity* (2012), accessed 30 September, 2022, https://www.hbs.edu/ris/Publication%20Files/12-096.pdf

8　Wallas, G., *The Art of Thought* (Harcourt, Brace and Company, 1926).

第一個階段是準備期（preparation），人們眼前有一個具體的問題或具體的活動和工作，需要創造一些事物出來。在這個過程中蒐集，有關問題的資料，結合舊經驗及新知識。放在粵曲的情景下，有一首新曲目我們想有特別的唱腔。在這個準備期中，我們需要思考其他演員是如何演唱的，需要做一些資料蒐集和分析，取長補短。我們需要分析他人有甚麼好處值得學習，有甚麼短處我們應避免。這是一個有意識和客觀的分析和準備方式。這個準備期可能很長，這視乎個人能力或工作的難度。

第二是孕育期（incubation），這與潛意識有關。人們經常將一個問題放在腦海之中，日思夜想，無時無刻甚至廢寢忘餐地思考。到某個階段，人們便會放棄思考這個難題，因為想不通也無法解決。但在心理學的角度而言，不是不想，而是將難題放在潛意識當中。在精神放鬆的情況下，便會突然出現答案。這個孕育期可以很漫長，完全沒有時間的限制。有時間限制的創造是很難達成的。偉大的創造需要漫長的時間。

第三個階段是啟蒙期（illumination），即是突然頓悟，了解並解決問題關鍵所在。例如在我們看漫畫時，每當主角想到一個問題的解決方法，頭頂上便會出現一個燈泡。這與愛迪生發明電燈泡的過程有關。因為愛迪生不是從一個科學的角度，而是從以不同的材料去做燈絲，試驗了一萬多次，到最後了解問題關鍵所在，發現用這樣物料製造燈泡便會發光了。他可能是透過潛意識或許誤打誤撞，但最終出現了一個可行的答案。

最後第四階段為驗證期（evaluation），將頓悟的觀念加以實踐，以驗證其是否可行，即是人們得到這個答案或是處理方式後，通過實踐活動，對啟蒙期提出的新思想、新觀念給予評價、檢驗或修正。如在驗證階段發現錯誤後，可能會出現階段的反覆，這是一個意識層方面的行為。

沃拉斯（1926）提出「創造歷程四階段」給予人們一個很好的參考。人們面對一個困難或解決一個問題時，需要一段漫長的時間、放鬆的心情以及一個很寬廣的環境。後來亦有學者強調這並不是一個線性的過程，不一定是順序的。這是一個來來回回的過程。

三、討論：創造新腔的條件

現今的社會，經濟文化的境況改變了很多。以往有着一個很緩慢的生活節奏。在1930至1970年代期間，1970年代會較為急速，而1930年代肯定是一個很緩慢的節奏，説不定粵曲也會唱得比較慢。現今我們的節奏很急促，這個急促的步伐絕對有影響。另外，以往娛樂、消閒的項目不多，但現今有各種各樣的娛樂及藝術表演互相競爭。在這個情況下，演員們或多或少需要策略性地與其他藝術，例如表演或流行音樂競爭，因為人們的注意力可能都集中在這裏。

另一方面，以往的科技落後而現今科技發達，除了帶來好處之外亦有壞處。許多的科技例如手機在某程度上對我們也有一定的害處。許多關於手機的研究有提到成癮行為的現象，指出時下年輕人在失去手機時會覺得不適應。我們能夠想像到現今所有人都是這樣，包括粵劇演員，可能是他們太容易掌握到這些知識，或是太多資訊。資訊進入人們的腦袋時是單向的，但若要訓練人們的腦袋需要是雙向的，代表人們的腦袋需要在接收同時作出思考。但手機的文化讓資訊接收變得單向，只是接收知識或訊息，而那些訊息未必是真實的，這些都是現代的問題。

還有本地化和全球化對粵劇文化的影響。現在粵劇文化已經傳播到世界各地，科技的進步也令現今的環境很複雜，影響粵劇生態。長期的人際關係和承諾在現今的社會亦變得功利化。人們很多時候都講求效率，效率可以是正面或負面的。正面的可以是高效率，負面可以是功利。筆者認為這個轉變是一個商業化的現象。不單是藝術，教育及很多其他的範疇也變得很商業化，講求功利或得益。這些價值觀的問題是人們需要反思的。

筆者希望藝術家專注在個人的提升，追求個人的藝術修養，而不只是做一份工作。這是一個頗為理想的方向。筆者希望演員培養自己成為一個靈活、有勇氣及有志創立個人風格的演員。今天的演員，尤其有志創立個人風格，似乎對自己有些妄自菲薄，不相信自己能夠開創出個人的流派，

也不相信自己將來能夠與薛覺先這些大師級演員相提並論。

追求個人風格從而追求自我實現，是一個很理想的人生目標。而提升能力方面，人們需要不斷地鑽研以往大師的演出，例如是分析唱腔、向有經驗的前輩請教、每天製造一些小創意。其實，不單是演員，我們每一個人都可以將創造變成自己的習慣。每天都去思考自己在甚麼方面能創造一些不同的事物。

近二三十年，在教育界和心理學界，很流行一個概念——靜觀（mindfulness）。在一些研究文獻中可見，靜觀或冥想會對我們的創造有幫助，因為這可以提升集中力，減少憂慮。壓力影響創新過程，所以人們需要減低憂慮或壓力，降低自我意識，造成一個很空靈的心情，達致精神上的放鬆，說不定能成為創新的條件。

在教學方面，粵曲導師應時常反省教學是追求藝術的傳承還是只是一份工作。有時筆者會聽到一些粵曲導師說這只是一份工作，當然每個人都有自己的工作，但筆者認為我們應該追求自我理想的實現，希望教育工作者能夠思考工作的意義。

對學校而言，一間學校的管理階層應思考如何避免工廠式地生產畢業生。筆者曾研究粵劇的傳承模式，包括師徒制及學院制。師徒制在一個很理想的環境下有很大的好處，只可惜現今社會的經濟文化不容許師徒制的存在。取而代之的便是學院制，學院制亦有其好處，例如是規定了畢業的年期，但會否影響畢業生的水平，這也是一個很需要思考的問題。

對學生來說，他們需要經常去反思唱腔或其他方面，不要單從錄音或錄影去學習前輩的演出，需要現場觀看。前輩每一次的演出也會有一定的不同，因此我們應該發掘他們在演出相同劇目時有甚麼相異之處。另外，亦需要與其他的同行討論及互動，經常反思自己怎樣可以與眾不同。

古典音樂的研究亦很有趣，在古典音樂方面做過很多類似的研究，發現觀眾較為欣賞比較熟悉的劇目，但持續欣賞熟悉的劇目會讓觀眾期望有創新，所以情感表達是很重要的。根據Dowling & Harwood（1996），觀眾

對表演的喜歡程度與觀眾的認識程度有關。圖一顯示，橫軸代表獨特性，直軸代表觀眾的喜歡程度。如果觀眾對劇目或藝術的認識比較深，愈獨特觀眾愈喜歡；但如果過於創新而觀眾難以接受，喜歡程度便會下降。對於有認識的觀眾來說，會較遲下降，說明他們接受較多的創新。若觀眾有較少的認識，便很快下降，說明劇目不可以有太多創新，假如太古靈精怪，他們便會立即不接受。這給予我們很大的啟示，就是我們需要了解觀眾的喜好或看法，最重要的是他們對粵劇的認識有多少。假如他們多了解粵劇，可能便會接受更多的創新。

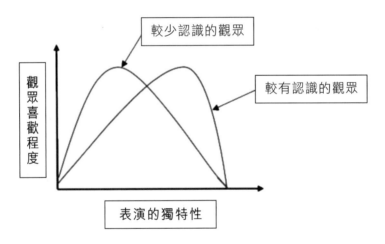

圖一：觀眾對表演的反應（Dowling & Harwood, 1996）

關於創意，有一個新的概念是表演性（Performativity）。在看音樂表演中的創新時，需要縱觀整個表演，不單止是唱腔，也包括個人的獨特性、與他人的互動、即興及習慣等。唱腔是不同元素的多元組合，包括剛才提及的旋律節奏，其實是一個整體，整體上給人一個與眾不同的感覺。所以不妨在表演相同曲目的時候，追求不同的演出。而環境亦影響着所有持份者的決定。粵劇是文化藝術遺產而不是一盤生意，所以筆者希望觀眾反思欣賞粵劇是純粹滿足個人的喜好，還是幫助粵劇生態平衡發展；粵劇

是一種娛樂還是藝術。筆者認為觀眾應該學習有關粵劇的知識，對演員的風格及唱腔要有要求，透過一些渠道去反映及表達對演員的要求。戲迷會其實能很好地發揮這個功能。班主應該容許即興演出，「爆肚」其實是很有創意的做法，但今天可能已經少見。我們亦應該鼓勵相同劇目作多次的演出，讓該劇目力臻完美。

政府政策方面，筆者強調嚴謹的評審機制去分配資源。當中最重要的是客觀的評估演出，我們可思考優勝劣敗或汰弱留強會否是有利於發展健康的生態環境。

總括來説，創造新腔的條件大致取決於四方面：演員的個人取向、粵劇的教學、觀眾的水平要求或影響及政府政策的配合，希望循着這個方向一起努力，將來粵劇會有更多的創新。

引用書目

Amabile, Teresa M. *Componential theory of creativity,* Harvard Business School, 2012. https://www.hbs.edu/ris/Publication%20Files/12-096.pdf

Kaufman, James C., & Beghetto, Ronald A. (2009). "Beyond Big and Little: The Four C Model of Creativity." *Review of General Psychology* 13 (2009): 1–12. https://doi.org/10.1037/a0013688.

Leung, Bo Wah. "Conception of Creativity as Personal Style of Cantonese Opera Artists in Hong Kong: A Socio-cultural Perspective." *Journal of Artistic and Creative Education,* 13, no. 1 (2019): 1-13. https://jace.online/index.php/jace/article/view/183/116

Leung, Bo Wah., & Fung, C. Victor. "Perception Surrounding the Developing of Personal Style in Cantonese Opera amongst Artists, Connoisseurs and Beginner Audience in Hong Kong." *Psychology of Music* (2022): 1-15. https://doi.org/10.1177/03057356221091599

Runco, Mark A. *Creativity Theories and Themes: Research, Development, and Practice* (2nd ed.). London: Academic Press, 2014.

Runco, M. A., & Jaeger, Garrett J. "The Standard Definition of Creativity." *Creativity Research Journal* 24, no. 1 (2012): 92–96. https://doi.org/10.1080/10400419.2012.650092

Sternberg, Robert, & Karami, Sareh. "An 8P Theoretical Framework for Understanding Creativity and Theories of Creativity." *The Journal of Creative Behavior* 56, no. 1 (2021): 55-78. https://doi.org/10.1002/jocb.516

Wallas, Graham. *The Art of Thought.* London: J. Cape, 1926.

從語音學看口鉗、轉發口、問字攞腔

張群顯

香港理工大學專業及持續教育學院首席講師

摘要

　　粵劇從官話音轉唱粵音，迎來嶄新的天地，可塑性甚高。粵劇粵曲在粵音唱曲的較早階段創造了「口鉗」這術語以及「問字攞腔」的拉腔方式，絕非偶然，因為這術語以及這拉腔方式的創設，乃建基於對粵語音系若干獨特屬性的深切領會並進而善加利用。轉發口與問字攞腔都跟「口鉗」概念有一定關係。作為互相排斥的拉腔方式，轉發口與問字攞腔的比例成為區分唱腔風格的一個重要因素。此外，轉發口所採用的具體元音，在眾多元音中僅採用其中三個，其間又有平喉子喉間以及不同唱者間的不同取捨傾向；這又牽涉到各個元音之間的不同屬性和聽感，屬於普通語音學的範圍。本文通過普通語音學和粵語語音學闡釋這三個概念的關係以及與唱腔風格相關的一些唱法取捨。

關鍵詞：語音學、口鉗、發口、問字攞腔、韻腹

一、引言：從幾個術語説起

粵劇的曲唱約在上世紀 20 年代從官話音轉為粵音。[1] 這一個劃時代的轉變迎來嶄新的天地，在唱曲的方法以至風格等方面具有非常廣闊的創新空間。

「口鉗、轉發口、問字攞腔」都是粵劇曲唱術語。且看《粵劇大辭典》有關詞條怎麼説：[2]

> 咬字　唱功術語。也稱「吐字」。指戲曲演員在唱曲或念白時，運用口腔各種發聲部位準確地將字音清晰發出。（……）演員必須鍛鍊口鉗，使脣、齒、舌、顎等部位規律性地運動，講究出字、歸韻、收聲等唱功技巧，將字音的頭、腹、尾清楚地送出，使聽者能清楚地聽到每一個字。

> 問字攞腔　唱功術語。早期粵劇戲班藝人（……）拉腔時生角多用「呀」音，旦角多用「咿」音，拉腔過於單調，而且不管是開口的字音抑或閉口的字音，發音拉腔都用同一方法，顯得生硬和拗口。20 世紀 30 年代，名伶薛覺先首創「問字攞腔」的演唱方法（……）。

該典欠「口鉗」條，但在「咬字」條中提及「口鉗」；又欠「轉發口」條，但在「問字攞腔」條提到的「拉腔時生角多用『呀』音，[3] 旦角多用『咿』音」，[4] 正是我們一般稱為「轉發口」拉腔的做法。

1　張群顯：〈粵劇粵音化進程〉，收入李鴻溪、招祥麒、郭鵬飛、許子濱（主編）《單周堯教授七秩華誕國際學術研討會論文集》（香港：中華書局，2020 年），頁 1276-1299。

2　《粵劇大辭典》編纂委員會編：《粵劇大辭典》（廣州：廣州出版社，2008 年），頁 421、424。

3　即國際音標的[aː]，"ː"代表長音。本文標音，除非特別説明，否則都用國際音標。

4　即[iː]。

顧名思義，轉發口就是把拉腔所用的音（發口），從原來唱詞中的字（音節）的韻母所含的音轉變為其他音，或 [aː] 或 [iː]。雖然「轉發口」是粵劇曲唱獨有術語，但「發口」本身則是中國傳統曲學既有術語，見於明朝的《曲律》：「若發口拗劣，尖齆沉鬱，自非質料，勿枉費力。」[5]古兆申、余丹為「發口」提供了中英文註釋，中文是：「這裏應指兩方面：其一是語言文字正確的發音；其一是樂音調門的高低。」[6]在語譯時則譯作「發音」。[7]這個意思的「發口」，完全適用於粵劇曲唱「轉發口」。粵語「發」「法」同音，在粵劇氛圍中有寫作「法口」的，例如潘賢達（1954）[8]、沈秉和（2012:29）[9]。《粵劇大辭典》既欠「轉發/法口」，也欠「發/法口」。

《粵劇大辭典》所欠的「口鉗」條，下文會加以解說。該典另一條「露字」，[10]有助這方面的解說：

> 露字　唱功名詞。……講究唱字的字頭、字腹、字尾這三部分的發音技巧來進行演唱。在唱的過程中着重突出字音，粵劇戲班習慣稱為露字。如果演員因為自己的聲音條件好，而有意識地追求和賣弄響亮的聲音，導致吐字不清，這種現象戲行稱為「音包字」，那就是不露字了。

本條前面部分，跟「咬字」條前面部分有重疊，基本上交代了「咬字」的技術要求。「咬字」、「露字」兩條合起來看，則更清楚地說明，露字是咬字的目的：「使聽者能清楚地聽到每一個字」。「聽出字詞」，是文學性的

5　魏良輔：《曲律・一》，轉引自古兆申、余丹編譯：《崑曲演唱理論叢書・魏良輔《曲律》》（香港：牛津大學出版社，2006 年），頁 11。

6　古兆申、余丹編譯：《崑曲演唱理論叢書・魏良輔《曲律》》（香港：牛津大學出版社，2006 年），頁 11。

7　同上注。

8　潘賢達：〈粵曲論──新舊兩派的比較及古腔優點〉，香港《戲劇藝術》創刊號，1954 年。

9　沈秉和：《澳門與南音》（香港：三聯書店，2012 年），頁 29。

10　同注 2，頁 421。

技術要求；響亮聲音，是聽覺娛樂藝術的技術要求。從劇場藝術整體性出發，不能片面追求某一方面的技術要求，所以要避免「吐字不清」、「音包字」。當然，「聲音條件好」、「賣弄」云云，不無音色、悦耳程度等音樂藝術考量之意，然而，從帶有敍事性的劇場藝術立論，不露字卻是致命的。粵音粵劇對「露字」的要求比其他「大戲」級戲曲品種更加殷切，這是因為：一、其他大戲都採用人工化的、其標準有爭議的「中州音/官話音」，「露字」路途崎嶇；二、粵音粵劇從一開始便不斷有新寫劇作上演，而不是像其他大戲般往往假定觀衆對故事、劇情、文詞（包括曲和白）有一定的掌握。

二、從發音語音學闡釋「口鉗」

明白了「露字」對粵音粵劇作為新興劇場藝術的重要性後，我們再來看「口鉗」這術語。口跟鉗有甚麼關係？這要從發音語音學（articulatory phonetics）説起。【圖一】是尋常的發音器官圖。上顎包括脣，下顎包括脣和舌；上下顎之間的空間，稱為口腔。【圖二】顯示，脣、舌、下顎骨都可活動；其中的數字1、2分別代表兩種不同的狀態。舌頭如何擺放（稱為舌位）、脣的圓扁程度（稱為脣形），決定了口腔作為共鳴腔的形狀，從而發出不同的元音（vowel）。下顎骨可升降，為脣形及舌位的變化提供便利，但本身並不直接參與口腔共鳴腔形狀的構成。

【圖一】[11]

【圖二】[12]

11 【圖一】圖片來源：'How to pronounce the voiced and unvoiced 'th sounds''，pronuncian. com，檢視日期：2023 年 4 月 13 日。網址：https://pronuncian.com/pronounce-th-sounds。

12 【圖二】圖片來源：'How to pronounce the 'ow sound''，pronuncian.com，檢視日期：2023 年 4 月 13 日。網址：https://pronuncian.com/pronounce-ow-sound。

如果說【圖二】顯示的主要是舌頭的升降，即垂直位置的變更，那麼【圖三】顯示的，就是舌頭的伸前縮後，即水平位置的變更。

【圖三】[13]

發音語音學建立了一套方法，用舌體（tongue body）最高點所在來代表某一特定舌位，如【圖四】至【圖六】所示。【圖四】顯示舌體前後高低四個極點的舌位；[14] 這四點所構成的，不是矩形而是菱形。【圖五】顯示，把舌頭盡量前伸，在 [i][a] 之間還有兩個參照點。【圖六】顯示，把舌頭盡量後縮，在 [u] [ɑ] 之間也還有兩個參照點。理論上每個舌位的脣形都可圓可扁，然而，就【圖五】、【圖六】兩圖這八個舌位來說，【圖六】較高三個舌位的默認脣形是圓的，用 [u, o, ɔ] 來表示，而兩圖其他五個舌位的默認脣形則都是扁的。

13 【圖三】圖片來源：Inst. Hadher Hussein Abbood. "The Discrepancies between American English and British English," Vol. 13. No. 52. 14th Year. March 2018，檢視日期：2023 年 4 月 13 日。網址：https://www.iasj.net/iasj/download/b8ccb9fd44e45c78。

14 The IPA, ed., *Handbook of the International Phonetic Association* (Cambridge: Cambridge University Press, 1999), 11.

【圖四】[15]　　【圖五】[16]　　【圖六】[17]

[i]、[ɑ]兩點，分別代表元音空間最前最高和最後最低兩個成對角關係的尖角。【圖七】顯示這元音空間實際成橄核形，並顯示出這空間在口腔內的所在，而【圖八】則在這橄核形空間的外緣標示出【圖五】和【圖六】全部八個元音的舌位所在。

【圖七】[18]　　　　　【圖八】[19]

這個元音空間所處的口腔，上方是基本不動的上顎，下方則是可伸縮升降的舌體，如【圖九】所示；[20] 舌位不同，元音也就不同。這情況跟【圖

15 【圖四】圖片來源：The vowel space，englishspeechservice.com，檢視日期：2023 年 4 月 13 日。網址：https://www.englishspeechservices.com/blog/the-vowel-space/。

16 【圖五】圖片來源：Cardinal vowel tongue position-front，Wikimedia Commons，檢視日期：2023 年 4 月 13 日。網址：https://commons.wikimedia.org/wiki/File:Cardinal_vowel_tongue_position-front.svg。

17 【圖六】圖片來源：Cardinal vowel tongue position-back，Wikimedia Commons，檢視日期：2023 年 4 月 13 日。網址：https://commons.wikimedia.org/wiki/File:Cardinal_vowel_tongue_position-back.png。

18 【圖七】圖片來源：檢視日期：2023 年 4 月 13 日。網址：https://i.pinimg.com/originals/8c/00/28/8c00287adca420b287b796e48529058e.png。

19 【圖八】圖片來源：Cardinal vowel chart-accurate，Wikimedia Commons，檢視日期：2023 年 4 月 13 日。網址：https://commons.wikimedia.org/wiki/File:Cardinal_vowel_chart-accurate.png。

20 同註 14，7。

十】所示下嘴可調校的扳手（香港稱為「士巴拿」）不無相似之處。如【圖十一】所示，下嘴憑藉自身的不同擺放，可與上嘴協作，讓扳手去固定不同形狀的物體。如此，扳手的上下嘴可分別比喻為上齶和舌體，而扳手所能固定的不同形狀的物體，則可比喻為不同舌位所發出的不同元音。

【圖九】[21]　　　　【圖十】[22]　　　　【圖十一】[23]

粵語的「鉗」，廣義可包括扳手。「咬字」就是把音（尤其元音）發準。把音發得準，靠的是舌位拿捏得對，也就是「口」裏這「鉗」的下嘴擺放得對。所以口鉗就是把音（尤其元音）發準這要求的一種形象化說法。當然，要元音發得準，還有脣形要求。由於上下脣其實分別依附於上、下齶，更嚴格的口鉗其實可以包括脣形的準確。所以，一般地說，口鉗的要求就是把字音（尤其元音）發準。這一般性的意思，既適用於說話，也適用於歌唱；既適用於粵語，也適用於非粵語。

然而，在粵劇曲唱方面，口鉗還有更深的意思、更高的要求。一來，前面提到，粵音粵劇對「露字」的要求比別的戲曲品種更高。二來，在粵劇曲唱中，常常要求將舌位和脣形固定不動如鉗，維持一段時間，而這是其他語言或其他粵音唱曲傳統（例如粵語流行曲）所沒有的做法。此話怎說？簡單來說，這牽涉粵劇曲唱的問字攞腔，詳下。

21 【圖九】圖片來源：The IPA, ed., *Handbook of the International Phonetic Association.* (Cambridge, Cambridge University Press, 1999), 7.

22 【圖十】圖片來源：Knipex Pliers Wrench Review，檢視日期：2023 年 4 月 13 日。網址：https://toolzine.com/knipex-pliers-wrench/。

23 【圖十一】圖片來源：檢視日期：2023 年 4 月 13 日。網址：https://www.av-99.top/products.aspx?cname=knipex+87+01+180&cid=37。

三、粵語的音節結構

粵劇粵曲在轉為以粵音唱曲的較早階段創造了「口鉗」這術語以及「問字攞腔」的拉腔方式，絕非偶然，因為這術語以及這拉腔方式的創設，乃建基於對粵語音系（phonology）一些獨特屬性的深切領會並進而善加利用。

講粵語音系的屬性，一定牽涉音節的結構和相關理念。首先，我們要注意不同學術領域對相同或相近事物的不同理解和稱說，見【表一】。

【表一】

曲學	字（音）	四聲	字（音）	字頭	（無）	字腹	字尾
語言學	音節	調	基本音節	聲母	介音/韻頭	韻腹/主要元音	韻尾
Linguistics	Syllable	Tone	Segmental Syllable	Onset	Medial	Nucleus/ Main Vowel	Coda
漢學/語文學	Syllable	Tone	Syllable	Initial	Medial	Main Vowel	Ending

語音學和音系學是語言學（linguistics）的一部分，以下的論述以語言學的框架、概念、術語為依歸。傳統曲學把字音分作字頭、字腹、字尾，沒能反映【圖十二】所示音節結構的層級關係。粵語沒有介音，本文對介音不予論述。【圖十三】使用簡稱，並以「街」字的基本音節（粵語拼音方案gaai）為例，把音素（segment）連繫到所屬音節結構單位。「音素」是最小的語音單位，又稱「音段」，其實它不外大家較熟悉的「元音」、「輔音/consonant」兩者的統稱。

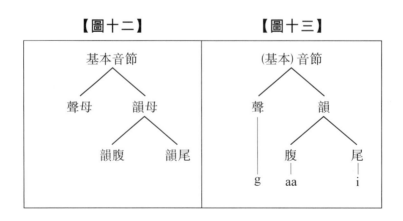

【圖十二】　　　　**【圖十三】**

四、粵語音系特點之一：韻腹分長短

在這個音節結構框架下，我們可以論述粵語語音系統中跟粵劇曲唱息息相關的三個特點。特點之一，粵音的韻腹分長短兩套。從韻腹的別稱「主要元音」，我們可知韻腹本身屬於元音。換句話說，充當韻腹的元音，分長短兩套。元音分長短，既是粵音的屬性，也是香港人所熟悉的英式英語語音的屬性。【表二】列出元音音質（timbre/quality）相近但有長短之分的四對例詞。第一對cart vs cut，得益於粵音有非常相似的區分，香港人在掌握上沒有難度。相反，其他三對則礙於粵音沒有類似的元音一長一短相近韻的對立，港式英語傾向兩者都發成長元音。

【表二】

	國際音標	ɑ:	i:	u:	ɔ:
長元音	詞例	cart	teen	fool	corks
短元音	詞例	cut	tin	full	cox
	國際音標	ʌ	ɪ	ʊ	ɒ

不少香港人因英語標音而對國際音標有一定認識，雖然往往只限英語標音；從英語語音去切入粵語語音論述也許能起到一些橋樑作用。例如「:」這長音符號，不少人因着英語語音而早有認識。粵語元音既然也分長短，很自然地也用得着這符號。【表三】列出全部11個粵語元音，分長短，而後面四組則為近音配對。

【表三】

	國際音標	i:	y:	u:	ɛ:	œ:	ɔ:	a:
長元音	字例	詩	書	夫	石	削	朔	咭
短元音	字例				食	術	叔	咳
	國際音標				e	ɵ	o	ɐ

五、粵語音系特點之二：腹尾音長互補

以上是粵語語音系統第一個特點。至於第二個特點，則以上面第一個特點為先決條件。有一不一定有二，像英式英語，只有一沒有二。然而，若沒有一，這二便無從說起。這第二個特點是：韻腹韻尾音長互補，可簡稱「腹尾音長互補」。

漢語一些方言的韻腹分長短，而韻腹韻尾具有某方面的互補性，漢語語言學之父趙元任早在1937年就意識到：「……先列方言中元音較長而開，尾音較輕的；後列元音較短而關，尾音較重的。這樣分法大致跟《韻鏡》裏的『內外轉』一樣。」[24] 而粵語韻腹之分長短兩套，也是他的重要貢獻。[25]

「音長互補」的提法把互補性聚焦於音長，具體意思是，韻尾的時長會因應韻腹之屬長還是屬短而有所調節，模式是：此長彼短、此短彼長；某意義上韻尾的長短起着補償韻腹的短長的作用。之所以如此，是因為從語音節奏或「等時性」（isochrony）看語言類型，粵語屬於「音節等時型」（syllable-timed）語言，每個音節傾向於等長。[26] 而英語之有一無二，也正正因為英語不屬「音節等時型」，而是「重音等時型」（stress-timed）。[27]

為了更有效地說明這腹尾長短互補機制，這裏開始引入跟「ː」這長音符號相對，特地表示短音的國際音標符號「˘」，是個在另一音標的上方疊加的符號。【表三】的四個短元音，可以添加這符號作更有效的識別：ĕ, ŏ, ɔ̆, ĕ。

24　趙元任等：《湖北方言調查報告》（上海：商務印書館，1937 年），頁 26。

25　Chao Yuan-ren, *Cantonese Primer* (Mass.: Harvard University Press, 1947)，頁 22。

26　香港人習慣口唸「一千零一」、「一千零二」……，據此大致測定時間過了多少秒；這從一個側面可見大家都相信，按一般誦讀速度，每個音節時長大約是 1/4 秒。

27　一個經典的例子是 " The chair fell down " vs " The chairman fell down "。" chair " 和 " fell " 兩個重音音節，兩例兩重音的時間間距相同，並不因其一多了 " man " 這弱音節而有所不同。

　　四對配對的長短韻腹，以[a:][28]、[ĕ]這一對的音質最為接近，包括香港語言學學會在內的許多羅馬字母拼音方案都分別用「aa」和「a」去標示，在在反映出兩音音質的接近，而字母疊用也是暗示長音的一種慣常手段。【表四】列出由這兩個韻腹所衍生的全部的韻，從而舉一反三。這兩個韻腹能跟所有的韻尾拼音，這個表窮盡了粵音全部八個韻尾。

【表四】

	韻尾類	零[29]	元音		鼻音/nasal			塞音/stop/plosive		
	韻尾	零	-i	-u	-m	-n	-ŋ	-p	-t	-k
韻	長腹型	a:	a:ĭ	a:ŭ	a:m̆	a:n̆	a:ŋ̆	a:p̆	a:t̆	a:k̆
	短腹型	ĕ	ĕi:	ĕu:	ĕm:	ĕn:	ĕŋ:	ĕp:	ĕt:	ĕk:

　　韻腹、韻尾，或長或短，然則兩者時長比例如何呢？筆者曾從李行德的有關音長量度中，[30] 整合出 2.1 的大體傾向。[31]【表五】在四類韻尾中各舉一例去說明這比例，也從而舉一反三。除國際音標外，每字另附香港語言學學會粵語拼音方案標音（簡稱「粵拼」），方便跟國際音標互相參照。

【表五】

一般說話時間分配

字例	粵拼	聲母	韻腹 1/3	腹/尾 1/3	韻尾(/零) 1/3
佳	gaai	k	a:------------	------------	ĭ
雞	gai	k	ĕ------------	i:------------	
加	gaa	k	a:------------	------------	------------
奸	gaan	k	a:------------	------------	n̆
跟	gan	k	ĕ------------	n:------------	------------
甲	gaap	k	a:------------	------------	p̆
急	gap	k	ĕ------------	p̆	

28　按照慣例，國際音標在一般行文中以方括號[]標示，不另說明。

29　沒有韻尾的情況，仿效「零聲母」的稱說稱「零韻尾」，並算為韻尾的一種類型。

30　李行德：〈廣州話元音的音值及長短對立〉，《方言》1984 年第 2 期，頁 128-134。

31　Cheung, Kwan Hin, "The Phonology of Present-day Cantonese" (PhD thesis, University College London, 1986), pp. 124-146.

審視【表五】，請注意以下幾點：

1. [i]代表元音韻尾；若換成[u]尾的「交夠」，情況相同。

2. [n]代表鼻音韻尾；若換成[m]尾的「監今」、[ŋ]尾的「耕庚」，情況相同。

3. [p]代表塞音韻尾；若換成[t]尾的「甲吉」、[k]尾的「格[kɛk˺]」，情況相同。

4. 韻尾之元音、鼻音表現相同，可併為一個大類「響音」（sonorant）。[32]

5. 元音、鼻音共佔韻尾數目的 5/9，其表現在諸韻中最具代表性。

6. 「音節等時」原則使得零韻尾韻（佔 1/9）把韻腹進一步延長去填滿音節時長。

7. 跟所有漢語品種一樣，粵語的韻尾塞音屬於唯閉音（用符號「˺」標示），即構成閉塞後，不會爆破，本身無聲。[33]

8. 韻尾塞音雖然無聲卻仍然佔據時間，因而仍有長短的對立。

9. 由韻腹至響音韻尾，有個過渡階段（即使下文提到在粵音這過渡偏急）；界線的釐定難免牽涉人為判斷。

六、音節拉長效應：音節拉長所在以及長短差距的擴大

上面【表五】是一般情況。下面【表六】是有需要把有關音節拉長時的情況，例如對比性重音：「我係阿佳（拉長），唔係阿雞」；「豉油雞（拉長），唔係豉油街」。最左面三欄略去，以省字數。

32 「響音」另有一個小眾用法是跟隨日語，用作指稱「元音」，成為「元音」別稱。

33 無聲，正是塞音韻尾有別於其他韻尾的地方；而[p][t][k]三者之間的分別，則具體體現於韻腹後段在邁向三者不同發音部位閉塞的過程中所作出的不同發音調整。

【表六】把音節拉長時的時間分配

< 1/3	> 1/3	< 1/3
韻腹	腹/尾	韻尾
aː---------	--	ĭ---------
ĕ---------	iː--------- -------------------------------	---------
aː---------	--	---------
aː---------	--	ň---------
ĕ---------	nː--------- -------------------------------	---------
aː---------	--	p̚
ĕ---------	--	p̚

粵音腹尾長短互補，帶來音節拉長的一個通則；而粵音塞音韻尾無聲，又帶來音節拉長的一個特例。通則是：拉長的所在，視乎長短，拉長那本來就屬長的韻腹或韻尾。特例是：塞尾的情況，只能拉長唯一能拉長的韻腹，見【表六】的末行。

既說把音節拉長，那個拉長的所在，就不會像原來般佔三分之二，而是更大的比例。這情況在【表六】也有所顯示。

除了有以上的通則和特例，粵音中複合元音（diphthong）中由一音到另一音的過渡方式，也很有特色，有別於普通話和英語。回看前面的【圖二】，那兩個舌位，1是[a]類音而2是[i]類音。由1過渡到2，同時適用於三種話共四個複合元音；然而，由1過渡到2的具體模式，則四音各異，如【表七】所示。

【表七】

語言	音標	一般拼寫	漸vs頓	遲vs早	由1（全寬）到2（尖）模式
英語	[aɪ]	I, eye	漸變		
普通話	[ai]	ai	漸+頓	遲	
粵語	[aːĭ]	aai	頓變	遲	
粵語	[ĕiː]	ai	頓變	早	

　　粵語[aːĭ]的長腹及[ĕiː]的長尾，各自全程維持相同舌位，至於從一個舌位到另一舌位的過渡，則集中體現於短韻腹的階段。同樣情況，也見於換成另一元音韻尾[u]的韻；稍作修飾，也適用於三個鼻音韻尾所構成的韻。所涉全部十個韻已見前面【表四】。而其他韻腹跟響音（含元音及鼻音）韻尾組成的韻，情況一樣；這些韻窮列於【表八】。[34] 由腹到尾的過渡，凡長腹短尾表現如[aːĭ]，凡短腹長尾則表現如[aːī]。

【表八】

舌高	配對	零	元音		鼻音及相應塞音		
			-i	-u	-m/p	-n/t	-ŋ/k
高		依i:		天i: ŭ	閹i: m̆/p̆	煙i: n̆/t̆	
		於y:				冤y: n̆/t̆	
		嗚u:	煨u: ĭ			碗u: n̆/t̆	
中	ɛ:/ĕ	些ɛ:		「L」ɛ: ŭ	「M」ɛ: m̆/p̆	「N」ɛ: n̆/t̆	腥ɛ: ŋ̆/k̆
			死ĕi:				升ĕ ŋ:/k:
	œ:/ə̆	靴œ:					箱œ: ŋ̆/k̆
			衰ə̆y:			殉ə̆n:/t:	
	ɔ:/ə̆	柯ɔ:	哀ɔ:ĭ			安ɔ: n̆/t̆	骯ɔ: ŋ̆/k̆
				噢ə̆u:			鬆ə̆ ŋ:/k:

七、粵語音系特點之三：鼻音可獨自成韻

　　粵語的三個鼻音，其中兩個[m] [ŋ] 都可獨自成韻。【表九】列出例子，並與它們作韻尾的情況作一比較。

34 鼻音與相同發音部位的塞音配套，兩兩成組：m-p，n-t，ŋ-k。每組兩音，跟韻腹的組合限制模式完全相同（唯一例外是新興韻[œ: ĭ]尚無配對的[œ: n̆]）；本表用"-m/p"等方式去交代分佈，一來精簡了描述，二來確認兩者的密切關係。傳統說法，塞音版本是相應鼻音版本的入聲。附列塞尾韻，乃為求完備。前面說過，韻尾塞音無聲，因而並不適用於【表七】的描述。

【表九】

		m [m]	ng [ŋ]
獨自成韻	零聲母	-m [m̩:]唔[35]	-ng [ŋ̩:] 吳五誤
	h 聲母	hm [h m̩:]	hng [h ŋ̩:] 哼
作韻尾	長腹短尾	-aam [a: m̆] 啱	-aang [a: ŋ̆] 嚶
	短腹長尾	-am [ĕ m:] 庵	-ang [ĕ ŋ:] 鶯

獨自成韻的鼻音，獨自佔據了整個韻的音長，因此它肯定是長的。這跟短腹後的鼻音韻尾的情況有點相似。從這個角度看，把獨自成韻的鼻音看成一種特殊的「零韻腹」後的韻尾也無不可。

這第三個特點的內容如上。這個特點，加上短腹長鼻尾的情況，帶來了「粵語多鼻音」的觀感。

上面提到，作為音節拉長的拉長所在，在拉長音節的時候，這長度會變本加厲。如【表五】及【表六】所示，韻尾若要拉長，不但元音韻尾要拉長，鼻音韻尾也一樣要拉長。因此，【表九】中長鼻音的情況，不但適用於一般的情況，也適用於有需要把整個音節拉長的情況。

其實，粵音與普通話比較，鼻音韻尾有緊密的對應，如【表十】所示。

【表十】

粵	普
-ng	-ng
-n	-n
-m	-n

從種類看，是3:2，但所管字數其實相同。外人「粵語多鼻音」的觀感，該源於「單獨成韻」以及短韻腹後鼻音的佔時偏長。在拉長音節的時候，鼻音在特定的情況下會拉得變本加厲地長，這就益發讓外人感受到粵音中的鼻音所佔的時長異常地長。

35 成韻的輔音（含鼻音），國際音標用下標的短豎來標示。粵拼無此手段。

八、從音節拉長到問字擺腔式拉腔[36]

問字擺腔式拉腔,是拉長音節在唱粵曲時的一種應用。一般地説,拉長音節的具體處理,也適用於問字擺腔式拉腔。然而,不論在本質上還是在拉長的幅度上,兩者都有區別。

在説話時把音節拉長,延長音節為的是突出那音節,例如用作體現對比重音,如前面第六節的例子所示。至於問字擺腔式拉腔,所拉長的音素則承載着一定的樂音組合,以至旋律。承載着旋律,它的長度就簡直沒有一個清晰的上限。換句話説,這延長的幅度説不上存在上限。

從上述本質區別,可以引伸出另一層次的區別:説話時突出某音節,在韻腹韻尾兩者中選擇適宜延長的那部分來延長,可謂最有效的手段。我們或可配合音量的提高,但一般不會採用只提高音量而不予延長的做法。然而,要承載樂音組合或旋律,眾所周知問字擺腔式拉腔是在既有的「轉發口」拉腔方式以外的新發明,因而決非唯一的拉腔方式。

這麼一來,説話中把音節拉長的具體處理,在問字擺腔式拉腔中可就有調整的空間。例如前面【表六】的最後兩行,也就是塞音作韻尾的情況。一般説話時把音節拉長,只能如【表六】般處理;作為問字擺腔式拉腔,則另作別論,見【表十一】。

從【表十一】可見,韻尾如非塞音,兩種情況的處理方式相同。然而,當韻尾是塞音,就有不同處理。把短腹拉長,沒能維持短腹那短的本色,有違露字的要求,因此宜避免。長腹塞尾的情況,雖然長腹的本色得以維持,然而,韻腹拉得越長,便越難在韻尾三個可能塞音[p, t, k]之間作出有效聽辨,[37]最後也影響露字要求。

36 本節論述內容首先見於張群顯、王勝焜:「粵語韻腹長短區別在粵曲唱法上的體現」。收入Chin, Andy C., et al., ed., *Multi-disciplinary approaches to Cantonese studies,* Language Information Sciences Research Centre, City University of Hong Kong, Hong Kong, 2009, pp.71-80.

37 請參考註 33。

【表十一】

一般說話時把音節拉長的處理及時間分配			問字攞腔式拉腔處理
< 1/3	> 1/3	< 1/3	
韻腹	腹/尾	韻尾	
aː-----------	-----------------------------	ǐ-----------	同左
ě-----------	iː------------------------	-----------	
aː-----------	-----------------------------	-----------	
aː-----------	-----------------------------	ň	
ě-----------	nː------------------------	-----------	
aː-----------	-----------------------------	p̄	避免用長腔
ě-----------	-----------------------------	p̄	避免

九、問字攞腔與轉發口

　　從上引《粵劇大辭典・問字攞腔》條可知，問字攞腔式拉腔是在既有的「轉發口」拉腔方式以外的創新。「轉發口」的本質是「添音拉腔」。所添的音，本來不外[i]、[a]兩音，也就是【圖十四】所示聽感距離最遠的三個普世性元音去掉了唯一圓脣的[u]。圓脣影響面容，不取圓脣音很可以理解。兩個音之中，[a]平、子喉兩可，而[i]則只限子喉。才兩個音，「拉腔過於單調」；平喉甚至毫無選擇。至於「顯得生硬和拗口」，則沒有進一步說明。「薛覺先首創問字攞腔」之餘，相傳還增添了轉發口的第三個音，是為專用於平喉的[ɛː]。增添了[ɛː]後，平子喉的選擇也就相若了。

【圖十四】　　　　　　**【圖十五】**[38]

38 【圖十五】：同前，19。

注意，這三個音，都是長元音：[iː, ɛː, aː]，也就是【表三】所列七個長元音去掉四個圓脣的之後餘下的三個。從【圖十五】可見，[iː, ɛː]兩個元音又是普通語音學所謂八個正則（cardinal）元音內其中兩個。粵語[aː]的舌位其實介乎正則元音[a]與[ɑ]之間，嚴式可標作[ä]。新添的[ɛː]，比[e]跟原有的[iː]和[ä:]顯然有更優化的距離；至於右上方三個音，則都是圓脣元音。

轉發口所添元音，跟唱詞音節內所包含的音無關，沒能提供更多機會去讓人聽辨那字音，因而無助「露字」。《粵劇大辭典》對此有所暗示，但語焉不詳。在粵劇轉唱粵音並急速從視聽官能娛樂向敘事性劇場轉化時，創設出問字攞腔，一時間唱者爭相仿效，撐起了拉腔方式的半邊天。得承認，問字攞腔並非全然無往而不利。前面提到短腹塞尾韻宜避免用問字攞腔，而長腹塞尾韻則不適合拉長腔；合起來可說塞尾韻本不太適合問字攞腔。其實，腔長到一個地步就不太適合採用問字攞腔，不管是否涉及塞音。這幾方面的考量，可歸納為【表十二】。

【表十二】

	轉發口	問字攞腔
聽辨字音	無助	有助
塞尾韻	適合	不適合
長腔	適合	不適合

無論如何，此後問字攞腔與轉發口平分春色。兩者基本互相排斥，卻都不可或缺。兩者的比例於是成為區分唱腔風格的一個重要因素。新馬師曾可代表以轉發口為主的一派；白雪仙可代表以問字攞腔為主的一派。

本文以《鳳閣恩仇未了情》之〈胡地蠻歌〉[39]首段麥炳榮拉腔分析作結。他兩種方式兼採，轉發口的元音既有[ɛː]，又有[aː]；問字攞腔則有腹長尾短（-•）和腹長無尾（—）兩種情況。剛好這一段欠了腹短尾長（•-）的問字攞腔，於是補上緊接下來的一句鳳凰女唱段，以求完備。

39 1972 年「六一八」雨災籌款版。

一葉輕舟去 aː　aː aː
人隔萬重山 ɛː aː ˑ ɛː
鳥南飛，鳥南返 ˑ　　ˑ ˑ
鳥兒比翼何日再歸還 ˑ　aː　　ˑ aː
哀我何孤單 —　—
休涕淚，莫愁煩 ˑ　　ˑ

引用書目

趙元任（Chao, Yuen-ren）等：《湖北方言調查報告》。上海：商務印書館，1937年。

Chao, Yuan-ren. *Cantonese Primer*. Mass.: Harvard University Press, 1947.

Cheung, Kwan Hin, "The Phonology of Present-day Cantonese." PhD thesis, University College London, 1986。

張群顯（Cheung Kwan Hin）、王勝焜（Wong Sing-kwan）：〈粵語韻腹長短區別在粵曲唱法上的體現〉，收入Chin, Andy C., et al.（ed.）, *Multi-disciplinary approaches to Cantonese studies*, Language（Hong Kong: Information Sciences Research Centre of City University of Hong Kong, 2009），pp.71-80.

張群顯（Cheung Kwan Hin）：〈粵劇粵音化進程〉，收入李鴻溪、招祥麒、郭鵬飛、許子濱（主編）《單周堯教授七秩華誕國際學術研討會論文集》（香港：中華書局，2020年），頁1276-1299。

The IPA（ed.）. *Handbook of the International Phonetic Association.* Cambridge: Cambridge University Press, 1999.

古兆申（Koo Siu-sun）、余丹（Diana Yue）編譯：《崑曲演唱理論叢書・魏良輔《曲律》》。香港：牛津大學出版社，2006年。

李行德（Lee, Hun Tak Thomas）：〈廣州話元音的音值及長短對立〉，《方言》1984年第2期，頁128-134。

潘賢達（Pun Jin Daat）：〈粵曲論──新舊兩派的比較及古腔優點〉，香港《戲劇藝術》創刊號，1954年。

沈秉和（Sham Ping-wo）：《澳門與南音》。香港：三聯書店，2012年。

陳笑風二黃唱腔的精妙
—— 舉「越王舞劍」為例

李天弼

粵曲唱腔研究學者

風腔名唱家

摘要

　　著名粵劇撰曲家阮眉女士曾在《吳越春秋》一劇中撰「越王舞劍」(原名「臥薪嘗膽」) 獨唱曲。曲中有一個正線長句二黃唱段共三句，由原唱者天王小生陳笑風精心度腔演唱。在字的取音和頓的旋律方面，精妙甚多，本文取此三句 (略去三頓及尾頓) 曲詞，詳加分析。

關鍵詞：陳笑風、二黃、「越王舞劍」

　　著名粵劇撰曲家阮眉女士曾在《吳越春秋》一劇中撰「越王舞劍」(原名「臥薪嘗膽」)獨唱曲。曲中有一個正線長句二黃唱段，由原唱者天王小生陳笑風精心度腔演唱。在字的取音和頓的旋律方面，精妙甚多，值得詳細分析。

　　這唱段承前快板，先見二黃下句。按序先談三字四頓，共四節十六拍，字少腔多，唱者依字度成，在字位處用心設計。

```
×                    ×           ×
士上合士上　反六工尺上・尺・(工上尺工上　尺工上・尺)　反・反工尺　乙・乙
　淚　已　　　　枯　　　　　　　　　　　　　　　　心　　　未

士・上合士　尺工上・(士上尺工　上尺乙尺上)　仜乙　乙・上乙士合士乙尺　士
　槁　　　　　　　　形似　　　　　　　　　　　　　　　　　　　敗

(合士乙尺　士乙合・士)　上・反工尺　上・工尺工乙・士合上・尺乙士　合・(士合士合)
　　志　　　　　　　　　尚　　　　　　豪
```

　　第一頓「淚已」佔用板的全拍時值，拉腔大半拍到中叮才唱「枯」字，取尺音。唱來可算較為傳統，第二頓三字分別落在板、頭叮、中叮，在位吐字，簡單而穩當。而前二字取音反、乙，可見別致，「槁」字陰上聲取尺工，而末音取上。第三頓首二字「形似」落在板，清脆利落，行腔在複雜的頭叮，使末字「敗」用士音，而仜乙的連用常見於名家低腔。第四頓三字分別落在板、中叮和尾叮，行腔在板後有一拍多。末音為合。在這三字四頓中，撰曲者鮮明地描畫人物的心境。文字簡潔，經唱者巧妙安排，音韻錯落有致。

　　然後是五字兩頓。

```
(彈撥)                                    (齊入)
×                                        ×
仜仜　合・士乙尺　士・士　仮仜仮・(士合士仮仜仮)　六・工六尺　(工六　尺・)上仜
日念　　千　百　回　　　　　　　　　　　　深　恥　　　　　仇

合・工尺上　士上
　未報
```

此節「日念」兩字在板的前半拍，拉腔到頭叮，中叮唱「百回」二字，全頓低音，末字取伬，屬最低音，相當罕用，由於伴樂用彈撥，故音雖低而能清晰。隨即用高音唱「深耻」，接着把「仇」字唱在頭叮的下半拍，而末二字「未報」自然落在尾叮，「報」取上音在尾叮之後是特意的，順勢接唱下面的八字句。

乙・工士乙 工尺乙上乙士 合上仜合士・（乙士合上仜合士）士士 上仜・合士上
　勵　　　　精　　　　　圖　治　　　　　　　　（夜夜）魂

合仜合・ 乙尺士・尺工乙 士・（尺工乙士合仜 士上合乙士）仜合・士乙・合
　夢　　　　　　　　　　　　　　　　　　　　為

仜合伬・仜・合 士上尺工乙・尺士上 合・（士合乙士合 仜合・士乙・士仮 仜伬仜合
　　　　　　　　　　　　　　　　　　　勞 ・・

士尺乙士 合士仜・合）

這個八字句，前四字用傳統唱法，中叮「圖」帶半拍腔到「治」，然後唱二黃的三頓、尾頓收句。三頓「魂」必在板，拉腔至中叮唱「夢」字，原唱者特意拉腔至尾叮，僅留伴樂一拍。末字一般可用半拍唱：士乙士合上，於是伴樂便有一拍多的時值。尾頓「為」必在頭叮起唱，拉腔三拍到句末「勞」，以平聲字完成下句。這一個尾頓唱來，相當跳躍，因二字之間有幾個附點之故，為此伴樂也依律去奏過門，表現一個年青而具活力的人物，正合躊躇滿志的意態。

現在談第二句（上句）的五字兩頓，此句當講究不同字位而帶起的旋律，其中第二頓採用二黃慢板拉腔唱法，伴樂並補五拍；情意相連，煉字極精。

乙・尺反工　尺　士上尺工　尺・　（尺乙士上尺工　尺工上・尺）　仜尺　尺　乙・上乙士
臥　薪　鐵吾　膚　　　　　　　　　　　　嘗膽　堅

合・伬仜合　士　士・伬士乙上乙上尺　乙乙　乙・尺工六工尺尺乙　士・乙上尺　尺仜・合
吾　　　苦呀

士乙士・（乙士合士乙　尺工六・反工尺　乙乙・反工尺　乙・尺工六工尺上乙

士・乙上尺　仜・合仜合士）

　　且看「臥薪」在板的一拍起唱，頭叮漏空少許，然後出「鐵」字，唱
至中叮，補伴樂一拍，作者再寫一對句「嘗膽」之後拖着尺音在中叮唱
「堅」，尾叮唱「吾」，於是「苦」字落在板而使個長腔，再續拉六拍，又給
伴樂五拍。此頓共十六拍，以中低音行腔，其頭叮承「膽」字用全拍尺音，
「吾」取合，「苦」不用尺音，而用低的士音，其腔取乙、士、仜為主音連
綿帶行，甚具創意，伴樂當依此重複，加強襯托。

　　隨後唱一節四拍七字。

清唱　　　　　（彈撥）　　　　　　（齊入）
仜・合士上　（仜合・乙士上）　尺　尺尺乙士　合
圖　強復國　　　　　　　　　忍煎　熬

　　首拍清唱「圖強復國」四字，承勢帶着低腔，以彈撥伴奏一拍，續在
中叮之後唱「忍煎熬」三字，吐字緩急必須拿捏得準，才見韻趣。此頓用
足四拍，末字結於尾叮。這一節在字位和伴奏二者，甚具特色。

　　其後的部分，基本上是個八字句的組織。

士仜　上‧乙　士上合‧仜合　上　乙尺士‧（上‧上乙尺）乙尺　尺‧反工尺
（宮內）機　　杼　　　　聲　聲　　　　　　　　（越國）母

乙‧上乙士仮士仜仮　士‧（反工反工尺　乙上乙士仮士仜仮　士乙士)合　尺‧反工尺上‧
　　　　儀　　　　　　　　　　　　　　　　　　　　勤　織

尺‧上乙士　合士仮‧仜‧合　上（‧反工六　尺‧反工上尺上乙士　合士仮合‧仜‧合
　　　　　　　　布　　‧

上‧尺乙上）

　　第一節襯字「宮內」連主要的「機杼聲聲」都用低音造腔。試看陰平聲的「宮」取士音，「機」「聲」取上便知。而「聲聲」的趨低收頓，全依粵調規律。在合尺調中，上音配陰平聲字是低腔的轉捩點，可算是個最佳示例。

　　其後的「母儀」是三頓，板起中叮收，「母」配尺而「儀」配士，提高一音。常見唱法是「母」取上而「儀」取合，二字便唱成：

士上‧士合　仜合　上尺乙士　合。

尾頓「織布」二字一般分別取尺上，腔的主音為尺尺合上，伴樂和以合上，相當流暢。

　　第三句唱個標準的八字句，完成下句。

仜尺　士上合‧士仮仜合　尺（工反工尺）乙‧士合仜合士　乙‧尺仜　乙‧上乙士
（憐她）自　　甘　　　　淡　　　　　薄　（不言）玉

合‧工尺乙　士上尺工上（工尺乙　士合士上合　士上尺工上）尺‧上合‧士　上‧工乙士
　　　　食　　　　　　　　　　　錦

合‧士乙工士仮　仜‧仮合仜　上士上　仮‧士　仮‧士仮仜　伬仕伬仜　合‧士　乙尺士乙
　　　　　袍‧‧

尺‧工尺工上‧仜‧合士上　合‧士仮合仜　合

此段先是用一節唱主要四字，「淡薄」不用士而取乙音，且將末字押於尾叮，行腔中的下半拍 合仜合士 乙，是風腔喜用的小旋律。三頓主要字「玉食」，必然在板與中叮，過門二拍，以中音帶過。尾頓「錦」字順勢下行至末，「袍」字雖取仜音，其拉腔必然收合，以符規格。果然唱者設個八拍新腔，以仮、合、仜、合為主導，並先由偏低的上士上帶起，繁富流麗。「錦袍」及襯字「憐她」、「不言」均取仜尺音配字，音域闊而行腔順，末二拍押合音慢收結束。待音樂止而轉唱木魚。

下面試製一表，按句序把每頓字詞（略去各句三頓、尾頓及頓前襯字）置於叮板之下。

頓序	×	、	、	、	×
1	淚已		枯		
2	心	未	槁		
3	形似		敗		
4	志		尚	豪	
5	日念	千	百回		
6	深恥	仇		未報	
7	勵	精	圖治		
8	臥薪	鐵吾	膚		
9	嘗膽		堅	吾	苦
10	圖強復國		忍煎	熬	
11	機	杼	聲聲		
12	自	甘	淡	薄	

註釋

* 四拍子的一板三叮，在板上必落頓中一主要字。
* 頭叮可唱字或不唱字，唱腔設計常着眼於此位。表內各頓不落字者較落字者多，頓8「鐵」字在頭叮稍後才唱，頓9「膽」字更需控制氣息使同音延長。頓10頭叮更改用伴樂和應。
* 中叮屬次重拍，大多落字，只有頓6例外。
* 尾叮可落字，如頓4「豪」、頓6「未報」、頓10「熬」、頓12「薄」，而頓9「吾」還帶「苦」字佔下節的板位並續拉長腔。
* 各頓字與字之間以腔相連。頓4首字「志」延腔有二拍時值，頓5「念」則一拍多，頓6「仇」後使腔一拍多，十分巧妙。

　　分析過長句二黃唱段精妙之處後，下面試摘取段中五頓曲詞，擬些普通行腔。先請讀者加上叮板及弧線，自行配對，再檢視原唱者的唱腔，或可加深對雕琢甚精的風腔的理解。

甲. 形似敗　　　　　　　　 甲 合仜合・乙・士合士乙士

乙. 勵精圖治　　　　　　　　□ 士・士合上・尺 上尺乙士合

丙. 日念千百回　　　　　　　□ 工士工尺・上士上・士上六工尺

丁. 憐她自甘淡薄　　　　　　□ 士・乙上乙 工尺・乙士 合士乙尺士

戊. 宮內機杼聲聲　　　　　　□ 合尺士上上尺工・工尺尺・乙士乙尺士

　　　　　　　　　　　（空格答案順序為：甲、丙、戊、乙、丁；
　　　　　　　　　　　　註以粗體之處唱字，所擬工尺特意與原唱不同）

　　最後，且一談作者嘔心撰寫的曲詞。從第一句開始撰曲者似有意連用三字對句，作起承轉合的安排，精簡地描畫勾踐的心態。接着寫五字兩頓，朝思暮想，矢志復仇。第二句用五言對偶，相當工整。「鐵」（名詞）「堅」（形容詞）都用作動詞，具見作者的修辭功夫。再寫主角的苦難遭遇，越后的後勤作息，生動描述其事跡。第三句補記越后的為人與操守。曲中引用成語頗多，如「勵精圖治」、「圖強復國」、「自甘淡薄」，文詞淺白易明，聲調鏗鏘。又將三頓及尾頓聯成文意。如「母儀織布」、「玉食錦袍」等，十分雅潔。

　　這篇文章結束前，必須補說幾句。本文所引唱段三句作唱腔分析，是相當深入和細緻的。而事實上，粵曲板腔的演唱，各家各法，極為自由。筆者僅就唱腔設計的角度略抒己見；天王小生如此度腔，堪稱刁鑽之至。或者說他本出於自然，而筆者則過於嚴苛。由此可能會引來大家的回響。我們不妨藉此齊來悼念這一位唱腔流派的大師，從欣賞或批評中表示敬意，在學習上是一件樂事，在傳承上也是一件好事。

參考答案：

甲　合仜合・乙・士合士乙士
　　形　似　　敗

丙　士・士合上・尺上尺乙士合
　　日念　　千百　回

戊　(工士)工尺・上士上・士上六工尺
　　宮內機　杼　　聲聲

乙　士・乙上乙工尺・乙士合士乙尺士
　　勵　精　　圖　治

丁　(合尺)士上上尺工・工尺尺・乙士乙尺士
　　憐她自　甘　淡　薄

王粵生的乙反味士工線小曲：
中西音樂交匯中的流變

謝俊仁

香港中文大學音樂系古琴導師及副研究員

摘要

　　透過《幻覺離恨天》〈絲絲淚〉的分析，輔以Melodyne軟件測音，本文指出王粵生士工線小曲的「上」音偏高，部分「合」音也偏高，音階成為G、Bb↑、C、D、F↑，類似乙反線的音階，但使用「6、↑1、2、3、↑5」唱名，字聲與樂音配對亦與乙反線不同，處於「中間位置」的「陰去」、「陽上」和「中入」配對「上」音時，在乙反線是C，在士工線是Bb↑。這偏高的「上」音並不影響露字，唱者也可以利用「上」音的游移性，因應字聲來選擇音準。王粵生士工線小曲的調性選擇，受到傳統粵樂七律與西方小調概念的影響，為傳統羽調樂曲添加「乙反味」，為苦音的蛻變帶來新意，說明了「字聲與樂音配對」在這蛻變過程的重要性，更奠定了王粵生在粵曲界的地位。

關鍵詞：王粵生、乙反線、士工線、苦音、粵曲、露字、測音研究

一、《幻覺離恨天》〈絲絲淚〉段落的唱名

任劍輝與白雪仙的粵劇折子戲《幻覺離恨天》，1962年由葉紹德撰曲，內容改編自唐滌生在1956年為仙鳳鳴劇團撰的創班新劇《紅樓夢》的尾場，[1]包括帶出全曲高潮的小曲〈絲絲淚〉。

〈絲絲淚〉是20世紀粵曲名家王粵生創作的多首膾炙人口小曲之一，[2]原是為1951年粵劇《龍鳳花燭夜》所寫，由芳艷芬主唱的頭段小曲，記譜為士工線。[3]現時坊間的《幻覺離恨天》曲譜，[4]其〈絲絲淚〉段落亦是以士工線記譜。士工線相比正線，是向下方大二度轉調，正線的「合、尺」成為士工線的「士、工」，設正線的「上」音為C，士工線的「上」音便是Bb，骨幹音「士、上、尺、工、六」（6、1、2、3、5）是G、Bb、C、D、F。[5]〈絲絲淚〉以「士」音為結束音，屬G羽調。

不過，據白雪仙捐贈香港中文大學的兩份曲譜：《紅樓夢》尾場的〈絲絲淚〉以及《幻覺離恨天》的〈絲絲淚〉，均以乙反線記譜。[6]乙反線於粵曲亦稱苦喉，以正線記譜，骨幹音是「合、乙、上、尺、反」，「乙」常常偏低，「反」偏高，音高為G、B↓、C、D、F↑（5、↓7、1、2、↑4），與士工線的G、Bb、C、D、F的分別，在於Bb與B↓、以及F與F↑的運用，兩對

1　有關《紅樓夢》的開山資料，請參考陳守仁：《唐滌生粵劇劇目概說（任白卷）》（香港：匯智出版，2015年），頁69。

2　參考陳守仁：《粵曲的學和唱：王粵生粵曲教程》增訂第四版（香港：商務印書館，2020年），頁1–21。

3　阮少卿、蔡碧蓮編：《王粵生作品選：創作小曲集》增訂版（香港：香港中文大學音樂系中國音樂研究中心，2019年），頁B16。

4　香港仙樂曲藝社，雷氏粵曲教材系列。檢視日期：2022年9月6日。網址：http://68893333.com/sllyric/Lyric/5047.pdf

5　這是「士工線」的定義。只寫「士工」二字，則是多義的，可以指梆子（例如士工慢板），或指二弦的調弦方式（母線「士」、子線「工」），或泛指音階內的「士」與「工」兩音。

6　據香港中文大學圖書館所藏《紅樓夢》泥印劇本，以及《幻覺離恨天》工尺譜手抄本。

樂音的差異均不到半音，但兩個音階的效果稍有不同，乙反線聽起來略帶悲涼感覺。乙反線「乙、反」兩音的偏差程度亦會游移，在不同樂句或不同樂曲可以稍有差別。

乙反線常使用於粵曲，《幻覺離恨天》在〈絲絲淚〉之前，便有數個乙反段落，依次是乙反中板、乙反七字清、乙反滾花、乙反二黃，以及乙反木魚，在〈絲絲淚〉之後，是乙反小曲〈撲仙令〉。乙反線亦用於粵樂，例如〈雙聲恨〉、〈禪院鐘聲〉和〈流水行雲〉等小曲便屬乙反線，類似的音階也使用於其他樂種，包括廣東的潮樂和漢樂，以及陝西秦腔等，學界統稱為「苦音」。

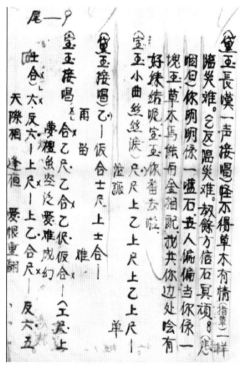

【圖一】:《紅樓夢》尾場泥印譜
（鳴謝香港中文大學圖書館提供）

　　至於演唱的實際情況，《幻覺離恨天》在網上的錄音，無論是任白1968年在新加坡義演的錄音，還是雛鳳鳴劇團1976年的錄音，其〈絲絲淚〉段落，如果用士工線記譜的話，很多「上」音聽起來都稍為偏高，這不單是在唱腔，拍和樂器亦如此。這即是說，樂句的骨幹音是G、Bb↑、C、D、F，接近乙反線的音階，但王粵生以士工線記譜。

　　在網上聽到的，「上」音稍為偏高的王粵生士工線小曲，還有紅線女唱《搖紅燭化佛前燈》的〈紅燭淚〉、芳艷芬唱《紅鸞喜》的〈霓裳詠〉，以及林麗芳唱的〈採桑曲〉，各曲都是以G為「士」。[7]王粵生自己示範的〈絲絲淚〉與〈紅燭淚〉的「上」音，亦是如此。[8]周仕深於2007年在其碩士論文指出，[9]透過測音研究，紅線女〈紅燭淚〉的「士上」音程為365音分，相比十二平均律的300音分，大了接近半音，周仕深認為，這可能與粵樂七律有關。

　　不過，王粵生的其他羽調小曲或有羽調段落的小曲，包括改編自琵琶曲〈塞上曲・粧台秋思〉的《帝女花・香夭》（用反線，E羽調），以及【表一】所列他創作的小曲，其「上」音皆沒有偏高，這包括王粵生記譜為士工線，但實際演唱並不是以G為「士」的幾曲。換句語說，偏高的「上」音只出現在上述以G為「士」的幾首。

【表一】：王粵生創作的其他羽調小曲

	記譜[10]	演唱者	羽調段落的實際調高
《帝女花》的〈庵遇〉之〈雪中燕〉	正線	任、白	A羽調
〈銀塘吐艷〉	反線轉士工線	芳艷芬	F羽調
〈檳城艷〉	反線轉士工線	芳艷芬	G羽調
〈懷舊〉	尺五線轉反線	芳艷芬	D羽調
〈渺渺仙踪〉/〈派糖歌〉	士工線	芳艷芬	A羽調
《牡丹亭驚夢》之〈遊園曲〉	士工線	白雪仙	A羽調

7　芳艷芬唱《紅鸞喜》的〈霓裳詠〉的實際音高是以G#為「士」，但其正線段的「合」音亦是G#，故此，亦是比正線低大二度。

8　王粵生香港電台「曲不離口」〈三春投水〉示範與〈幾回腸斷幾回歌〉示範。

9　周仕深：《粵劇音樂的調式》（香港：香港中文大學音樂系碩士論文，2007年），頁121。

10　根據阮少卿、蔡碧蓮編：《王粵生作品選：創作小曲集》增訂版。

二、實際演唱的測音研究

為了較準確了解這幾首士工線小曲的「上」音的偏差程度，我使用自動測音軟件Melodyne來做測音。結果顯示，任白〈絲絲淚〉的「上」音游移，以「士上」音程為300音分作為參考，[11]不少「上」音偏高30至50音分，小部分樂器過門偏高90至100音分。王粵生自己示範的〈絲絲淚〉與〈紅燭淚〉，不少「上」音偏高20至30音分，樂器過門偏高至50音分，一些「合」音也偏高20至30音分。

王粵生的示範由自己拉小提琴拍和，網上其他的錄音有多件樂器拍和，包括低音與高音樂器。有時候，同時演奏的拍和樂器與唱者的音準稍有差距，Melodyne 很難顯示到唱腔的準確音高。多樂器時，軟件測為「多聲部」，一些樂音測不到，測到的樂音有翻高或翻低八度，影響測音結果。

故此，我請了粵劇新秀陳澤蕾清唱《幻覺離恨天》的〈絲絲淚〉，再以Melodyne自動測音。【表二】列出了唱段用「上」音的曲詞，[12]有*標示的，為拖腔內有「上」音的曲詞；【表二】第二行的數字，為該「上」音與鄰近「士」音的距離，單位是音分；兩個測不到的短音，以X表示。可以看到，不少「上」音都偏高，小部分偏高至50音分。

【表二】：陳澤蕾唱《幻覺離恨天》的〈絲絲淚〉用「上」音的曲詞

你	再	裏	恨	痴*	已	還*	還*	誤*	太	渺	恨	已	懺	後	住	孽*	瀾*
333	325	X	320	347	311	331	308	318	355	324	262	314	296	300	314	X	309

11 「士上」的音程屬小三度，五度相生律為 294 音分，十二平均律為 300 音分，純律為 316 音分。

12 「孽」字在《紅樓夢》以及《幻覺離恨天》的泥印譜，均配以「乙」音。由於兩泥印譜皆以乙反線記譜，這即是士工線記譜的「上」音。

　　【表三】列出了「合」音的曲詞與鄰近「士」音的距離。有*標示的，為拖腔内的「合」音。可以看到，部分「合」音亦偏高，「合士」的音程比十二平均律的200音分為小。[13]

【表三】：陳澤蕾唱《幻覺離恨天》的〈絲絲淚〉用「合」音的曲詞

留	郎	塵*	弦	情
142	179	145	202	214

　　從測試結果看到，這段落的「上」音與「合」音偏高，音階成為G、Bb↑、C、D、F↑，與乙反線的音階相若，不過，唱名不是5、↓7、1、2、↓4，而是6、↑1、2、3、↑5。這帶出兩個問題：其一，偏高與游移的1音，概念上有問題嗎？其二，既然「6、↑1、2、3、↑5」的音程，跟乙反線相若，為何不用乙反線的唱名？

　　其實，苦音的調性與唱名，是音樂學者爭論多年的問題。我在2021年撰文指出，[14] 明末清初有使用苦音的古琴曲，其唱名分為「5、↓7、1、2、↓4」與「6、↑1、2、3、↑5」兩個系統，而唱名的選擇關乎歷史因素、結束音的影響、以及樂曲的旋法。我今次有關王粵生士工線小曲的研究，顯示我們還要考慮曲詞與旋律的關係。

13　「合士」的音程屬大二度，五度相生律為 204 音分，十二平均律為 200 音分，純律為 186 音分。

14　謝俊仁：〈從明末清初古琴曲探索苦音的特性與形成〉，《天津音樂學院學報》2021 年第 3 期，頁 46 – 57，68。

三、字聲與樂音配對的習慣與「中間位置」的概念

要了解曲詞與旋律的關係如何影響唱名的選擇，我們首先要看看粵曲常用的字聲與樂音配對習慣，[15]【表四】所列的，是正線與乙反線的主要情況。

【表四】：正線與乙反線的的字聲與樂音配對習慣（╱代表上滑音）

字聲	陰平	陰上	陰去	陽平	陽上	陽去	陰入	中入	陽入
例子	三	九	四	零	五	二	一	八	六
正線	3 或 2	╱2	1	低音 5	╱1	低音 6	3 或 2	1	低音 6
乙反線	4 或 2	╱2	1	低音 5	╱1	低音 7	4 或 2	1	低音 7

可以看到，處於這字聲與樂音配對關係「中間位置」的「陰去」、「陽上」和「中入」，都配對「上」音（1音）。這「中間位置」與處於低一個位置的「陽去」的距離，在正線是小三度，在乙反線是稍大的小二度（7音偏低），是辨認這「中間位置」的主要特徵。

除了這主要的配對，正線還可以變化為「肉帶左」和「霸腔」，兩者的「中間位置」分別移到「尺」音（2音）和「六」音（5音）；乙反線還可以變化為「高腔」和「冰魂腔」，兩者的「中間位置」分別移到「反」音（4音）和「乙」音（低音7音）。[16] 從【表五】看到，「霸腔」和「高腔」的「中間位置」，與其「陽去」的距離，也是小三度，容易辨認。「肉帶左」和「冰魂腔」則分別是大二度和稍小的大三度（7音偏低），令曲詞露字沒有其他唱腔般清楚，也帶出這兩唱腔的特別味道。

15　請參考周仕深：〈粵劇音樂調式百年演變〉，收入周仕深、鄭寧恩編：《情尋足跡二百年：粵劇國際研討會論文集（上）》（香港：香港中文大學音樂系粵劇研究計劃，2008 年），頁 165–177。亦請參考黃少俠：《粵曲基本知識》（香港：臭皮匠出版，2004 年）內所載各種唱腔的例子。有關「高腔」的名稱與特色，請看黃少俠：《粵曲基本知識》第四章第一節內，苦喉南音的例子。

16　周仕深在〈粵劇音樂調式百年演變〉形容「肉帶左」、「霸腔」和「冰魂腔」為「移調」。我認為，這是字聲與樂音配對的移動，特別是「中間位置」的「陰去」、「陽上」和「中入」在音階內的移動，而不是旋律的移調。

【表五】：變化的字聲與樂音配對習慣

字聲	陰平	陰上	陰去	陽平	陽上	陽去	陰入	中入	陽入
例子	三	九	四	零	五	二	一	八	六
肉帶左	3	╱3	2	低音6	╱2	1	3	2	1
霸腔	6	╱6	5	1或2	╱5	3	6	5	3
高腔	6或5	╱5	4	1	╱4	2	6或5	4	2
冰魂腔	1	╱1	低音7	低音4	低音╱7	低音5	1	低音7	低音5

　　《幻覺離恨天》中〈絲絲淚〉的字聲與樂音配對，主要以「中間位置」配對Bb音。〈絲絲淚〉十三個配對Bb音的字之中，[17]「陽上」佔五個，「陰去」佔三個，合起來接近三分之二。在《搖紅燭化佛前燈》的〈紅燭淚〉，十個配對Bb音的字之中，「陽上」佔兩個，「陰去」佔五個，「中入」佔兩個，合起來是十分之九。故此，根據「中間位置」為「上」音的主要習慣，Bb音便是「上」音，顯示樂曲是以士工線來撰寫的。

四、「上」音偏高的露字問題

　　不過，在王粵生士工線小曲，「中間位置」的「陰去」、「陽上」、和「中入」所配對「上」音，並不是準確的Bb音，而很多時是偏高了，這會影響露字嗎？聽眾會否聽到是另一個字或感覺到「倒字」嗎？

17　以士工線記譜，Bb音是「上」音，這十三個字，即是【表二】所列的曲詞，不計拖腔內有「上」音的曲詞。

我們先看看中大音樂系作曲家陳啟揚教授的一個有關字音與音程（tone-interval interface）的感知研究，[18] 測試者要為不同的兩字詞語，在大九度距離之內的所有音程之中，選擇與該詞語協音的音程。以下是其中四個字聲組合的最協音音程：

1.「陽去、陰去」（例如「面對」）：小二度、小三度
2.「陽去、陽上」（例如「父母」）：小二度、小三度
3.「陰去、陰平」（例如「信心」）：大二度、大三度
4.「陽平、陽去」（例如「然後」）：大三度、大二度

上述的「陽去、陰去」（例如「面對」）和「陽去、陽上」（例如「父母」）配合小二度和小三度，但並不配合位於兩者之間的大二度，顯示了字聲感知的重點並不單是音程的大小。我認為最重要的，是兩個音與「中間位置」的關係。「面對」和「父母」以小二度和小三度為最協音，是由於小二度和小三度與「乙上」和「士上」相應，測試者感覺到這兩個詞語的第二個字都處於配對「上」音的「中間位置」。結果，感覺到這兩個字是「對」和「母」。

王粵生士工線小曲「上」音偏高，「士上」音程在小三度與大三度之間，從陳啟揚的研究結果來推論，配對「士上」的詞語的字聲感知會模棱兩可，影響露字。不過，實際情況如何，我們還要了解以下幾點。

首先，傳統粵樂音階屬約定俗成的民間律制，[19] 並不是按十二平均律、五度相生律或純律，音準因習慣而異，而一般聽眾對音階內的樂音的感知是「分類式」（categorical perception）的，[20] 受整體的樂音架構以及樂

18 陳啟揚：〈協音指南〉，粵語現代音樂研究。檢視日期：2022 年 9 月 22 日。網址：https://www.cantonesecomposition.com/。

19 請參考謝俊仁、黃振豐：〈粵派揚琴的調音對七平均律的啟示〉，《星海音樂學院學報》2018 年第 4 期，頁 128–136。

20 Roger N. Shepard, "Structural Representations of Musical Pitch," in *Psychology of Music,* ed. Diana Deutsch (New York: Academic Press, 1982), 349.

音之間的關係所影響,即使音準稍有偏差,亦可以「分類」為音階內的音。況且,王粵生士工線小曲「上」音偏高並不多,大都在50音分之內。故此,據傳統的聆聽習慣,這偏高的音「仍可以」聽到是「上」音。至於這偏差了「士上」組合實際聽到是「士上」,還是音程較大的「合乙」,仍要看其他因素。

我在2021年的文章指出,[21] 樂曲的旋法是苦音唱名選擇的重要考慮因素之一。在〈絲絲淚〉段落的首兩句「泣孤單,你再留難」,士工線和乙反線唱名的骨幹音分別是「3、1、低音5、低音6」與「2、低音7、低音4、低音5」,後者沒有1音,故此,樂句的旋法較適合用士工線唱名,請看【表六】。

【表六】:《幻覺離恨天》中〈絲絲淚〉段落首兩句的唱名

	泣	孤	單	你	再	留	難
字聲	陰入	陰平	陰平	陽上	陰去	陽平	陽平
音高	D	D	D	╱Bb↑	Bb↑	F↑	G
士工線	3(工)	3(工)2123212	3(工)	╱1(上)	1(上)	5(合)67327	6(士)
乙反線	2(尺)	2(尺)1712171	2(尺)	╱7(乙)	7(乙)	4(仮)56216	5(合)

此外,我們還要看樂曲開始時的字聲辨認。請看以下的例子:

〈絲絲淚〉「泣孤單,你再留難」:

1. 配對Bb音的「你」字是「上」聲,不會聽到為「陽去」(餌),亦由於「陰上」沒有字,故此,會聽到為「陽上」,為「上」音。

2.〈紅燭淚〉「歷劫滄桑」:

「歷、劫」均為「入」聲,「歷」的樂音較「劫」為低,故此,配對Bb音的「劫」字會聽到為「中入」,為「上」音。

21 謝俊仁:〈從明末清初古琴曲探索苦音的特性與形成〉,頁54。

3.〈採桑曲〉「朝採桑，暮採桑」：

配對C音的「採」字是「上」聲，「陽上」沒有字，故此，會聽到為「陰上」，為「尺」音。

在以上樂曲的開始部分，即使其Bb音偏高，仍會感覺到為「上」音，旋律的音階會感覺為士工線的6、↑1、2、3、↑5，樂曲往後的字聲與樂音配對亦符合士工線。故此，整體來看，雖然用士工線唱名時，「上」音與「合」音偏高，但樂曲仍是較適合用士工線唱名，不會感覺到為乙反線而影響露字。

五、「乙反味」士工線的游移樂音

士工線小曲的「上」音「合」音偏高，音階類似乙反線，但字聲與樂音配對與乙反線不相同，字聲「中間位置」的「陰去」、「陽上」和「中入」所配對的「上」音，是Bb↑音，令G、Bb↑、C、D、F↑聽起來是6、↑1、2、3、↑5，結果，感覺是有「乙反味」的羽調，[22] 亦顯示了曲詞與旋律關係對唱名選擇的重要性。

這「乙反味」，除了來自偏高的「上」音「合」音之外，有時候，還來自這兩音的游移，在樂曲的不同位置稍有差別，請看〈絲絲淚〉使用於林家聲與李寶瑩唱《雷鳴金鼓戰笳聲》的例子。此曲的坊間曲譜，[23] 亦是以士工線記譜。拍和樂器所奏的「上」音，不少都偏高少許，唱者「上」音的音準，在個別位置，則會因應曲詞而微調，令曲詞更露字。如同《幻覺離恨天》的〈絲絲淚〉般，我亦請了陳澤蕾清唱此樂段，請看【表七】所列的兩句。測音顯示，句內屬於「陽去」的「共」字所配對的「上」音，比屬於「陰去」的「化」字所配的「上」音高51音分。

22 「冰魂腔」也是以「陰去」、「陽上」和「中入」配對Bb↑音，但只是字聲與樂音配對的短暫轉變，整樂段的調性仍是「乙反線」。

23 香港仙樂曲藝社，雷氏粵曲教材系列，檢視日期：2022 年 9 月 6 日。網址：http://68893333.com/sllyric/Lyric/7131.pdf。

【表七】：陳澤蕾唱《雷鳴金鼓戰笳聲》〈絲絲淚〉的兩句

	情	共	愛	化	煙	消
字聲	陽平	陽去	陰去	陰去	陰平	陰平
音高	G	Bb↑	C	Bb	C	D
工尺譜	士	上	尺	上	尺	工
與「士」音的距離（音分）	0	347	494	296	500	734

「共」字的音與前後的「情」字和「愛」字相比，距離347音分和147音分，分別是偏大的小三度以及偏大的小二度。故此，「情共愛」三個字的音可以聽到為乙反線的「合、乙、上」，「愛」字為「中間位置」的「陰去」，「共」字是「陽去」。

接着的「化」字，如果音高與「共」音相同的話，亦可能聽到為「陽去」，成為「倒字」。結果，唱者把「化」字的音稍為調低：與「情」字的「士」音相比，距離296音分，是標準的小三度；與接着的「煙」字和「消」字相比，距離204音分和438音分，分別是標準的大二度以及偏大的大三度。故此，「化煙消」三個字的音可以聽到為士工線的「上、尺、工」，「化」字為「中間位置」的「陰去」。結果，整樂句露字清楚。

換句話說，唱者把士工線偏高的「上」音比擬了乙反線的「乙」音，唱出游移的特性，一方面帶出「乙反味」，更會因應字聲來選擇音準，令曲詞露字清楚。

六、受中西音樂影響的調性選擇

我推論，王粵生士工線小曲的創作，曾受到傳統中樂與西方音樂概念的影響。在中樂方面，20世紀20與30年代，有「士工線即苦喉線」的說法，這與粵樂七律概念有關。[24] 粵樂七律屬約定俗成的民間律制，並非完全平

24　謝俊仁、黃振豐：〈粵派揚琴的調音對七平均律的啟示〉，頁 134。

均，不應該稱為「七平均律」，但各音都有偏差，「士上」音程偏大。雖然王粵生所用的音階並非七律：

- G羽調以外的羽調曲並沒有偏高的「上」音；
- 周仕深為王粵生七聲音階示範的測音，[25] 顯示接近十二平均律；
- 從他在香港電台「曲不離口」的示範聽到，王粵生只是演奏乙反線時，「乙」與「反」才偏差。[26]

但是，王粵生肯定熟悉粵樂七律所用的偏大的「士上」音程，以及「士工線即苦喉線」的概念。

至於西樂方面，大家熟悉的王粵生創作《銀塘吐艷》與《檳城艷》，運用反線轉士工線，類似西方音樂的同主音大小調轉換，[27] 顯示了在王粵生眼中，西方小調與士工線是可以比擬的。王粵生更把西方小調的比擬擴展到乙反線，王粵生的學生阮少卿女士為我今次的研究提供了王粵生撰的《幾回腸斷幾回歌》的一份手稿，此曲以〈紅燭淚〉開始，接着是「乙反長句二黃」。

有趣的是，此手稿稱「乙反長句二黃」為 G minor，並用6、1、2、3、5來記譜。據阮女士所説，這手稿是王粵生為不懂粵曲的音樂人舉行講座時所用，王粵生教授梆黃時，一般不用樂譜。不過，這特別的手稿顯示，在王粵生眼中，G minor的6、1、2、3、5，可以比擬乙反線的「合、乙、上、尺、反」G、Bb↑、C、D、F↑。換句話說，王粵生以乙反線的 G、Bb↑、C、D、F↑，作為「羽調」或西方小調的 6、1、2、3、5，結果，創造了帶「乙反味」的士工線的6、↑1、2、3、↑5。

25　周仕深：《粵劇音樂的調式》，頁 40。

26　見註 8。

27　周仕深：〈粵劇音樂調式百年演變〉，頁 176。

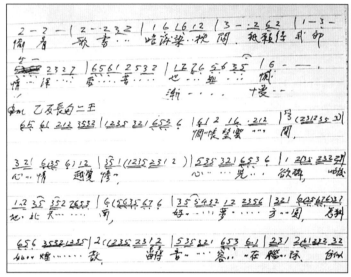

【圖二】：王粵生《幾回腸斷幾回歌》手稿第 2 頁
（鳴謝阮少卿女士提供）

七、王粵生士工線小曲對「苦音」蛻變的意義

我在2021年的文章指出，[28] 明末至清初的苦音琴曲，有「5 、↓7、1、2、↑4」與「6、↑1、2、3、↑5」兩個系統。在1818年的華秋蘋《琵琶譜》中，[29] 其「卷中」的〈思春〉用5、7、1、2、4，「卷下」的〈月兒高〉用6、#1、2、3、5，亦是兩個苦音系統。到二十世紀，這些苦音樂曲大部分都蛻變為「6、1、2、3、5」的標準羽調式。

粵曲在上世紀20年代開始「唱粵音」後，引入「乙反梆黃」與「乙反小曲」，都是用5 、↓7、1、2、↑4。王粵生的士工線小曲，則使用6、↑1、2、3、↑5，糅合了傳統羽調和乙反線，帶來趣味和新意，亦說明了「字聲與樂音配對」在這蛻變過程的重要性。

28 謝俊仁：〈從明末清初古琴曲探索苦音的特性與形成〉，頁 54。

29 謝俊仁：〈從琵琶曲《思春》到粵樂《悲秋》的樂調考證與傳播變化〉，《音樂傳播》2016 年第 2 期，頁 11-15。

八、結論

透過《幻覺離恨天》〈絲絲淚〉的分析，輔以Melodyne軟件測音，本文指出王粵生士工線小曲的「上」音偏高，部分「合」音也偏高，音階成為G、Bb↑、C、D、F↑，類似乙反線的音階，但使用「6、↑1、2、3、↑5」唱名，字聲與樂音配對亦與乙反線不同，處於「中間位置」的「陰去」、「陽上」和「中入」配對「上」音時，在乙反線是C，在士工線是Bb↑。這偏高的「上」音並不影響露字，唱者也可以利用「上」音的游移性，因應字聲來選擇音準。王粵生士工線小曲的調性選擇，受到傳統粵樂七律與西方小調概念的影響，為傳統羽調樂曲添加「乙反味」，為苦音的蛻變帶來新意，說明了「字聲與樂音配對」在這蛻變過程的重要性，更奠定了王粵生在粵曲界的地位。

引用書目

陳啟揚：〈協音指南〉，載《粵語現代音樂研究》網站。檢視日期：2022年9月22日。網址：https://www.cantonesecomposition.com/。

陳守仁：《唐滌生粵劇劇目概說：任白卷》。香港：匯智出版，2015年。

陳守仁：《粵曲的學和唱：王粵生粵曲教程》增訂第四版。香港：商務印書館，2020年。

黃少俠：《粵曲基本知識》。香港：臭皮匠出版，2004年。

Shepard, Roger N. "Structural Representations of Musical Pitch." In *Psychology of Music*, edited by Diana Deutsch, 343-390. New York: Academic Press, 1982.

阮少卿、蔡碧蓮編：《王粵生作品選：創作小曲集》增訂版。香港：香港中文大學音樂系中國音樂研究中心，2019年。

謝俊仁：〈從琵琶曲《思春》到粵樂《悲秋》的樂調考證與傳播變化〉，《音樂傳播》2016年第2期，頁11-15。

謝俊仁：〈從明末清初古琴曲探索苦音的特性與形成〉，《天津音樂學院學報》2021年第3期，頁46-57，68。

謝俊仁、黃振豐：〈粵派揚琴的調音對七平均律的啟示〉，《星海音樂學院學報》2018年第4期，頁128-136。

周仕深：《粵劇音樂的調式》。香港：香港中文大學音樂系碩士論文，2007年。

周仕深：〈粵劇音樂調式百年演變〉。收入周仕深、鄭寧恩編：《情尋足跡二百年：粵劇國際研討會論文集（上）》，頁165-177。香港：香港中文大學音樂系粵劇研究計劃，2008年。

白雪仙梆子中板唱法研究

周仕深

香港浸會大學音樂系哲學博士

摘要

梆子中板有着變化多端的板式結構、聲腔調式和演唱速度，是粵劇唱腔板式最複雜多姿的一種，不少名伶唱家也透過梆子中板展示個人唱法特色。本文分析粵劇名伶白雪仙女士多首名曲中的正線、反線及乙反梆子中板唱段，以分析白雪仙女士對梆子中板唱法的獨特處理，探索「仙腔」的韻味。

關鍵詞： 白雪仙、梆子中板、粵劇唱腔、唱法研究

一、引言

唱功為粵劇表演藝術重要一環。粵劇名伶在其藝術發展的過程中,運用天賦獨特的聲線,配合過人的音樂創造力和藝術觸覺,為其首本名劇名曲中設計一段段別出心裁、多姿多彩的唱腔,得到廣大知音觀眾的喜愛,進而仿效習唱,形成百花齊放的唱腔流派。粵劇著名的唱腔流派,生角平喉有薛覺先(1904-1956)的「薛腔」、任劍輝(1913-1989)的「任腔」、新馬師曾(1916-1997)的「新馬腔」、何非凡(1919-1980)的「凡腔/狗仔腔」等等,旦角子喉有上海妹(1909-1954)的「妹腔」、紅線女(1924-2013)的「女腔/紅腔」、芳艷芬(生於1928年)的「芳腔」、白雪仙(生於1928年)的「仙腔」等。這些唱腔流派除習唱者眾多外,亦引起學術界對各唱腔流派的音樂特色研究和比較的興趣,從而更深入了解粵劇音樂的本質和特徵。

名伶白雪仙女士是香港粵劇最具影響力的粵劇表演藝術家之一,她領導的仙鳳鳴劇團演出《帝女花》、《紫釵記》、《牡丹亭驚夢》、《再世紅梅記》等戲寶享譽海內外,更培養雛鳳鳴劇團作為接班人,令香港粵劇得以薪火相傳。白雪仙女士唱腔富有特色,有「仙腔」之譽,然而有關白雪仙唱腔的研究與和她同期的名花旦芳艷芬、紅線女相比來說甚少,坊間更流傳着「仙腔冇腔」的誤解。「仙腔冇腔」一說是指白雪仙女士的唱腔是粵劇普遍的唱腔,行話稱為「大路腔」;另一說是指白雪仙女士的板腔唱腔沒有像芳艷芬、紅線女那樣有固定的、標誌性的拉腔(拖腔)旋律,而是隨着劇目、曲目不同而變化。本文透過分析白雪仙梆子中板的唱法,嘗試指出「仙腔」的一些唱法特點,以期了解粵劇唱腔的本質。

粵劇板腔分為梆子、二黃兩大體系,各有數十種不同板式,當中以梆子中板變化最為豐富,因此有充足的素材作唱腔分析研究之用。【表一】及【表二】分別列出梆子中板的主要板式特徵及白雪仙女士演唱之梆子中板曲例。下文將按板路及速度分別論述白雪仙女士梆子中板演唱曲例的唱法特色。

【表一】梆子中板板式特徵

- 句格：七字句、十字句、〔加頓十字句〕[1]
- 速度：慢、略爽、爽、快
- 板路：中板、流水板
- 聲腔調式：正線（平喉、河調、肉帶左、大喉、子喉）、反線、乙反／苦喉
- 衍生唱法：芙蓉中板（七字句、十字句、減字芙蓉、花鼓芙蓉……）、三腳櫈、有序中板、燕子樓中板、穆瓜腔中板……

【表二】白雪仙演唱梆子中板曲例[2]

板式	曲例
反線七字句中板	《女兒愁》、《司馬相如》
正線十字句中板	《紫釵記》、《紅樓夢》、《玉女凡心》、《夜夜年年》
反線十字句中板	《不如歸》、《楊乃武與小白菜》、《玉女凡心》、《初為人母》、《紅杏未出牆》、《玉女香車》、《呂布會貂蟬》
乙反十字句中板	《牡丹亭驚夢》、《帝女花》、《再世紅梅記》、《幻覺離恨天》、《富士山之戀》
古老中板（爽中板）	《獅吼記》、《再世紅梅記》、《紅杏未出牆》、《穿金寶扇》
快古老中板	《李後主去國歸降》
古老快中板	《帝女花》、《再世紅梅記》、《獅吼記》
快中板	《紫釵記》
三腳櫈	《杜十娘》、《玉女香車》
穆瓜腔中板	《穿金寶扇》

1　「加頓十字句」中板的例子有馬師曾演唱的《余俠魂訴情》，以及古腔粵曲《六郎罪子》〈穆桂英下山〉穆瓜的中板唱段。

2　【表二】為本文作者按已蒐集的白雪仙女士演唱之劇本、曲本、唱片曲詞、錄音整理而成，不包括白雪仙女士從未公開發表之資料或本文作者未能蒐集之作品。

二、白雪仙梆子慢中板唱法特點

　　梆子慢中板在一般曲本或劇本略稱為「中板」，有正線（平喉、河調、肉帶左、大喉、子喉）、反線和乙反／苦喉的調式聲腔，句格可用分兩頓（4+3）的七字句或分四頓（3+3+2+2）的十字句，間中可加插活動頓。十字句梆子中板和七字句梆子中板的叮板結構分別如【圖一】及【圖二】，圈中數字代表「正字」即包含在板式結構的唱詞之位置，如唱詞超過七字或十字，在板式結構唱詞位置以外演唱的唱詞則稱為「襯字」或「孻仔字」，需要唱者透過「攝字」的技巧去處理襯字的演唱節奏，如平均或不平均分佈、疏或密的節奏等。

【圖一】十字句梆子中板叮板結構

【圖二】七字句梆子中板叮板結構

　　綜合分析【表二】所列白雪仙女士演唱梆子中板曲例選段，可觀察到白雪仙女士之唱法經常突破【圖一】和【圖二】所顯示的基本叮板結構，特別是在十字句的第二頓（【圖一】第4、5、6字位所在之分頓），例如《紫釵記》之〈燈街拾翠〉的正線中板、《牡丹亭驚夢》之〈遊園驚夢〉的乙反中板、《富士山之戀》的乙反中板等，其叮板譜例分別見於【圖三】至【圖五】。[3]尤其在《紫釵記》之〈燈街拾翠〉的正線中板，每一句的第二頓均有不同的叮

3　【圖三】至【圖五】以及其餘譜例由本文作者按唱片或現場演出錄音記錄，有關錄音來源見香港電台十大中文金曲委員會編：《香港粵語唱片收藏指南：粵劇粵曲歌壇：二十至八十年代》（香港：三聯書店，1998 年），頁 42-46。

板擺放，而且第三句的第四頓「夢裏未合差」更空出了尾板，令「差」字可比平常放在正板再拉腔到叮的唱法多出了半拍的唱腔時值。而在《牡丹亭驚夢》之〈遊園驚夢〉的乙反中板，第二、三、四句的第二頓都有不同的叮板擺放，令唱腔不致千篇一律。這樣突破一般格式的叮板擺放能創造出唱腔設計的空間，展現出「仙腔」婀娜多姿的唱腔風格。

從唱腔設計的角度看，白雪仙女士選擇在梆子中板的第二頓進行變化亦是明智之舉，因為第一頓在叮位起唱是梆子中板的特徵，第三、四頓保持原來格式亦有助於維持梆子中板唱腔的一致性，所以即使第二頓作不同變化，也不致令整段唱段過分偏離梆子中板的典型唱法，這是對粵劇唱腔設計者的重要啟發。

【圖三】《紫釵記》之〈燈街拾翠〉正線中板叮板譜例

【圖四】《牡丹亭驚夢・遊園驚夢》乙反中板叮板譜例

【圖五】《富士山之戀》乙反中板叮板譜例

　　「仙腔」唱法另一特色是其「攤字」靈活，並常用切分節奏。如《富士山之戀》的乙反中板第三句第二、三頓之間的襯字「寧復許有」，白雪仙採用不平均分佈的「攤字」並在「復許有」運用了切分節奏，形成跳脫的唱腔效果。在《紫釵記》之〈燈街拾翠〉的正線中板第一句第二頓「已愛纏綿詩中句」，「綿」字帶附點節奏，「詩中句」三字連用切分節奏，全頓唱腔生動靈巧，反映「仙腔」活潑的一面。

　　此外，在《幻覺離恨天》和《牡丹亭驚夢》之〈遊園驚夢〉的乙反中板可見白雪仙女士在演唱入聲字時對叮板的特別處理，如《幻覺離恨天》「不留痕跡在塵寰」在「跡」字後留空了底叮作休止，加強了「跡」字入聲短促的效果；而在《牡丹亭驚夢》之〈遊園驚夢〉「誓難偷一滴」則把「一滴」兩字延後唱出，在前面留空了底叮作休止，配合掌板在底叮的位置敲擊沙鼓（「沙的」），把「一滴」這詞語形象化。這些都是白雪仙女士在唱腔上把語言和音樂緊密結合的心思，體現出她對粵劇板腔「依字行腔」創腔手法的充分掌握。

　　除節拍運用的特色外，白雪仙女士在唱腔旋律音的運用也有其特點。如粵劇反線調式以「1、2、3、5、6」[4]為正音，「4、7」為偏音，正音為曲調主要用音，而偏音則多用於經過音或旋律中較次要的位置，作為襯托或裝飾正音之用。一般反線中板的唱腔都以「1、2、3、5、6」為基本音，然

4　為普及理解及方便排版，本文唱腔音以簡譜標示，下同。

而白雪仙女士在《初為人母》的反線中板，「身軀抱恙」四字以「7、6、4、3」演唱，有別於常用的「1̇、6、5、3」；同樣在《司馬相如》的反線中板，「棄嬌妻」的「嬌」字，白雪仙女士在正拍以「4」音長音演唱，強調了偏音。相對來說，和白雪仙女士同期以擅唱反線中板聞名的芳艷芬女士[5]演唱反線中板時多用正音，因此白雪仙女士的唱法就顯得較為偏鋒一些。

在分析白雪仙女士演唱的梆子中板時，亦發現她經常運用低腔，如《紫釵記》中〈燈街拾翠〉的正線中板「幾度淺詠低吟」一頓，「低吟」兩字在子喉低音區徘徊，切合「低吟」的意境；《司馬相如》反線中板「痴情女子」一頓，「情」字以低音「3」直接唱出，而不是一般以低音「5、3、5」演唱，表達更沉重的感情。白雪仙女士運用低腔演唱，一方面平衡子喉本身偏高亢的發聲，另一方面也展示出她優秀的唱功和駕馭不同音區的能力。

由以上各段唱法分析可見，「仙腔」的唱法富有其個人創造和特點，絕非如過往所認為的是「大路腔」，只是由於白雪仙女士的名劇唱段膾炙人口，使人以為她的唱腔就是花旦的常用唱腔，而忽視了當中別出心裁的設計。

三、白雪仙流水板類梆子中板唱法特點

梆子慢中板是以一板一叮為板路，一般演唱速度是每分鐘約30拍（每一板或叮為一拍），速度舒緩。當速度加快至每分鐘60拍時，稱為「略爽中板」，但仍是一板一叮的記譜。若將速度再加快，繼續按一板一叮演唱則難於掌握節拍，因此會把叮拍略去，變成流水板（只有板沒有叮），但板式仍以「中板」為名，稱為「爽中板」。它的一般速度約為每分鐘60拍（每一板為一拍），雖然似和略爽中板同速，但因板路由一板一叮變為流水板，

5　有關芳艷芬女士反線中板的唱腔分析請參閱周仕深：〈芳腔賞析：芳艷芬的反線二黃慢板及反線梆子中板唱腔分析〉，收入岳清編：《新艷陽傳奇》（香港：樂清傳播，2008 年），頁 179-189。

實際上已比略爽中板快一倍。若由爽中板再加快速度至約每分鐘120拍，則部分落在底板的唱詞改為落在正板演唱，變成「快中板」的板式結構。按戲劇情緒變化，快中板的速度可以介乎每分鐘100拍至每分鐘200拍。

「爽中板」在劇本或曲本常見不同名稱，有稱為「七字清」、「七字清中板」和「古老中板」。但「七字清」早期專指沒有襯字的七字句慢中板，近代劇本及曲本則多是指上場時所唱的七字句爽中板。「古老中板」[6] 一名則常見於對唱形式的爽中板，如《獅吼記》之〈跪池〉陳季常與柳玉娥對唱的爽中板。

「快中板」在劇本或曲本也有以起唱鑼鼓點為名，稱為「快點」（快撞點鑼鼓略稱）；以七槌頭鑼鼓點上場演唱的亦是「快中板」，速度一般比「快點」稍慢。例如比較《紫釵記》之〈節鎮宣恩〉白雪仙女士飾演霍小玉演唱兩段快中板，第一段七槌頭快中板「戴珠冠，把病容微微遮掩⋯⋯玉碎還當勝瓦全」[7] 便比後面快中板「聞鐘鼓，郎就鳳凰筵⋯⋯妒酸風，怒滿了桃花雙臉」略慢。

在白雪仙女士演唱的流水板類梆子中板板式，以「古老快中板」最具特色，在其主演多齣名劇均曾應用，如《帝女花》中的〈香劫〉（「舒鳳眼，左右盡愁顏」）及〈上表〉（「哀聲放，帝女哭朝房」）[8] 兩場，均是標誌性唱段。古老快中板比普通快中板略慢，可慢至約每分鐘65拍，僅比爽中板稍快，一般以「撞五點（撞點五槌）」起唱。名為「古老」或許是因為在古腔粵曲常見以爽中板的速度演唱快中板的叮板結構，例如古腔八大曲中《韓信棄楚歸漢》〈漂母飯信〉、《辨才釋妖》〈柳精媚生〉兩段均可見這樣的唱法。

6　名稱帶「古老」一詞可能是源於古腔粵曲中常用爽中板作對答，例如古腔八大曲中《韓信棄楚歸漢》〈漂母飯信〉、《辨才釋妖》〈柳精媚生〉中均見爽中板對答的唱段。

7　在唱片曲詞本段介口（演出指示）為「爽中板」，但參考唱片錄音按起唱鑼鼓和實際演唱叮板結構應屬「七槌頭快中板」。

8　在唱片曲詞本段介口（演出指示）為「七字清中板」，但參考唱片錄音按起唱鑼鼓和實際演唱叮板結構應屬「古老快中板」。

古老快中板能表現一種不慍不火、暗藏張力的戲劇情緒,沒有快中板的
急躁,也不是子喉慢中板的嬌柔和普通爽中板的單調,配合旦角演員的身
段,有一種步步進逼的效果。

白雪仙女士另一種甚具特色的流水板類梆子中板板式是「快古老中
板」,名稱和「古老快中板」類同,在曲本和劇本上名稱亦經常和其他中板
混用,[9]但音樂效果是完全不同。「快古老中板」可視為快速度的「古老中
板」(爽中板),在古腔八大曲中《韓信棄楚歸漢》〈漂母飯信〉有一段唱詞
「只見將軍去忙忙。看他也是一奇男。」是以快撞點鑼鼓接快中板面起唱,
但是唱腔叮板結構卻是爽中板的結構。[10]這種唱法要求唱者有靈巧的「口
鉗」(唱歌的口部活動)和卓越的節奏感,才能在快速度中演唱連續的弱拍
起唱。在白雪仙女士的唱段例子,《李後主去國歸降》「十萬橫磨劍,宛似
在目前」是屬於爽中板,但是一般以「撞點三槌」鑼鼓點起唱,因此會比一
般爽中板稍快,速度是每分鐘70拍;而到最後兩句「復國心急如弦上箭。
壯懷激烈扣心弦。」更是再催快演唱,速度達至每分鐘120拍,已屬快中
板的速度,但白雪仙女士仍按爽中板叮板結構演唱,營造出焦急的戲劇效
果,吻合唱詞「復國心急如弦上箭」的意思。另外參考《帝女花》之〈香劫〉
「舒鳳眼,左右盡愁顏」,開始速度約為每分鐘65拍,按快中板叮板結構
演唱,屬「古老快中板」;[11]到最後兩句「憂國心難平賊患。也難端賴女雲
鬢。」催快演唱,速度變為約每分鐘120拍,是快中板的速度,但以爽中板
叮板結構演唱,屬「快古老中板」,速度和叮板結構同時改變,表現出「憂
國心」的焦急。可見白雪仙女士善於運用唱腔渲染劇情,同時亦反映她卓
越的唱功。

9　如《再世紅梅記》之〈登壇鬼辯〉李慧娘和裴禹所唱段落:「風過處,平地起雲
霞……過後勤尌壯膽茶。」唱片曲詞介口記為「快古老中板」,但按其演唱叮板結
構實為「快中板」。

10　本段錄音可參考梁素琴女士演唱古腔八大曲《韓信棄楚歸漢》〈漂母飯信〉的版本。

11　本段唱片曲詞介口記為「略快中板」,意義較為含糊,亦未見於其他曲本。

在《再世紅梅記》之〈鬧府裝瘋〉一場，可見白雪仙女士對於流水板類梆子中板各種板式的靈活運用。該場白雪仙女士共演唱三段流水板類梆子中板，參考唱片曲詞記錄如【表三】。

【表三】 《再世紅梅記》之〈鬧府裝瘋〉唱詞

- （爽古老中板下句）聞喜訊，哀哀動愁顏。香閨客滿時憂患。又一個量珠爭聘女雲鬟。風月場，總覺得荒荒誕誕。順得哥情嫂又蠻。一條心，怎應付得舊鴻新雁。粥少僧多布捨難。況是昭容已食人茶飯。（弦索續玩介）〔浪白略〕
- （快古老中板下句）怨一句小冤家，咒一句薄情男。有人暗把香羅挽。羞得我鳳釵搖落耳邊環。枕邊郎，人疏懶。袖手旁觀意態閒。俏郎君，莫太心腸硬。混不記昨夜花鈿枕上橫。
- （古老中板下句）陳世美，被打鳳凰壇。桂英惱恨王魁冷。柳娘拷打季常還。女子拈酸由來慣。笑得我閃了纖腰歇口難。

參考唱片錄音，本文作者記錄叮板，並按實際演唱效果修正了「介口」（演出標示）如【圖六】。

（爽古老中板下句）聞喜訊，哀哀 動愁顏。香 閨客滿 時 憂患。

又一個量珠爭聘 女 雲鬟。風月場，總覺得荒荒誕誕。

順 得哥情 嫂 又蠻。一條心，怎應付得舊鴻新雁。

粥 少僧多 布捨難。況是昭容 已食人茶飯。（弦索續玩介）〔浪白略〕

（續爽古老中板下句）怨一句 小冤家，咒一句薄情男。 有 人暗把 香 羅挽。

羞得我 鳳釵搖落 耳 邊環。枕邊郎，人疏懶。袖 手旁觀 意 態閒。

俏郎君，莫太心腸硬。渾不記昨夜花鈿 枕 上橫。

```
     ××××   ×× ×    × ×  ×   × ×× ×  × ××  ××
(快中板下句)陳世美,被打鳳凰  壇。桂英惱恨  王魁冷。柳  娘拷打  李常退。
     × ××        ×        ×          × ×   ×××   ××
  女  子拈酸由來  慣。  笑得我閃了纖腰  歇口難。
```

<center>【圖六】《再世紅梅記》之〈鬧府裝瘋〉叮板譜例</center>

　　觀察【圖六】所記叮板,可見有多處突破了一般格式,特別是「風月場,總覺得荒荒誕誕」尾「誕」字更落在板外半拍,已屬於「出格」,然而在同唱段過序托白後續唱爽中板,「枕邊郎,人疏懶」再出現了一次同樣的「出格」,恰好像格律詩「拗救」一樣平衡了「出格」,成了這唱段的特色唱法,這不得不佩服白雪仙女士的「藝高人膽大」,敢於挑戰突破傳統格式,而且這樣的「出格」唱腔亦恰好展現出盧昭容喬裝「瘋癲」的神態。雖然這樣的「出格」不是人人也可以效法和處處通用,但這亦反映出粵劇唱腔的靈活變通、不拘一格,值得當代的唱腔設計者深思。

四、結論

　　本文以梆子中板為例子,管窺白雪仙女士的唱腔藝術,當中實在尚有廣闊的研究空間。在板式方面,白雪仙女士演唱的慢、爽、快三種速度的梆子慢板、梆子滾花特別是長句梆子滾花,以及正線、乙反、反線三種調式的二黃慢板,均有不少曲例可以分門別類作研究。在歌唱技巧方面,白雪仙女士的用聲、運氣、咬字技巧,特別是演唱快速度的唱段和唸白時如何控制,也是非常值得重視研究。在創腔手法方面,白雪仙女士創製「仙腔」的過程中,是否曾得到音樂家的協助和合作,或者她是如何思考唱腔設計,這便需要和她本人或曾與她共事的音樂家作訪談才可作進一步探討。

　　本文作者於2015年曾發表有關粵曲歌唱家梁素琴女士的唱法研究分析著作,[12] 當中提出「腔、法、韻、味」四個層面的研究框架:「腔」是唱腔

12　吳鳳平、梁之潔、周仕深編著:《素心琴韻曲藝情》(香港:香港大學教育學院中文教育研究中心,2015年)。

旋律本身;「法」是如何演唱「腔」;「韻」是聆賞者對由「法」演唱的「腔」在聽覺上的感受;「味」是習唱者按「法」去演唱「腔」時的體會。本文嘗試探討「仙腔」的唱「法」,然而囿於自身學藝經歷,對於「仙腔」「韻」與「味」兩方面的箇中奧妙的掌握一定不及「仙腔」的資深習唱者、唱家甚至是「仙腔」傳人之親身體會。期望本文能拋磚引玉,引起學術界、曲藝界對「仙腔」唱法研究的興趣,更期待「仙腔」傳人、唱家等發表更多有關「仙腔」唱法的奧秘和心得,以及更多「仙腔」的珍貴錄音能陸續面世,使「仙腔」能夠得到更多人的重視。

引用書目

黃少俠:《粵曲基本知識》。香港:一軒樂苑,1999年。

吳鳳平、梁之潔、周仕深編著:《素心琴韻曲藝情》。香港:香港大學教育學院中文教育研究中心,2015年。

香港電台十大中文金曲委員會編:《香港粵語唱片收藏指南:粵劇粵曲歌壇:二十至八十年代》。香港:三聯書店,1998年。

岳清編:《新艷陽傳奇》。香港:樂清傳播,2008年。

新馬師曾唱腔的人文意蘊
—— 審視粵劇唱腔流派的承傳與革新

林萬儀

香港戲曲學者

摘要

　　戲曲演員的歌唱稱為唱腔，獨特的唱腔風格主要體現於曲調和演唱方法。粵劇文武生新馬師曾（1916-1997）的唱腔（下稱新馬腔）被公認是自成一家，本研究將以新馬腔為研究對象。

　　過往有論者透過記譜分析指出新馬腔的特點。本研究從人的角度探討新馬腔在技術層面之上蘊藏的精神內涵，關注唱腔風格的人文意蘊，從而審視粵劇唱腔流派的承傳與創新。

　　本研究提出，演員透過唱腔展現劇中人的形象，同時也揭示演員自身的稟賦、經歷、性情。唱腔風格不只是藝術風格，也是人的風格。唱腔流派的承傳並不在於曲調和唱法上亦步亦趨，而是個性的展現。演員的個性一旦圓熟地顯露出來，便有機會開創新的唱腔風格，甚至成就流派革新。

關鍵詞：粵劇、新馬師曾、唱腔風格、唱腔流派、人文意蘊

一、引論

　　戲曲演員的歌唱稱為唱腔，獨特的唱腔風格主要體現於曲調和演唱方法。進入21世紀之後，香港粵劇界一直沒有出現公認為自成一家的唱腔，遑論新的唱腔流派。對於粵劇發展來說，這是一個不能漠視的狀況。研究前代伶人的唱腔風格，相信可以帶來啟示。

　　粵劇文武生新馬師曾（原名鄧永祥，1916-1997）的唱腔（下稱新馬腔）公認為自成一家。演唱風格酷似新馬腔的伶人，較早有伶影雙棲的女小生梁無相（梁慕荷，1930-），稍後例如有男性職業唱家尹光（呂明光，1949-）、尹球（？-），非職業唱家毛耀燊（1934-2015）等。他們均與新馬師曾沒有師承關係。新馬師曾到晚年才收了三個徒弟，包括花旦曾慧（？-）、文武生彭熾權（1947-）和梁廣鴻（？-？），都是內地演員。

　　新馬師曾的傳世影音不少，有唱片、電影、電視籌款節目的演出錄影，以及在電台、電視訪問中現身說法的片段，不乏研究資料。過往有研究者通過記譜、分析，指出新馬腔的特色，近年出版的有《粵劇表演藝術大全》唱念卷中收錄的〈新馬腔——新馬師曾〉。[1]

　　本研究從人的角度探討新馬腔在技術層面之上所蘊藏的精神內涵，關注唱腔風格的人文意蘊，從而審視粵劇唱腔流派的承傳與創新。[2]

二、新馬師曾從藝經歷略述

　　根據新馬師曾的回憶錄，他九歲（約1925年）隨細杞（何壽年，？-？）學藝。拜師前，細杞要求他唱做一段，他將馬師曾（1900-1964）首本《賊

1　《粵劇表演藝術大全》編輯委員會編：《粵劇表演藝術大全》唱念卷（廣州：廣州出版社，2020年），頁840-848。

2　本文部分內容見作者另一篇文章〈「人上人」景觀——新馬師曾唱腔的精神內涵〉，《香港藝術節2022新馬師曾名劇展》場刊，2022年10月22日，頁18-19，以及香港藝術節面書短片【友好推薦｜林萬儀】新馬師曾名劇展，2022年10月19日發佈。網址：https://fb.watch/gJb90xzQm1/。

王子‧贈別》照做一遍，連帶馬師曾的手法和口形都摹仿十足，細杞不禁笑起來，為他取藝名新馬師曾。[3]拜師兩年後，新馬師曾在太平戲院初踏臺板，班牌是一統太平劇團，初時有演馬師曾名劇。細杞是班中開戲師爺，為新馬師曾度了一批以童伶擔任主角的劇目，如《十三歲童子封王》、《頑童日記》等。[4]關書期限六年屆滿後，新馬師曾再幫了師父一年多，作為報答。[5]出師門後參與過不同戲班的演出。

在1930年代後期，新馬師曾接觸到薛覺先（薛作梅，1904-1956）的唱法，並開始揣摩鑽研薛覺先文靜、悠揚的唱腔風格，因此有人稱新馬腔為「馬形薛腔」。新馬師曾在1945年跟隨薛覺先領導的戲班去上海，在當地看了京劇老生周信芳（周士楚，1895-1975）和馬連良（1901-1966）的演出，其後更仿效薛覺先兼習京劇。在1948至1951年間，馬連良從上海來香港演出，因病滯留香港，經常在午夜十二時之後去新馬師曾寓所串門，兩人一邊吃宵夜，一邊暢談交流，直至天亮。[6]新馬師曾一些代表劇目中的京腔唱段至今仍為人津津樂道，與他跟薛覺先去上海看過京戲，以及在香港與馬連良的交往有關。

自1940年代末，新馬師曾陸續推出首演劇目，並琢磨成膾炙人口的代表作，例如《一把存忠劍》（1949）、《光緒皇夜祭珍妃》（1950）、《宋江怒殺閻婆惜》（1950）、《臥薪嘗膽》（1950）、《萬惡淫為首》（1952）等。香港報紙《娛樂之音》（戲劇電影娛樂日報）在1952、1953年舉辦粵劇界的「梨園三王選舉」，由讀者投票評選。該報在1953年公佈1952年度的選舉結果，新馬師曾、芳艷芬（梁燕芳，1928-）、梁醒波（梁侍海，1908-1981）分別膺選文武生王、花旦王、丑生王寶座。報道又指：「（獲選三人）在晚

3　新馬師曾：〈我的回憶〉，《大人雜誌》1970 年 6 月 15 日第 2 期，頁 14-16。

4　新馬師曾：〈我的回憶（二）〉，《大人雜誌》1970 年第 3 期，頁 20-22。

5　新馬師曾：〈我的回憶〉，頁 14-16。

6　新馬師曾：〈我的回憶（二）〉，頁 20-22。

近粵劇圈裏，都是紅極一時的伶倌，尤以新馬師曾在此一年來，幹過不少義演義唱的慈善工作，聲譽日隆，無出其右。」[7] 1958年，《華僑日報》有「慈善伶王新馬師曾義唱畫刊」的標題。[8] 由此得知，新馬師曾當時已兼有「文武生王」和「慈善伶王」的稱譽。新馬師曾在晚年淡出舞臺後仍然持續參加義演，電視籌款節目中的演出更是深入民心，在演藝生涯的晚期留下折子戲和現場演唱的錄影，其中臨場演出的片段記錄了新馬師曾在演出規範中靈活多變的演繹。

除了粵劇之外，新馬師曾在1930-1960年代合共參演了三百多部電影，[9] 包括粵語古裝戲曲片及粵語時裝歌唱片，部分改編自他的粵劇作品。在1930年代，新馬師曾已開始灌錄粵劇、粵曲唱片，在1960年成立唱片公司，專門為自己製作唱片。[10] 香港電台編有《香港粵語唱片收藏指南——粵劇粵曲歌壇二十至八十年代》，在他名下列出過百項唱片資料，包括獨唱曲和對唱／合唱曲。[11] 後進演員、研究者可以從這些電影和唱片中探索他的粵劇功架和唱腔。

三、過往研究對京劇流派唱腔的人文關注

過往有學者探討京劇流派唱腔的人文面向，他們的論述對於研究粵劇流派唱腔有所啟發。張庚從各流派代表劇目的人物性格出發，觀察到流派

7　作者不詳：〈梨園三王電影帝后誕生　重申本報立場〉，《娛樂之音》（戲劇電影娛樂日報），1953年5月28日，第1版。蒙容世誠教授從新加坡通過電郵傳來這份資料，筆者謹此致謝！

8　作者不詳：〈慈善伶王新馬師曾義唱畫刊〉，《華僑日報》，1958年1月28日，第1張第4頁。

9　新馬師曾：〈我的回憶（四）〉，《大人雜誌》1970年第5期，頁15-17；香港電影檢索（人物名稱：新馬師曾），香港電影資料館。網址：https://mcms.lcsd.gov.hk/Search/hkFilm/enquire!?&request_locale=zh_HK。

10　新馬師曾：〈我的回憶（續完）〉，《大人雜誌》1970年第7期，頁50-52。

11　香港電台十大中文金曲委員會編：《香港粵語唱片收藏指南：粵劇粵曲歌壇二十至八十年代》（香港：三聯書店，1998），頁295-301。

唱腔往往表現某一類型的人物，他寫道：

> 各個不同的「流派」有着各派不同的劇目，而這些劇目往往
> 都與人物性格有密切關係，從這點看就知道不同流派的唱腔往往
> 是表現某一類型的人物性格的。如「程派」的劇目，很多都表現
> 了正義感的或是不滿於現實，或是對壓迫採取反抗態度的這樣一
> 些人物，他的唱腔也適合表現這類人物。[12]

王安祈進一步指出，流派唱腔不但展現各派代表劇目中不同人物的同
類性格（共性），也透露唱腔背後的演員的人格特質（個性）。她又指，流
派唱腔的風格特徵取決於演員的個性特質。下引相關部分：

> 唱腔不僅是「劇中人」的口吻和心聲，唱腔更能塑造「演員」
> 的形象，不僅是聲音形象，更是演員這個「人」的生命情調與人
> 格精神。……流派唱腔原來是個性化的表徵，但是，流派唱腔卻
> 又同時透視了背後的演員這個人的生命情調，因而某一流派的不
> 同劇目裏的劇中人，又呈現了某種共性，形成一位演員把自身特
> 質分化到各劇中人身上的現象。……觀眾進場要看的不僅是《會
> 審》這齣戲裏的蘇三，更要比較梅蘭芳演的蘇三和程硯秋演的蘇
> 三有甚麼不同。觀賞，乃形成「人上人」的奇特景觀。同一齣戲
> 的人物，個性不由編劇導演塑造，而是由演員的唱腔以及自身的
> 人格特質來決定，個性與共性，形成流派的弔詭。[13]

以下參考張庚和王安祈對京劇流派唱腔的觀察，討論粵劇文武生新馬
師曾的唱腔所透視的演員個性，以及新馬師曾代表劇目中的人物共性。

12 張庚：《戲曲藝術論》（北京：中國戲劇出版社，1980 年），頁 100。
13 王安祈：《性別、政治與京劇表演文化》增修版（臺北：國立臺灣大學出版中心，2020 年），頁 75-76。

四、艷艷：新馬腔透視的演員個性

上文引述王安祈指，觀眾不僅要看劇中人怎樣，更要比較不同演員怎樣演繹劇中人，這樣觀賞，形成「人上人」（劇中人／演員）的景觀。王安祈所舉例子是京劇《會審》的劇中人蘇三，以及扮演蘇三的梅蘭芳（梅瀾，1894-1961）和程硯秋（榮承麟，1904-1958）。在粵劇的領域裏，現今聆曲者聽新馬師曾演繹《胡不歸》的劇中人文萍生，不只要聽文萍生如何應付強逼自己離開妻子的母親，以及如何面對被母親嫌棄的妻子，往往還會想起原唱者薛覺先，並比較兩位演員的演繹方式；聽薛覺先演繹文萍生時，往往也會想起新馬師曾演繹的文萍生，並作比較。[14]

新馬師曾在1938年加入薛覺先領導的覺先聲劇團，1945年跟隨薛覺先前往上海，薛覺先讓他演出自己的首本戲《胡不歸》。根據新馬師曾的回憶錄，他徵詢過薛覺先後，在不影響介口（劇本上對唱唸做打的指示）的前提下加入即興成分，略作發揮，卻因此引起薛妻不滿，兩人結了嫌隙。[15]新馬師曾離巢後仍有演出《胡不歸》，風格獨樹一幟，把前輩的首本戲轉化成自己的代表作之一。新馬師曾與薛覺先對於〈慰妻〉【長句二黃】中「怨一句天意茫茫」截然不同的演繹方式引起研究者關注。沈秉和認為新馬師曾由次高腔唱到極高腔，在慘傷裏夾雜着憤怒和悲哀；[16]潘邦榛則認為薛覺先唱到此句，使旋律下行，將人物的悲怨之情表現得異常深沉委婉，對於有同行讚賞新馬師曾的處理手法，他問：「不知大家以為然否？」[17]言下

14 筆者在《香港藝術節 2022 新馬師曾名劇展》場刊上發表〈「人上人」景觀──新馬師曾唱腔的精神內涵〉後，嶺南大學文化研究系兼任教授李小良曾就文章與筆者討論。李教授提出，當觀眾看梅蘭芳演蘇三會想起程硯秋演的蘇三，看程硯秋演蘇三會想起梅蘭芳演的蘇三，可以視為「互文性」（intertextuality），看後進演新馬師曾名劇會想起新馬師曾怎麼演或怎麼唱，也是互文性。這個觀察很有啟發性，不同「文本」之間的關係也是看待唱腔承傳與發展的角度。

15 新馬師曾：〈我的回憶（三）〉，《大人雜誌》1970 年第 4 期，頁 17-19。

16 沈秉和：〈粵劇，請「抓住耳朵說服我」──以新馬師曾在《胡不歸》中的一句唱腔為例〉，《南國紅豆》，2012 年 4 期，頁 6-10。

17 潘邦榛：〈情深腔妙　膾炙人口──賞析《胡不歸》之「慰妻」〉，《南國紅豆》，2014 年 2 期，頁 44-45。

之意是不以為然。

在現實生活裏，每個人在相同的處境中都有不同的反應，關乎每個人的稟賦、經歷和性情。不同演員對同一人物的處境、心境各有演繹，關乎演員各自的稟賦、經歷和性情。同樣是扮演文萍生，面對母命難違，糟糠亦難以割捨的兩難，薛覺先唱來深沉委婉，新馬師曾則是悲憤激越。論者就不同演員對同一句曲的不同演繹作出的評鑑，則關乎論者不同的稟賦、經歷和性情，以及論者與演員的性情是相近抑或相悖。以上在在體現了「人上人」（劇中人／演員／論者）的景觀。

在探討新馬師曾藝術的紀錄片《話說梨園》中，彭熾權憶述師父的解釋：「茫茫」固然是無奈，但因心裏十分「艷／艷艷」（煩躁），不知如何是好，所以用高亢的唱腔表達，並非為了炫耀宏亮的歌喉。[18] 新馬師曾晚年在電台分享透過唱腔塑造人物的心得，不只一次提及劇中人「艷艷」的情緒，其中一例是《胡不歸》，但不是〈慰妻〉中的【長句二黃】，而是〈別母〉中的【沉腔滾花】。開首的「唉吔吔」，本身既可以唱低腔，也可以唱高腔，新馬師曾在訪問中解釋為甚麼要唱得激揚高亢，他說：

> 因為嗰陣時嬲，嗰陣時已經嬲得好緊要，嬲到爆晒咁滯，第一個老母嚟，又唔發洩得，艷艷呀！所以標到最高，如果沉哩，成齣戲好沉悶，唔表達得呢個萍生嗰種艷艷，內心嘅痛苦。[19]

根據新馬師曾對人物的揣摩，文萍生當時處於盛怒的狀態，卻不能發脾氣，因為對方是母親、長輩，於是選用激揚高亢的腔調把劇中人內心的悲憤、痛苦宣洩出來。新馬師曾在訪問中談及《周瑜歸天》也用「艷艷」一詞去形容劇中人的心境。

18 〈慈善伶王新馬師曾〉，《話說梨園》（電視節目）。香港電台，2006 年 6 月 28 日。

19 〈周瑜歸天／訪問新馬師曾〉，《風雨留珍》（電台節目）。香港電台，1986 年 9 月 1 日。網址：https://app4.rthk.hk/special/rthkmemory/details/profile/4。

　　凡係唱戲嘅人首先，至緊要，要明白本身我唱緊呢個戲，呢個人係咩野人，佢待嗰個環境係咩嘅環境，你一概都要配合，如果你唔配合你就唔唱得到當時呢個人嗰種神韻，佢嗰種心聲，所謂心聲，一個人唱得到人嘅心聲，就係最難得。好似譬如我想講話唱周瑜，點解我唱到咁艷艷呢？周瑜係一個好輕佻嘅人，好話唔好聽未經挫折嘅呢個人，佢無一樣野唔叻，樣樣都叻晒嘅。個性係咁樣嘅，所以，佢自己未免一有挫折，佢內心好艷艷，好唔舒服，怨天尤人。我哋做演員首先要知道劇中人嘅個性，我哋要捉到佢呢個嘅神韻。[20]

　　新馬師曾認為，唱戲必須揣摩人物的個性，唱出人物的心聲。周瑜各方面都很出色，因此一旦受到挫折便很不服氣，十分艷艷。在揣摩人物時，演員往往把自身的個性投射到劇中人。

五、艷艷：新馬腔呈現的人物共性

　　上文討論的《胡不歸》是新馬師曾的前輩首演的劇目，用古腔唱的《周瑜歸天》就更古老。從1940年代末開始，新馬師曾陸續推出自己開創的代表作，他在這些劇目裏扮演的人物往往也在唱腔中表現出艷艷的性情，而艷艷也是這些人物的共性，以下舉兩個例子。

　　在早期的代表作《一把存忠劍》（1949年首演）中，新馬師曾扮演吳漢，幾經掙扎後，奉母命握着一把存忠劍入經堂（誦經之堂）殺妻，去除殺父仇人之女，然後扶助前朝宗室復國，內心極度艷艷。這齣粵劇改編自京劇《斬經堂》（又名《吳漢殺妻》），而這個京劇劇目是從徽劇移植過去的。周信芳在1920年代公演這齣京戲，扮演吳漢。在腔調上，周信芳保

20　同上注。

留了徽劇「高撥子」高亢激越的風格。入經堂殺妻之前唱的【搖板】膾炙人口。粵劇《一把存忠劍》挪用了這段京腔【搖板】。新馬師曾有唱片收錄此段。開首一句是:「從空降下無情劍,斬斷夫妻兩離分」,他唱到「兩離分」的「分」字,唱得特別重,特別短促,予人一種突然之間啪一聲斷開的感覺,寓意夫妻忽然情斷。他接着唱:「含悲經堂進」,「悲」字的行腔猶如嗚咽一樣,在高亢之中帶有悲憤,激越之中又帶有一點蒼涼。[21] 這段京腔揭示了新馬師曾與京劇的淵源。根據新馬師曾的回憶錄,他在1945年跟薛覺先到上海演出,已見識過周信芳、馬連良的京戲。在1948至1951年之間,馬連良來港演出後因病滯留香港,經常與新馬師曾徹夜暢談。[22]

　　新馬師曾另一個代表劇目《光緒皇夜祭珍妃》(1950年首演)的主題曲〈夜祭珍妃〉(即〈怨恨母后〉)當年唱到街知巷聞。電視台的收費頻道有一段新馬師曾唱這首主題曲的舞台記錄。珍妃被慈禧太后殺害,死在井裏。當光緒得悉噩耗後,就去到井邊夜祭珍妃。最後一段【嘆板】唱得相當**艷艷**。【嘆板】這種板式十分適合表現怨恨的情緒,是自由節奏,行腔若斷若續。新馬師曾開口唱「痛嬌軀,何委屈」幾乎是逐個字吐出來,「痛」和「屈」唱成頓音,特別短促,而且特別重,音與音不相連貫,突出了曲詞的含意,「屈」字吐出之後,稍作停頓,才拉一個短腔收結,之後幾句就處理得比較平淡,用一種欲揚先抑的手法,做一個對比,唱到最後一句:「說甚麼人間富貴我都視作過眼雲浮」,結尾的「浮」字由依字行腔慢慢轉發口「呀」,拖得頗長,連綿不斷,旋律上行,高亢激越,最後拉一個較為長的腔收結,將情緒帶到高點。

　　艷艷的個性,在新馬師曾扮演的人物中通過高亢激越的唱腔展現出來,而**艷艷**也是這些人物的共性。無巧不成話,《胡不歸》的文萍生、《一把存忠劍》的吳漢、《光緒皇夜祭珍妃》的光緒皇,都有一個嫌棄自己所愛

21　新馬師曾、鄭幗寶:《一把存忠劍》(香港:永祥唱片,1965年)。

22　新馬師曾:〈我的回憶(二)〉,頁20-22。

的母親。這些母親以不同方式脅逼兒子分妻，甚至加害媳婦，把有情人拆散。兒子在母親的威權下無法守護愛人，只可以**艷艷**地唱出內心的悲憤。

六、結論

筆者就上文對新馬腔的論述提出，演員以唱腔展現劇中人的形象，同時也揭示了演員自身的稟賦、經歷、性情。這是透過藝術去觀照自己（內）、表達自己（外）的過程。論者評鑑唱腔時同樣也在觀照自己，表達自己。唱腔風格不只是藝術風格，也是人的風格。唱腔流派的承傳並不在於曲調和唱法上亦步亦趨，而是個性的展現。

新馬師曾的首本戲得到廣泛認同後，演員、唱家紛紛演繹他的作品。時至今日，新馬師曾的代表劇目仍傳演不輟。與新馬師曾性情相近的後進演員演繹其代表作，若從揣摩人物的角度設計唱腔，即使沒有緊隨新馬師曾影音記錄的曲調和唱法，唱腔風格多少也會近似。然而，人的性情始終不會完全一樣，當演員心目中的劇中人和演員的個性都圓熟地展露出來，便可在新馬腔的基礎上開創新的風格。

與新馬師曾性情相悖的後進演員演繹其代表作，若是緊隨新馬師曾影音記錄的曲調和唱法，不管學得有多似，終究還是模仿。若從揣摩人物的角度設計唱腔，忠於自己對人物的理解，總算承傳了新馬腔的精神，甚至有機會開創新的風格，那怕聽起來不像新馬腔。

近年香港粵劇沒有出現自成一家的唱腔，原因之一可能是演員忽略了在唱腔中展現劇中人／演員自身的性格特質。

最後但同樣重要的是技藝。技藝是唱腔承傳和創新的必要條件，如果連演唱技藝都未達合理水平，根本就談不上唱腔風格；當演唱技藝達到合理水平，便有條件而且應該上一層樓，致力於人物形象的塑造和演員風格的建立。

引用書目

林萬儀：〈「人上人」景觀──新馬師曾唱腔的精神內涵〉，《香港藝術節 2022 新馬師曾名劇展》場刊，2022 年 10 月 22 日，頁 18-19。

潘邦榛：〈情深腔妙　膾炙人口──賞析《胡不歸》之「慰妻」〉，《南國紅豆》，2014 年 2 期，頁 44-45。

沈秉和：〈粵劇，請「抓住耳朵說服我」──以新馬師曾在《胡不歸》中的一句唱腔為例〉，《南國紅豆》，2012 年 4 期，頁 6-10。

王安祈：《性別、政治與京劇表演文化》增修版。臺北：國立臺灣大學出版中心，2020 年。

香港電台十大中文金曲委員會編：《香港粵語唱片收藏指南：粵劇粵曲歌壇二十至八十年代》。香港：三聯書店，1998 年。

新馬師曾：〈我的回憶〉，《大人雜誌》1970 年 6 月 15 日第 2 期，頁 14-16。

新馬師曾：〈我的回憶（二）〉，《大人雜誌》1970 年第 3 期，頁 20-22。

新馬師曾：〈我的回憶（三）〉，《大人雜誌》1970 年第 4 期，頁 17-19。

新馬師曾：〈我的回憶（四）〉，《大人雜誌》1970 年第 5 期，頁 15-17。

新馬師曾：〈我的回憶（續完）〉，《大人雜誌》1970 年第 7 期，頁 50-52。

《粵劇表演藝術大全》編輯委員會編：《粵劇表演藝術大全》唱念卷。廣州：廣州出版社，2020 年。

張庚：《戲曲藝術論》。北京：中國戲劇出版社，1980 年。

作者不詳：〈慈善伶王新馬師曾義唱畫刊〉，《華僑日報》，1958 年 1 月 28 日，第 1 張第 4 頁。

作者不詳：〈梨園三王電影帝后誕生　重申本報立場〉，《娛樂之音》（戲劇電影娛樂日報），1953 年 5 月 28 日，第 1 版。

「芳腔鼻祖」芳艷芬的粵劇藝術及「芳腔」在粵劇界及菊部的傳承

林瑋婷

粵劇花旦

戲曲節目主持人

摘要

　　芳艷芬（芳姐），1938年入行，師承乾旦白潔初，由演「梅香蘰」開展她的藝術之路，憑着她對粵劇藝術嚴謹認真的態度，最終登上「花旦王」的寶座。和平後，在廣州演出《白蛇傳》，在「祭塔」一場唱出主題曲〈夜祭雷峰塔〉，當中一段反線二黃，創出了自己的風格和唱法，奠定了「芳腔」的基礎；及後加以改良，創立了「芳腔」流派。「芳腔」藝術在粵劇界和菊部至今仍不乏擅唱芳腔之人，包括：李寶瑩、崔妙芝等，「芳腔」藝術可謂「萬世流芳」！在論文中，將研究「芳腔」獨特之處；在1930至1970年代期間，當時戲曲文化發展背景、社會環境、編劇及伴奏人才、觀眾的需求等，對她的藝術和流派發展如何發揮「化學作用」。同時，探討「芳腔」在菊部發展的情況。

關鍵詞：芳艷芬、花旦王、芳腔、芳腔唱家、反線二黃、1930至1970年代

芳艷芬的藝術歷程和成就

　　芳艷芬，原名梁燕芳（英文名Katie）（下稱「芳姐」），1938年入行，時約十歲，師承乾旦白潔初，由演「梅香躉」開展她的藝術之路，後曾拜入肖蘭芳門下[1]。1944年，廣州淪陷期間隨大東亞粵劇團來港演出，巧遇文學造詣高深的易劍泉師傅，為其改藝名「芳艷芬」。當時原為二幫花旦，後因正印花旦船期有誤導致失場，由她代正印花旦演出，從此奠定了正印位置。回穗後，得到羅家權主理的「周豐年劇團」及班政家張明起用她為正印花旦。

　　1947年，芳姐和羅品超在「雄風劇團」演出。同年在廣州，參與「大龍鳳劇團」演出，夥拍新馬師曾演出《夜祭雷峰塔》，尾場「祭塔」之中，唱出主題曲，當中一段反線二黃，創出了自己的風格和唱法，奠定了「芳腔」的基礎。同年，參與「雄風粵劇團」與羅品超初次合作。1949年，芳姐開始長期在香港演出，先加入「艷海棠粵劇團」夥拍陳燕棠演出，由唐滌生出任劇務，首演《生死緣碰碑》，後成為芳姐的名劇。同年參與「非凡響粵劇團」與何非凡演出《波紋的愛》及《山河血淚美人恩》。1950年，「覺先聲劇團」最後一屆演出，薛覺先夥拍陳錦堂及芳艷芬合演由唐滌生新編《漢武帝夢會衛夫人》及李少芸新編《陳後主夜投胭脂井》。同年一月至八月，參與「錦添花粵劇團」夥拍陳錦棠演出。1952年，芳姐領導「金鳳屏劇團」，先後邀請白玉堂、鄧碧雲合演《艷女情顛假玉郎》及《再世重溫金鳳緣》等；與任劍輝、黃千歲、白雪仙等合演《紅樓二尤》及《蓬門未識綺羅香》等，廣受歡迎。1953年與任劍輝、白雪仙、麥炳榮以「金鳳屏」班牌演出農曆新年檔期，劇目有《金鳳迎春》、《艷滴海棠紅》；同年三月演出《一年一度燕歸來》。[2]

1　黃兆漢、曾影靖編訂：《細說粵劇——陳鐵兒粵劇論文書信集》（香港：光明圖書公司，1992年），頁121。

2　岳清：《錦繡梨園：1950至1959年香港粵劇》（香港：一點文化，2005年），頁190。

經過多年來與多位炙手可熱的文武生拍檔，芳艷芬於1953年自資成立「新艷陽劇團」，是50年代成為廣受歡迎的劇團。同年，芳姐成立「植利電影公司」，首部發行電影是《初入情場》；其後把大部分新艷陽劇團「開山」的戲寶拍成電影，如《程大嫂》、《梁祝恨史》、《鴛鴦淚》等。同年，被選為「花旦王」。1954至1958年期間，「新艷陽劇團」共歷十三屆演出，演出共二十二齣新編劇目；當中《洛神》、《六月雪》、《王寶釧》，芳姐尤為喜歡。1958年由於婚姻關係，決定息影並離開香港，一眾芳迷頓然失去偶像，也造就了新一輩擅唱芳腔的唱家先後崛起，迅速受到追捧，如李寶瑩、崔妙芝等。

芳艷芬的聲線和唱腔特色

唐滌生認為芳姐聲線柔美，鼻音重，適宜扮演悲苦淒涼的角色；黎鍵在《香港粵劇敘論》一書中表示：芳腔勝在有情；資深粵劇音樂領導高潤鴻認為：「芳腔唱腔非常細膩，她擅唱反線二黃，以G調為定弦，在粵曲中是一個中音的旋律。加上她獨特嬌柔的聲線，唱起來，可哀怨，可纏綿。」

「聲線柔和，有一種雋永，很『醇』的味道」、「聲線甜美清晰，而發口也很佳妙，清楚露字；鼻音則較重，尤擅『反線二黃』」。在演出上，芳姐工青衣，擅演閨秀淑婦。[3]

綜合了學者、粵樂名家對芳腔藝術尊崇，得出就是芳腔耐人尋味，當中婉約流暢，如泣如訴，盡顯女性柔和之美，足令芳腔歷久而不衰，深受歡迎之餘，學習者眾，使之代代流傳。

3 見香港電台十大中文金曲委員會編：《香港粵語唱片收藏指南——粵劇粵曲歌壇二十至八十年代》，1998 年，頁 160。

芳艷芬藝術發展的時代背景和現實因素

二次世界大戰後，香港人口迅速增加，抗戰後人口約一百萬，未到十年人數已增至二百萬；相比內地，香港受戰爭影響較少，故此經濟發展十分蓬勃。[4]人們對於娛樂需求很大，當時粵劇演出成了娛樂的主流文化，促成班政家及觀眾對粵劇於經濟上支持。加上20世紀30、40年代著名藝人先後退休或身故，促成梨園新一代在50年代漸漸取代。芳姐就是當中一名紅員！芳姐作品中多演被社會壓迫、為禮教約束的女性；加上女性社會地位在當時社會中都是較卑微，她的作品引起普遍觀眾的共鳴，從而廣受歡迎。

芳姐由梅香做到正印花旦的位置，累積了一定的演出經驗，成立「新艷陽劇團」和電影公司，嚴選劇目、編劇人才、粵樂伴奏人才，成就了芳艷芬藝術的頂峰。

嚴選劇目方面，「新艷陽」於第二屆演出《萬世流芳張玉喬》。此劇誕生源於早年，嘗致力於革命工作的簡又文與芳姐於南洋偶遇時，得悉芳姐欲求改良粵劇及富正義感的新劇本，他把自己在研究時在逸史記載，有關反清志士陳子壯妾張氏以死諫李成棟反清之廣東文獻編成粵劇，由唐滌生修訂曲詞。[5]由此可見，芳姐對劇本要求甚為嚴謹。唐滌生先後為「新艷陽」編寫過十六部新劇，除了安排六柱演員各有發揮之外，編寫作品日漸成熟，加上後期李少芸和潘一帆作品，題材有喜有悲也有歷史、民間傳說改編，多樣化作品吸引觀眾多年來的支持。

另外，又有粵樂名家王粵生的作品配合。王粵生曾為芳姐電影及粵劇編曲和創作新曲，作品有〈銀塘吐艷〉、〈西施怨〉、〈寒窰怨〉、〈採桑曲〉、〈逍遙曲〉及〈綵樓怨〉等，[6]為劇作收畫龍點睛之效；伴奏方面有尹自重、王者師等名家長期而穩定的合作，對於唱腔設計和發展提供了持續優化的

4　見黎鍵著，湛黎淑貞編：《香港粵劇敘論》（香港：三聯書店，2010年），頁300。

5　見岳清：《新艷陽傳奇》（香港：樂清傳播出版，2008年），頁59-60。

6　見岳清：《新艷陽傳奇》（香港：樂清傳播出版，2008年），頁164-168。

空間。俗語云：天時地利人和便成大事！在成立劇團及電影公司短短五年來，為香港粵劇史添上了膾炙人口、如艷陽天一般繽紛精彩的一頁。

50、60年代，粵曲唱片十分盛行。當時部分紅伶因合約約束，未能參與其他唱片公司主辦的灌錄工作，於是他們在劇中的角色，便由其他唱家替代，部分唱家更專門模仿紅伶的唱腔。[7]

我學習芳腔的因緣和啟發

我自五歲起開始學習聲樂，及至十一歲因為媽媽喜歡唱粵曲，而她唱平喉，正缺了一位子喉拍檔，當時電視時常播放任白經典電影，耳濡目染下，我便喜歡了粵劇演出。學習粵劇，初時我先學唱粵曲，後學基本功。由於我很喜歡任白名劇，白雪仙便是我模仿的唯一對象。猶記當時有一些前輩曾提點我，說我聲線好又夠氣但唱來很「刺耳」，建議我可以控制一下用聲、運氣和發口。但當時未懂箇中道理，也未有仔細研究；只認為既是好聲，行腔時就往高音路子走就是好。

及後機緣下，隨著名音樂領導曾健文老師學習唱腔，他覺得我的聲線可以向芳腔發展。對於當時的我來說，「芳艷芬」不是一個陌生的名字，但她的唱腔和藝術在我倒只得「芳腔」二字，她的藝術特色我未嘗學過。當時適逢香港電台第五台於2004年開辦「戲曲天地主持人訓練班」，訓練新一代戲曲節目主持人。命運安排了我完成訓練班後有機會當上「戲曲天地」的主持人。安排節目、選播歌曲、介紹歌曲等工作令我得着很大；當時節目監製陳婉紅要求認真而且十分嚴謹，當我為節目選定了曲，從唱片房借出每隻唱碟後，她要求我每首歌曲都要聽一次，確定質素無誤才可以在節目內播出，間接令我用了很多時間去聽粵曲。那時，曾老師對我的建議

7　見香港電台十大中文金曲委員會編：《香港粵語唱片收藏指南——粵劇粵曲歌壇二十至八十年代》，1998年，頁g。

一直言猶在耳，所以我在選曲時也會把握機會多選芳姐名曲來聽。搜集資料時，了解到擅唱芳腔的名家除了李寶瑩、崔妙芝外，還有李芬芳、余蕙芬、伍妙嫦、南鳳等。一邊聽一邊去分析芳腔和仙腔的不同；慢慢感受到芳腔柔美、婉轉、悱惻纏綿的唱腔特色，從而開始喜愛唱芳腔和欣賞芳姐的名劇。加入香港八和會館主辦的粵劇新秀演出計劃後，當時藝術總監李奇峰在排練之餘，也多與我等分享，想唱功更上一層樓就要多聽子喉獨唱曲，尤其是多留意梆黃唱段。聽罷奇哥的建議，啟發了令我多聽獨唱曲，慢慢去吸收當中不同流派唱腔的養分。

也許作為演員，自身人生歷練和體會對於演出和學習唱腔也是一個成長的經歷。年紀尚輕的我，性格直率，樣樣愛拼勁，就是恃有聲有力又夠氣，總喜歡演小旦和武旦，也未懂甚麼是花旦、青衣或女性應具有的陰柔之美！歲月累積加上多了機會在職業劇團去看前輩演出，甚或是出埠演出及於神功戲日戲擔演正印花旦，面對不同流派的劇目，想演得更好去感動觀眾，就要仔細研究花旦中「青衣」一門的四功五法，而唱更是重要的技巧去取悅觀眾，感動人心。故此我漸漸喜愛靜下來去思考，去揣摩，去體會不同的性格的女性，和她們不同的人生；《洛神》中的甄宓、《六月雪》中竇娥等，凡演芳姐戲寶都少不了花上許多時間去聽去唱練當中主題曲，回想自學過程中我從芳腔中去尋找，怎樣用聲、腔去表達複雜的感情：哀傷、悲憤、喜悅、凄酸等，感情細膩總難以文字去描述。

對於過往慣用高音去行腔，及後吸取芳腔中多以中低音去行腔，唱起來別具一種韻味，加上唱乙反唱段，以輕音和花枝去唱，令原本苦喉唱段加上重蒼涼的感覺。演到神仙的角色，《洛水恨》引子，唱詞「飄飄、渺渺、茫茫」，以輕聲唱出之餘加上裊裊餘音，吐字清晰之餘又令人感受到神仙出現時虛無縹緲的感覺！

說時容易唱時難，加上聲音是天賦的，十多年來我用心聆聽，要學好芳腔還是要持續去練習，錄音和反覆細聽當中可以更臻完善之處。「台上一分鐘，台下十年功」正好應用到學習芳腔藝術上！

芳艷芬唱腔和藝術承傳

總括來説，延續芳艷芬唱腔和演其名劇者，多年來不乏人才。芳姐離開梨園及影圈後，先後有多位擅唱芳腔名家嶄露頭角，當時亦廣受「芳迷」熱烈追捧，當中包括有李寶瑩（寶姐）及崔妙芝等。

李寶瑩於50年代踏足歌壇，初時是業餘唱家，以擅唱「芳腔」馳名，有「新芳艷芬」及「小芳艷芬」之美譽。與擅唱女腔的鍾麗蓉和擅唱凡腔的黎文所同被譽為「藝壇三寶」，飲譽梨園。後期轉為職業粵劇藝人，成為著名粵劇花旦。1958年，她得著名班主成多娜邀請與林家聲組成「寶鼎劇團」演出芳姐名劇《火網梵宮十四年》、《洛神》、《香銷十二美人樓》等。60年代初，她又與林家聲組織家寶劇團，歷任慶新聲、頌新聲的多屆花旦，演出《樓台會》、《戎馬金戈萬里情》等劇目；70年代，她開始與羅家英拍檔，組織大群英劇團，1980年勵群粵劇團成立，由李寶瑩擔正印花旦，演出《章台柳》、《狄青闖三關》等一批劇目，深受觀眾的歡迎。她是首位為中西樂團演唱的粵劇演員，曾與香港中樂團、AMA管弦樂團、泛亞交響樂團合作。她曾於聖心中學和藝術中心執教鞭，致力粵劇教學培訓新一代；也曾為「香港電台」節目「梨園之聲」擔任主持，對推動廣播事業不遺餘力。1981年獲英女皇榮譽獎章。多年來曾與多位紅伶灌錄唱片，包括：文千歲、鄧碧雲、徐柳仙、陳笑風、羅家寶、林家聲、羅家英等。灌錄作品有對唱曲、獨唱曲及長壽套碟唱片，數量甚多。[8] 縱使她離開粵劇行多年，她的名曲名劇至今仍廣受歡迎。

另一位多產擅唱「芳腔」的名家就是崔妙芝，她於50年代崛起。曾灌錄作品有對唱曲、獨唱曲及長壽套碟唱片，數量甚多。先後與多位紅伶灌錄唱片，包括：任劍輝、何非凡、陳錦棠、新馬師曾、黃千歲、鍾雲山、小千歲、新任劍輝、新何非凡、金凡、江平、天涯等。著名作品方面，金

8　見香港電台十大中文金曲委員會編：《香港粵語唱片收藏指南——粵劇粵曲歌壇二十至八十年代》，1998年，頁135。

裝粵劇套碟有《金釧龍鳳配》、《白兔會》、《金葉菊》、《十四年慈母淚》等；粵曲獨唱方面：《琵琶女》、《櫻花情淚》、《一代名花花濺淚》等。[9]

　　繼後仍有譚倩紅、歐麗華、鄭詠梅等，另外芳姐還有徒弟余蕙芬；現今粵劇界首屈一指的大花旦南鳳起初都以芳姐唱腔和藝術作藍本，常演芳姐名劇。粵劇新一代之中，御玲瓏自幼已是芳姐的「鐵粉」，不但活化芳姐的舊劇本，重新整理再在粵劇舞台上展演，而且以擅唱芳腔為觀眾認識。要讓唱腔流派由50年代至今都廣泛流傳，其中的生命力都有賴後學不斷承傳；可喜者是現今粵劇舞台上也常見芳姐戲寶上演，如《萬世流芳張玉喬》、《洛神》、《六月雪》、《艷陽長照牡丹紅》、《漢武帝夢會衛夫人》等，足見其藝術成就和持續發展的生命力。

引用書目

高潤鴻、謝曉瑩：《靈宵導賞團2022》EP2-芳腔 YouTube 靈宵頻道，2022年。

黃兆漢、曾影靖：《細説粵劇──陳鐵兒粵劇論文書信集》。香港：光明圖書公司，1992年。

黎鍵著、湛黎淑貞編：《香港粵劇敍論》。香港：三聯書店，2010年。

香港電台十大中文金曲委員會編：《香港粵語唱片收藏指南──粵劇粵曲歌壇二十至八十年代》，1998年。

岳清：《烽火梨園：1938至1949年香港粵劇》。香港：一點文化，2005年。

岳清：《錦繡梨園：1950至1959年香港粵劇》。香港：一點文化，2005年。

岳清：《新艷陽傳奇》。香港：樂清傳播出版，2008年。

9　見香港電台十大中文金曲委員會編：《香港粵語唱片收藏指南──粵劇粵曲歌壇二十至八十年代》，1998年，頁200。

粵港澳大灣區視角下香港粵劇與佛山粵劇的聯繫與融合

郭靜宜

廣州華商職業學院助教

摘要

2019年中共中央、國務院發佈《粵港澳大灣區發展規劃綱要》中提到：「支持弘揚以粵劇、龍舟、武術、醒獅等為代表的嶺南文化，彰顯獨特文化魅力。」借此契機，探討作為粵劇發源地的佛山與傳播地香港在1930-1970年間，兩地間粵劇使用劇本的特點、劇本的不同展現形式，結合目前粵劇兩地的發展情況，為今後兩地粵劇的聯合發展提出可行性建議。

關鍵詞：粵港澳大灣區、香港粵劇、佛山粵劇

2012年粵港澳三地已簽署《粵劇保護傳承意向書》，時隔七年，在2019年2月中共中央、國務院頒佈《粵港澳大灣區發展規劃綱要》中指出：「堅定文化自信，共同推進中華優秀傳統文化傳承發展，發揮粵港澳地域相近、文脈相親的優勢，聯合開展跨界重大文化遺產保護，合作舉辦各類文化遺產展覽、展演活動，保護、宣傳，利用大灣區內的文物古跡、世界文化遺產和非物質文化遺產，支持弘揚以粵劇、龍舟、武術、醒獅等為代表的嶺南文化，彰顯獨特文化魅力。共同推動文化繁榮發展，完善大灣區內公共文化服務體系和文化創意產業體系。」

立足於粵港澳大灣區的「9+2」城市群，以粵方言為語言表達的支持，結合了港佛兩地粵劇劇本及其演繹，以此來推動港佛兩地的粵劇的發展。

一、港佛粵劇文化概覽

粵港澳大灣區擁有「9+2」的城市群，分別包含了：廣州、深圳、珠海、佛山、東莞、惠州、中山、江門、肇慶、香港特別行政區、澳門特別行政區等11個城市，其中，中心城市是香港特別行政區、澳門特別行政區、廣州、深圳。結合香港、佛山兩地的文化特徵，從非遺文化保護與傳承的角度看目前粵港澳大灣區傳統文化，目前同時收錄在香港非遺保護目錄、佛山非遺保護目錄有：粵劇、舞獅、舞龍、中藥等。可見，在粵港澳大灣區中的港佛兩地文化有一定的關聯，且有同樣的項目。

粵劇被譽為「南國紅豆」，歷史可從明朝開始追溯，但對粵劇具體形成的時間說法眾多，其中有三種說法較為普遍：明代萬曆年間（1573-1620年），佛山瓊花會館的建立；雍正年間（1723-1735年）張五將戲曲藝術帶入廣東後逐漸形成粵劇；咸豐四年（1854年），佛山粵劇藝人李文茂在紅巾軍起義。[1]但從這三種說法中，不管是採用哪一種說法，都能證明粵劇

1　馬梓能、江佐中主編：《佛山粵劇文化》（廣州：廣東經濟出版社，2005年），頁6。

的起源地來自佛山。隨後在清末民初粵劇進一步發展，開始出現資本商業組織的同時，廣州、香港等地也開始建設多間影院，如：何萼樓組建了申記公司、寶昌公司且租用香港高陞戲院等。[2]到了「1930-1940年，可以說是香港粵劇的黃金時代」。[3]由此看來，粵劇雖由佛山緣起，但其發展普及與覆蓋在香港地區。

2009年粵港澳三地聯合，成功把粵劇列入世界非物質文化遺產名錄。近年來，粵港兩地的粵劇文化交流密切，例如：2017年《青年同心圓暨慶祝香港回歸二十周年——2017佛山非遺（粵劇）文化香港行》；2019年佛山粵劇傳習所（佛山粵劇院）在香港演藝學院演繹《小周后》等等。

港佛兩地的粵劇文化除了在歷史中可找尋到關聯性，在兩地的1930-1970年間所使用的劇本也存在相關性，從任劍輝、白雪仙經典的《帝女花》到紅線女、林小群、少昆侖經典的《關漢卿》等等。

二、港佛兩地 1930—1970 年間劇本的使用
　　—— 以《搜書院》、《花都綺夢》為例

在1930-1970年間，中國經歷了半殖民地半封建、新中國成立、工業迅速發展等的大變革，與此同時，在這四十年間香港、佛山兩地的粵劇發展也隨着當時大環境的變化經歷了起起落落的狀態。

1930及1940年代，佛山籍的薛覺先、馬師曾分別成立覺先聲劇團和太平劇團並立藝壇，[4]並將粵劇推向海外形成了「有華人的地方就有粵劇」[5]的

2 曾令霞、李婉霞：《源流、傳播與傳承佛山粵劇發展史》（廣州：中山大學出版社，2018年），頁179。

3 同上。

4 香港記憶：〈粵劇在香港〉，檢視日期：2022年7月20日。網址：https://www.hkmemory.hk/collections/ichhk/opera/cantonese_opera/index_cht.html。

5 馬梓能、江佐中主編：《佛山粵劇文化》（廣州：廣東經濟出版社，2005年），頁12。

風尚，同時在1940年代後期。香港粵劇編劇者陳卓瑩成功改編《白毛女》等作品，打響了「粵劇革命第一聲」；[6] 1949年新中國成立後，佛山粵劇使用的劇本呈現百花齊放的繁榮景象，雖在1950、1960年代受到了政治的影響，但並不妨礙粵劇作品的創新，在這一時期湧現了不同題材的粵劇，例如：《紅樓二尤》、《搜書院》等。1950及1960年代的香港粵劇幾乎與佛山粵劇出現了「兩極分化」情況。

香港粵劇在1950及1960年代，使用的粵劇劇本保留了粵劇最初始的狀態，主要使用的劇本以原有流傳的劇本為主，但通過螢幕也就是粵劇電影的形式演繹劇本則有多元化的創新，如《一年一度燕歸來》、《王老虎搶親》等。下文將以1950-1960年代在佛山流行古代戲的《搜書院》和香港流行現代戲的《花都綺夢》為例，將兩者從劇本中的文字表述、戲詞等安排去進行對比。

(一)《搜書院》和《花都綺夢》選材比較

《搜書院》改編自同名的瓊劇，講述：在重陽節，張逸民在獨自遊玩時，撿到了一隻風箏，因觸景生情便在風箏上題詩。隨後，翠蓮來尋風箏，兩人相識。回府後，鎮台夫人見風箏上的詩，認為翠蓮有私情，嚴加拷問，但鎮台告訴夫人道台要納翠蓮為妾而不能過於嚴厲，翠蓮知道了這件事後憂憤交加，連夜出逃鎮台府。出逃的翠蓮無法辨認方向，卻偶然遇見書院老師謝寶和書僕林伯，翠蓮以見同鄉張逸民為由，進入了書院並留了下來。鎮台發現翠蓮不見並發現有與翠蓮相似的人在書院，命人去書院搜尋。最後，謝寶把翠蓮藏在轎內，讓轎夫假說抬不動，鎮台與謝寶便下轎步行。及鎮台與謝寶走遠了，轎夫放出翠蓮，待張逸民趕來，兩人一同遠走高飛。

6　王馗著、王文章主編：《粵劇》(杭州：浙江人民出版社，2012年)，頁32。

《花都綺夢》選材偏向於西洋歌劇,講述:歌女玫瑰和露露對畫家李曼殊有愛慕之情,此後玫瑰和曼殊開始頻繁來往並產生情感。露露雖然多次引誘曼殊,但曼殊卻不為所動。後來,露露掌握了商人馬田走私的證據,以此勒索馬田,玫瑰卻被馬田誤傷,馬田為贖罪答應玫瑰送曼殊到意大利深造。露露見勒索不成,將馬田走私證據交給警方,使馬田入獄。曼殊回國後,誤會玫瑰與馬田有染而與露露訂婚。出獄後的馬田混入露露、曼殊的婚禮,殺死露露報仇。後因馬田說明一切,玫瑰與曼殊重歸於好。

依據以上的內容可知:兩部作品在選材上,《搜書院》通過中國民間流傳故事結合粵劇的特點進行改編,而《花都綺夢》則是以吸收西方歌劇的元素來進行改編。另外,兩部粵劇雖然有中西方選材上的區別,但在改編後依然是中國傳統戲曲文學中「大團圓的結局」,整體的情節安排都是從男女主人公意外相識,經歷了重重艱難而最終在一起,印證了「事實上,戲劇在中國幾乎是喜劇的同義詞」。[7]

(二)《搜書院》和《花都綺夢》角色安排比較

《搜書院》全劇共安排了11個主要角色,分別是書院掌教老師(謝寶)、書院學生(張逸民)、書院僕人(林伯)、鎮台府女婢(翠蓮)、鎮台、鎮台夫人、鎮台府小姐、鎮台府女婢(秋香)、鎮台的幕客(師爺)、(謝寶的轎夫)謝福、(謝寶的轎夫)謝祿,其中以翠蓮與張逸民的愛情故事為主線。《花都綺夢》全劇安排了10個角色,分別是畫家(李曼殊)、歌女(楊玫瑰)、法籍紳士(路易馬田)、老教授(秦老明)、富家子(夏高雲)、過氣歌女(馬利安)、慘綠少年(依雲士)、法籍歌女(馬丁露露)、酒吧主人(柏加)、成衣匠(波露華),其中以露露、玫瑰與曼殊三人的感情糾葛為主線。在主要人物數量上的對比,兩部粵劇作品在主要角色數量上相差甚微,現對《搜書院》和《花都綺夢》前四場出現的主要人物進行統計(詳見下表)。

7　朱光潛:《朱光潛美學文集(第五卷)》(上海:上海文藝出版社,1989年),頁509。

《搜書院》		《花都綺夢》	
第一場	小姐	第一場	露露
			馬田
			玫瑰
	翠蓮		柏加
			李曼殊
			波露華
	夫人		秦老明
			馬利安
第二場	張逸民	第二場	夏高雲
			依雲士
			馬田
	翠蓮		李曼殊
			露露
			玫瑰
第三場	鎮台	第三場	玫瑰
	夫人		李曼殊
	師爺		馬田
	翠蓮		秦老明
第四場	翠蓮	第四場	馬利安
			柏加
			玫瑰
	秋香		李曼殊
			波露華
			馬田

　　依據上表可知，1950及1960年代兩地各流行的《搜書院》和《花都綺夢》的人物首次出場與頻率來看，《搜書院》在第一到第四場中的主要人物共出現7位，相較於《花都綺夢》在前四場裏已出現所有的主要人物來說，側面反映出在同一時期的港佛粵劇在人物角色編排上的差異性：香港地區在這一時期流行的粵劇更注重劇本中情節發展和整體的人物之間的關係；佛山地區同一時期流行的粵劇則更注重角色融入情節，人物隨着情節的發展而出現。

　　另外，值得關注的是兩部電影粵劇中的演出人員。《花都綺夢》主要角色由任劍輝、白雪仙等所演；《搜書院》則由馬師曾、紅線女擔任主角，

他們在港粵兩地都有生活或工作的經歷，[8]以至於在同一年代的作品中，雖演繹不同的劇目但依然存在港佛兩地流行的劇目唱腔等方面上的相同之處。

(三)《搜書院》和《花都綺夢》語言表達比較

朱光潛説：「中國的劇作家總是喜歡善有善報、惡有惡報的大團圓結局」[9]，而在《搜書院》和《花都綺夢》的粵劇劇本中，各個角色之間的對話、台詞都能凸顯人物的性格、使用地區的特色，加諸各地演員。

在1950及1960年代，《花都綺夢》主要面向的觀眾是香港地區的人們，而在這一時期香港依然處於受英殖民地與新中國成立的階段，因此在這一時期的創作地在香港的《花都綺夢》也受到了以上因素的影響，在人物角色語言表達上有着較為顯著的地方特色，例如：第一場中的「吉拗啫」、[10]「come on, one drink whisky soda, not so much soda, 尊尼獲加」；[11]第二場中的「布草」等等。其實，在佛山粵語中的「吉拗啫」將直接用「躝」，佛山不會在粵語表述中去夾雜英語，但不難發現《花都綺夢》的劇本台詞中有較多的英語。同時，劇本中不會單純用粵語來展現人物在劇本中的定位，最明顯的是第二場中過氣歌女馬安利説的話「come on, one drink whisky soda, not so much soda」，[12]直接通過「點酒」的過程來展現馬利安雖然身處底層生活狀態，但依然能以她的説話內容來展現出她對於酒吧的熟悉。

8　資料整理來源與慎海雄主編《當代嶺南文化名家 紅線女》、沈紀《馬師曾的戲劇生涯》等。

9　朱光潛：《朱光潛美學文集（第五卷）》（上海：上海文藝出版社，1989 年），頁509。

10　唐滌生：〈花都綺夢〉。下載自香港中文大學音樂系中國音樂研究中心，檢視日期：2022 年 7 月 20 日。網址：https://ccmscuhk.wpcomstaging.com/%e6%88%b2%e6%9b%b2%e6%96%87%e6%9c%ac/。

11　同上。

12　同上。

　　《搜書院》產生的時間同樣也在1950及1960年代期間，此時期正處在新中國剛成立的摸索階段，由此《搜書院》被稱為「粵劇革新路碑」。在劇本中的女性人物不再受封建社會的思想束縛，最能體現的情節是：女主角在面對主人家將其許配給他人時選擇出逃，這一情節的出現正符合了新中國成立與正式結束半殖民地半封建社會的時間點，人們想要去擺脫封建思想。同時，在劇本的第三場中鎮台府小姐不會玩風箏導致風箏飛走了卻怪罪女婢翠蓮，並將此事告訴鎮台夫人，此時的夫人第一反應是：「女兒休要氣惱，為娘定不饒她。翠蓮過來！兩三天皮鞭未道……真是天生賤骨頭，打死也無人可憐。」[13]此處，展現了劇中的夫人的霸道與寵溺女兒的人物設定，為後來將翠蓮許配他人、翠蓮出逃等情節做鋪墊。

　　除此之外，從兩部作品的全劇人物對話來看，主要人物對話中會以男女主人公進行情節串連，進而突顯人物在劇中的善、惡。《搜書院》的故事發生在鎮台府與書院，鎮台府中的人以權勢壓榨對小姐忠心的女婢翠蓮，可結局是「鎮台亂猜疑，侍婢難申告，堂前遭毒打，柴房作監牢」，[14]得知此事的書生張逸民和老師謝寶等書院的人們都決定幫助翠蓮，最後脫離鎮台家，正是善有善報的結果。

　　相反，在《花都綺夢》中的露露在玫瑰受傷期間乘虛而入，並與曼殊訂婚。在訂婚禮上，讓馬田資助曼殊出國深造的玫瑰卻被露露和曼殊羞辱，但最終因為露露曾勒索馬田不成將他送進監獄，馬田懷恨在心將露露殺了而告一段落。這兩件事的發生，足以奠定了露露是心機女的角色，也詮釋了害人終害己。

　　《搜書院》和《花都綺夢》由於演出的人員在拍攝時所在地區有差別、劇情有差異，也導致了在選擇唱腔上有不同，正如馬師曾評價自己在《搜

13　廣東省繁榮粵劇基金會編：《廣東粵劇劇本選編1》（廣州：羊城晚報出版社，2007年），頁3。

14　同上，頁30。

書院》時所言:「對於表演和唱腔的運用……唱腔也改變了我演丑角時慣用的『乞兒腔』,唱得紮實有勁。」[15]《搜書院》中的馬師曾與紅線女的「紅腔」的組合,將各自自身的優勢發揮到了極致,也因此《搜書院》成為了新中國成立後的粵劇代表作品之一。而任劍輝、白雪仙在《花都綺夢》根據劇情,選擇了以情感表達帶腔、以腔帶故事情節發展,任姐在劇中反串角色的唱腔更是獨具特色的「『龍頭鳳尾』的『桂腔』」[16],整劇來看,任白的搭配是深情並茂同時也做到了字正腔圓,乃至演員們將粵劇唱腔與英語表達相結合。

綜上所述,《搜書院》和《花都綺夢》雖然同在1950年代到1960年代,兩部粵劇由於面向的觀眾群體、產出地不同,在選材、角色命名、語言表達、唱腔等選擇上各有各的特點。另外,受到中華傳統文化的影響,兩部戲曲均以「大團圓」為結局。

三、粵港澳大灣區視角下港佛兩地粵劇推廣的建議

隨着粵港澳大灣區建設的發展,結合《粵港澳大灣區發展規劃綱要》中明確提出的「共建人文灣區」與粵劇發展的歷史,望能對「灣區」中的香港與佛山兩地在未來協同發展粵劇文化提出可行性建議。

首先,港佛兩地粵劇推廣,需加強港佛兩地大中小學裏粵劇課程建設或是粵劇融入課堂等課程方面的交流。就目前兩地的大學來看,均可在專業設置上設有粵劇課程,也可在部分中國文化、文學課程上將粵劇部分內容融入。同時,兩地政府也通過各種資助計劃(課題),激勵各級各類大學進行粵劇的研究,例如:香港中文大學的粵劇研究計劃、廣東舞蹈

15　韋軒:《粵劇藝術欣賞》(南寧:廣西人民出版社,1981年),頁32。

16　謝偉國:〈任劍輝唱腔藝術特色淺談〉,載於《廣東藝術》,2013年第4期,頁246。

職業技術學院的粵劇教育座談會等。乃至，將新媒體技術融入粵劇宣傳中，其中可借鑑英國的「協同高校創建文化遺產保護項目的電子化平台」[17]等等。

除此以外，港佛兩地中小學生或學校均有開展粵劇文化的傳播、教授等的課堂活動。佛山市委市政府《「文化佛山」三年行動計劃（2017-2019年）》中指出，佛山建立50間的粵劇特色中小學。就現在佛山的粵劇特色中小學分佈情況來看，佛山的五個區均有粵劇特色創建基地學校，如：南海區大瀝鎮水頭小學、順德區倫教小學、高明區德信實驗學校等。而香港則是兒童粵劇團等等的一些粵劇文化少兒團體的建立以傳播、傳承。

其次，港佛兩地可將粵劇融入社區文化宣傳、建設。建立兩地社區之間的粵劇文化聯繫，可嘗試建立社區間的粵劇文化推廣的交流平台，以及加強兩地社區愛粵劇人的聯繫，在社區大環境影響下將粵劇觀眾年齡年輕化。另外，其實港佛兩地的社區活動中，平時也經常看到有老人家在聽粵劇、唱粵劇，可以以此為基點加深兩地愛好者的交流，與此同時，可去完善社區的宣傳欄、搭建線上網絡交流平台等等。

最後，港佛兩地可積極合作創新粵劇呈現方式。近年來，港佛兩地隨着經濟發展，生活節奏加快，而粵劇在眾多年輕人眼中是「慢」的表現，導致了在受眾群體以老年人為主。以2004年紅線女導演的電影動畫《刁蠻公主戇駙馬》的成功為例，動畫電影這一新的形式是將「粵劇這一古老的傳統藝術形式與現代高新技術相結合，粵劇藝術、電影藝術及動畫藝術三種不同的藝術形式在同一作品中碰撞、融合」。[18]如果說，傳統粵劇舞台中以演員的表現力詮釋故事內容，那麼電影動漫粵劇《刁蠻公主戇駙馬》就是多種元素的結合更加立體、真實去展現故事情節。截至目前，粵劇電影

17 陳方方、陶麗萍：〈國外非遺協同創新保護的經驗與啟示〉，載於《中國民族博覽》2020 年第 14 期，頁 49。

18 劉海玲：〈「將粵劇藝術發揚光大」——從粵劇動畫片《刁蠻公主戇駙馬》的創意說起」〉，載於《嶺南文史》2004 年第 3 期，頁 57。

展在佛山開展期間，此劇也在佛山電影院上映，也在香港YouTube等常用的視頻網站上能進行檢索。

　　由此可見，兩地可圍繞粵劇的主題在文創產品、連續的動畫、粵劇的科幻片與懸疑片等方面進行合作創新。粵劇呈現方式隨着時代與經濟的發展，需開始推陳出新融入現代的元素，而近年來電影《白蛇傳・情》、粵劇動畫系列等便是很好的例子。

引用書目

陳方方、陶麗萍：〈國外非遺協同創新保護的經驗與啟示〉，《中國民族博覽》，2020年第14期，頁48-49。

廣東省繁榮粵劇基金會編：《廣東粵劇劇本選編1》。廣州：羊城晚報出版社，2007年。

劉海玲：〈「將粵劇藝術發揚光大」——從粵劇動畫片《刁蠻公主戇駙馬》的創意說起〉，《嶺南文史》，2004年第3期，頁56-58。

馬梓能、江佐中主編：《佛山粵劇文化》。廣州：廣東經濟出版社，2005年。

唐滌生：《花都綺夢》。下載自香港中文大學音樂系中國音樂研究中心，檢視日期：2022年7月20日。網址：https://ccmscuhk.wpcomstaging.com/%e6%88%b2%e6%9b%b2%e6%96%87%e6%9c%ac/。

王馗著、王文章主編：《粵劇》。杭州：浙江人民出版社，2012年。

韋軒：《粵劇藝術欣賞》。南寧：廣西人民出版社，1981年。

香港記憶：〈粵劇在香港〉，檢視日期：2022年7月20日。網址：https://www.hkmemory.hk/collections/ichhk/opera/cantonese_opera/index_cht.html。

謝偉國：〈任劍輝唱腔藝術特色淺談〉，《廣東藝術》，2013年第4期，頁34-37。

曾令霞、李婉霞：《源流、傳播與傳承　佛山粵劇發展史》。廣州：中山大學出版社，2018年。

朱光潛：《朱光潛美學文集（第五卷）》。上海：上海文藝出版社，1989年。

鼓勵唱腔創新是探索活化粵劇的路徑

余帼芝

　　自2004年起，香港特區政府越來越重視粵劇發展，成立粵劇發展諮詢委員會，並於2005年成立粵劇發展基金，透過多渠道及形式支持粵劇演出、教育及其他發展項目。[1]粵劇更於2009年在粵港澳三地政府透過中央政府共同申報，正式被聯合國教科文組織批准列入《人類非物質文化遺產代表名錄》，成為香港首項世界非物質文化遺產。[2]然而，粵劇在政府政策推動和成功申遺的效應下，戲曲演出場次由2010年4月至2011年3月的1,180場上升至2018年4月至2019年3月期間的1,857場，[3]上升了57.4%，但票房收益和入場人次卻不升反跌，兩者均錄得多於一成的跌幅。這現象可被解讀為受資助團體並未能步向成熟，未能在市場上獨自生存，更無力於阻止粵劇觀眾的進一步萎縮。香港在「十四五規劃」下，要成為「中外文化藝術交

1　粵劇發展諮詢委員會及粵劇發展基金。網址：https://www.coac-codf.org.hk/tc/。

2　政府歡迎粵劇列為聯合國《人類非物質文化遺產》。網址：https://www.info.gov.hk/gia/general/200910/02/P200910020282.htm。

3　《文匯報》〈戲曲視窗：粵劇政策新思維（上）〉2022 年 12 月 18 日。網址：https://www.wenweipo.com/a/202212/18/AP639e2745e4b0e80f811aa34b.html。

流中心」，[4] 實在有必要對粵劇這本土文化推廣政策作重新檢討及規劃。現時香港戲曲推廣政策是沿用2008年3月14日立法會民政事務委員會討論文件《粵劇及其他中國戲曲的推廣》作依據，[5] 致力於增加演出場地，加強培育粵劇專業人才，繼承傳統及鼓勵創作，並推出一系列救亡的舉措，成功吸引不少年輕演員入行，培育出一批新秀。政策暫能為粵劇帶來了量變，演出場次增加，但未能為粵劇注入可持續發展的動力，新秀所帶來的多是觀眾鼓勵性的入場支持，而非追求藝術享受而主動入場。不論是透過創造力理論或是以客觀條件作分析，有學者和從藝者指出，現時一些粵劇市場運作和政府資助方式均大大窒礙了從藝者提升造詣及從事創新的空間，規限了整體粵劇行業藝術水平的提升。也許，透過綜合「未見新粵劇唱腔流派」的原因，可就修訂粵劇推廣方式提供一些路徑。

過度詳細的劇本收窄從藝者的創造空間

上世紀20年代，粵劇劇本並不如現今般嚴謹，多以「提綱戲」程式作演出，開戲師爺只提供演出的主要橋段，演員需要透過「爆肚」來使劇情圓滿。故此，粵劇演員的基本功力在於內化不同表演程式，按自己聲線條件、當下的狀態、開戲師爺的要求，按梆黃的格式規範來完成演出。這種講求「即興」的演出方式雖然談不上嚴謹，但亦訓練出聽奏能力極強的拍和師傅。到了1930至1970年代，粵劇劇本開始有較細緻的故事結構與分場內容。演員可按戲文情節，把情感融會於聲線之中，設計出極具個人風格和高辨識度的旋律唱腔，例如薛覺先、馬師曾、桂名揚、廖俠懷、上海妹、紅線女等。即便如此，當時並未有版權制度，劇團為防劇本在開山前流出，通常只有正印演員、音樂領導（頭架師傅）和擊樂領導（掌板師傅）

可擁有完整的劇本,其餘的音樂和拍和師傅只能即場跟從指示進行拍和,這無疑為30年代至70年代各個享負盛名的唱腔流派奠下創造的基礎。但時移世易,現時的粵劇劇本有着嚴謹的記譜方式,一字一音都傾向以簡譜方式標注在劇本之上,好處是讓未有足夠時間消化表演程式的新晉演員踏台板,按劇本所注的依樣演出即可。但久而久之壞處浮現,演員與樂師的即興意欲都漸漸轉弱,遑論新腔的設計與創造。以傳統方式記譜的劇本要求演員擁有深厚紮實的樂理知識,並花相對大量時間精力鑽研才能找出符合個人長處的精彩演繹方式,因此現今演員多捨難取易,採用便捷的簡譜或工尺譜標註方式。然而傳統方式卻保留了最大的自由度和藝術可能性,長遠而言,反而對業界持續健康發展帶來藝術及經濟效益。

事實上,公共資源的運用和資助政策對業界的行為取向有一定影響,尤其對一眾成長中的團體及年輕業者作用明顯。如果在申請政府資助的過程中加入適當要求,便可保障一些傳統元素受到重視,得以保留。劇團若沿用傳統記譜方式便可提高資助獲批額度,或提供專款專項,這樣可鼓勵演員學習和應用傳統記譜方式。

粵劇觀眾的行為削弱演員的創意

入場觀看粵劇對香港老一代戲迷來說並非單純的娛樂消遣和欣賞藝術的活動,而是一項追尋集體回憶的活動,享受在觀眾席上緬懷昔日名伶的演出;也對新晉劇演員不時懷着包容和鼓勵的心態,亦表示購票入場的行為不再代表劇團在藝術水平上具有競爭力,這種觀眾讓演員不再需要建立個人風格來提升藝術水平。此外,由於醉心粵劇的觀眾多對各名劇的錄音非常熟悉,故現時演員演唱出異於錄音的版本,觀眾就可能會覺得台上演員出錯。而演員為避免處於這種尷尬情況,多數會依據原唱錄音進行演出,無疑又是另一種減低演員設計唱腔的成因。要改變這個現象,業界便急需培育一群鑑賞能力較高、能對表演作客觀回饋的觀眾。

「去殿堂化」的需要：個人化的唱腔設計並非名伶獨享

過去幾十年，業界普遍認為街知巷聞、廣泛傳揚的名伶唱腔才算得上唱腔。然而，這種看法亦使創新腔調的門檻變得高不可攀，打擊創造意欲，對從藝者產生消極作用。要將唱腔設計變得平易近人，理應從小培養學生欣賞梆黃的能力，鼓勵合乎梆黃規範的度腔創作，而非放諸高階演藝課程，使其落得曲高和寡的結局。自2000年開辦以來，香港學校音樂及朗誦協會舉辦的校際粵曲比賽一直是一個成功向青少年推廣粵劇的渠道。[6] 不少得獎者後來亦成為了全職新晉粵劇演員，故此若要提升粵劇觀眾的評鑑能力，從學界入手亦是可探索的方向。現時粵劇是香港中學文憑考試（HKDSE）音樂科的必修內容，但根據香港考試及評核局的評核大綱，粵劇只出現在公開考試中卷一聆聽部分之中，佔整份試卷總分數的6%，[7] 在卷二和卷三的創作和演奏評核要求中並沒有指明考生需要對粵曲有一定掌握。音樂科考生是最有潛力和基礎培育出粵劇鑑賞力的，如能在創作部分加入梆黃度腔能力的考核，將有助推動唱腔設計普及化，並同時培育出高水平的觀眾，而學校的音樂老師自然也需要擁有基本的唱腔設計能力。如此一來，更有可能締造「高手在民間」這種百花齊放現象。

缺乏專業策展粵劇資源平台來展示鑑賞標準

第一印象往往影響日後發展。不論是小孩子還是退休後才接觸粵劇的年長新手，首次接觸粵劇多數是幾首耳熟能詳的經典小曲為主，容易讓聽眾以為粵劇與流行音樂一樣，需熟記旋律，不知道「即興隨變」才是粵曲的核心精髓。若新手想作進一步的了解，最便捷的接觸渠道往往在無綫

6 香港學校音樂及朗誦協會的校際粵曲比賽。網址：https://www.hksmsa.org.hk/tc/?page_id=5062。

7 香港考試及評核局。網址：https://www.hkeaa.edu.hk/tc/HKDSE/assessment/subject_information/category_b_subjects/hkdse_subj.html?B&3&71_7。

電視戲曲台或YouTube搜索曲目，但藝術水平參差，建議由行內專業團體帶領的導賞型粵劇資源平台，由資深編劇、演員以及拍和師傅共同策展，加入評鑑文章，讓不同程度的粵劇學生及愛好者有良好的參照對象，讓唱腔創新的重要性潛移默化。例如內地有不同地方戲曲的手機應用程式，粵劇迷、豫劇迷、越劇迷、京劇迷等可讓同好對地方戲曲作多角度了解，包括：不同派別唱腔、最新選段、不同劇團演出資訊等；香港大可參照這種做法編寫適合本地觀眾口味的粵劇資訊串流平台或曲藝沉浸空間，以提升觀眾鑑賞粵劇的能力。

政策需由針對量變轉向質變

事實上，2008年《粵劇及其他中國戲曲的推廣》中所訂卜的政策發展方向[8]對推廣粵劇而言，是改善了軟件和硬件上的配置，使投身從事粵劇保育、傳承與研究方面的文化工作者亦越來越多，例如中文大學的戲曲資料中心[9]、教育大學的粵劇承傳研究中心[10]、香港都會大學亦即將成立粵劇研藝中心，相信會繼續針對不同粵劇範疇舉辦研討會，而討論內容都是有望轉化為未來優化粵劇發展方向的啓發和依據，故此深化產研合作對粵劇發展將能起關鍵作用。以是次研討會為例，學者透過分析近代未有新唱腔流派形成的原因，從而帶出哪些粵劇元素需要保留，亦讓一眾同好深思保育粵劇到底是保育傳統，把舊的一併保留，抑或是去蕪存菁，辨析出締造粵劇美的元素，從而着手修訂現行相關政策或推廣計劃。

8 《文匯報》〈戲曲視窗：粵劇政策新思維（上）〉2022 年 12 月 18 日，檢視日期：2023 年 3 月 18 日。網址：https://www.wenweipo.com/a/202212/18/AP639e27450e0f811aa34b.html。

9 中文大學「中國音樂研究中心」，檢視日期：2023 年 3 月 18 日。網址：https://ccms.cuhk.edu.hk/%E4%B8%AD%E5%BF%83%E7%B0%A1%E4%BB%8B/。

10 教育大學粵劇承傳研究中心，檢視日期：2023 年 3 月 18 日。網址：https://www.eduhk.hk/rctco/ch/index.php。

展望

　　香港粵劇界正處於青黃不接的階段，年輕一代粵劇演員的藝術造詣尚有待磨練。然而，在新一代接班人尚未對粵劇藝術基礎深耕細作的同時，各持份者已開始摸索粵劇革新的方向，有的把粵劇話劇化、提倡粵劇現代化，進而把Art-tech融入粵劇，南沙更製作了首部於元宇宙演出的劇目《冼夫人》。[11] 以上種種，無可否認都有助粵劇吸納新的觀眾，可算是推廣粵劇的手段，但當跨界合作增多，會使藝術門類邊界變得模糊，若粵劇從藝者未能把粵劇核心元素好好掌握，難保有天會遭同質化，失去藝術獨特性，把文化遺產精髓消磨殆盡。現在是時候檢視過往推廣粵劇的文化政策，找出在頂層設計上有何不足之處並作出修訂，希望在變革的洪流中留下粵劇專屬的美。

引用書目

教育大學粵劇承傳研究中心。檢視日期：2023 年 3 月 18 日。網址：https://www.eduhk.hk/rctco/ch/index.php。

「全球第一部元宇宙戲劇《冼夫人》在廣州南沙發佈」。騰訊新聞。2022 年 7 月 27 日。檢視日期：2023 年 3 月 18 日。網址：https://new.qq.com/rain/a/20220727A0C68100。

《文匯報》〈戲曲視窗：粵劇政策新思維（上）〉，2022 年 12 月 18 日。檢視日期：2023 年 3 月 18 日。網址：https://www.wenweipo.com/a/202212/18/AP639e2745e4b0e80f811aa34b.html。

香港考試及評核局。檢視日期：2023 年 3 月 18 日。網址：https://www.hkeaa.edu.hk/tc/HKDSE/assessment/subject_information/category_b_subjects/hkdse_subj.html?B&3&71_7。

11 「全球第一部元宇宙戲劇《冼夫人》在廣州南沙發佈」。騰訊新聞。2022 年 7 月 27 日。檢視日期：2023 年 3 月 18 日。網址：https://new.qq.com/rain/a/20220727A0C68100。

香港學校音樂及朗誦協會的校際粵曲比賽。檢視日期：2023 年 3 月 18 日。
網址：https://www.hksmsa.org.hk/tc/?page_id=5062。

行政長官 2021 年施政報告。檢視日期：2023 年 3 月 18 日。網址：https://
www.policyaddress.gov.hk/2021/chi/p70.html。

粵劇發展諮詢委員會及粵劇發展基金。檢視日期：2023 年 3 月 18 日。網
址：https://www.coac-codf.org.hk/tc/。

政府歡迎粵劇列為聯合國《人類非物質文化遺產》。檢視日期：2023 年 3 月
18 日。網址：https://www.info.gov.hk/gia/general/200910/02/P200910020
82.htm。

中文大學「中國音樂研究中心」。檢視日期：2023 年 3 月 18 日。網址：
https://ccms.cuhk.edu.hk/%E4%B8%AD%E5%BF%83%E7%B0%A1%E4%
BB%8B/。

余幗芝，香港中文大學社會學系學士及香港理工大學中國商業研究理學碩
士，從事政策研究工作，業餘粵劇愛好者，希望於推廣粵劇上出一分力。自
中學時代喜歡到圖書館遊歷舊報膠卷，一窺當年粵劇輝煌時代的人和事。十
多年前曾受藝術發展局委託參與粵劇相關研究，撰寫《香港粵劇市場剖析》研
究報告供其參考。

論文作者簡介

（按照論文次序）

陳守仁

前香港中文大學音樂系教授，曾先後在 1990 和 2000 年創辦「粵劇研究計劃」和「戲曲資料中心」並出任主任。他 2008 年初移居英國，2015 年回香港定居，現為香港中文大學文學院文化管理課程客席教授，講授「粵劇與香港文化」。他的近著有《香港神功粵劇的浮沉》（2018；與湛黎淑貞合著）、《早期粵劇史——麥嘯霞《廣東戲劇史略》校注》（2020）、《紫釵記讀本》（2021；與張群顯、何冠環合編）和《帝女花讀本》（2022；與張群顯合編，修訂第二版）等。

王勝泉

自小習唱及拍和粵曲，90 年代初跟隨粵樂名師朱慶祥深造粵劇拍和藝術，後獲收為入室弟子。音樂拍和及教學經驗豐富，自 80 年代初起曾先後於不同劇團/曲藝社團擔任音樂領導或拍和之職，同時亦向粵劇在職和業餘人士教授唱腔藝術。王氏更投入粵劇曲藝傳承工作，曾為教育局和大學分別向老師及學生進行粵劇教學工作坊及藝術導賞。2000 年受香港教育署邀請編寫中學粵曲教材和培訓中學老師基本粵曲技巧。王氏亦曾在香港演藝學院及香港都會大學（前公開大學）擔任兼職導師/講師，教授音樂拍和、唱腔和粵劇導賞。

梁寶華

現為香港教育大學文化與創意藝術學系教授及戲曲與非遺傳承中心總監；並為國際音樂教育學會會長、亞太音樂教育研究論壇主席。梁教授曾三次獲香港研究資助局優配研究金和兩次優質教育基金撥款資助其有關

粵劇教學傳承的研究，著作包括：《粵曲梆黃唱腔藝術：方文正作品彙編》（天地，2019）、《生生不息薪火傳：粵劇生行基礎知識》（天地，2017，獲香港金閱獎 2017）、《香港文學大系一九五〇——一九六九‧粵劇卷》（商務，2020）。

張群顯

香港中文大學英文系首名碩士畢業生；獲英聯邦獎學金於倫敦之大學學院（UCL）從學 John Wells，1986 年獲頒語音學博士；於香港理工大學中文及雙語學系（並其前身）任教 29 年，1995-2004 任系主任，退休前為副教授。

至 21 世紀，興趣擴展到粵音歌唱的字調樂調配合以及粵劇的研究和創作；任香港粵劇學者協會秘書長（2017-2019）；與陳守仁合著《帝女花讀本》（2020, 2022），與陳守仁及何冠環合著《紫釵記讀本》（2021）；與吳國亮合編原創粵劇《拜將臺》（2011 首演，2023 第六度公演），與吳國亮聯合改編粵劇《帝女花》（2022 首演，2023 疫後補演）。

李天弼

自幼熱愛粵曲，90 年代起唱曲自娛，追隨嚴淑芳、陳笑風習唱抒情、優雅之唱腔。自學粵曲樂理，為友人譯曲記譜。李氏經常參與香港社團之演唱會。1996 年至今舉辦個人演唱會共四屆，專擅演繹風腔名曲。除在省港澳外，更遠赴海外演出；唱功細膩，人物傳情。2003 年起，參與在港穗舉辦歷屆之陳笑風傳承演唱會。

另外，廣州市粵劇風腔藝術研究會又聘他為名譽顧問。

李氏著有《粵曲腔韻探微》（2009），《粵韻風腔薈萃》（2012），《粵曲通識——唱腔研習之路》（2018）三書，論述精闢，好評不少。李氏經常主持講座、設研習班、作專題演講，發表文章，並寫雜誌專欄，實為推廣曲藝之有心人。

李氏業攻教育，曾任中小學教師及柏立基教育學院講師共 20 年，後轉任香港考評局逾 20 載。獲香港中文大學文學碩士、香港教育大學榮譽院士。李氏雅好文藝，長於書畫，友儕常求其墨寶留念。曾任朗誦、書法評判、粵曲演唱、教學評審人。

謝俊仁

香港中文大學民族音樂學博士。1970 年代跟隨關聖佑學習音樂理論和創作，1980 年代隨關聖佑、劉楚華及蔡德允習古琴。積極參與古琴創作、打譜、教學和研究工作，曾發表研究論文多篇，主要範圍為古琴的音階與律制、苦音、粵樂七律及康熙十四律。其個人唱片《一閃燈花墮》和《秋月清霜》於 2001 年和 2011 年出版，其個人古琴論文與曲譜集《審律尋幽》於 2016 年出版。謝氏為退休醫生，現為德愔琴社副社長，以及香港中文大學音樂系古琴導師及副研究員。

周仕深

2016 年獲香港浸會大學音樂系哲學博士，主修民族音樂學，研究範圍包括粵劇音樂調式及唱腔流派，以及改編理論等，曾發表論文包括〈從音高測定看粵劇音樂的調式〉（2004）、〈粵劇音樂調式百年演變〉（2007），以及粵劇名伶任劍輝、芳艷芬、梁素琴唱腔之研究等，曾多次應康樂及文化事務署、香港中央圖書館等機構之邀主持講座。現任職於香港演藝學院。

林萬儀

戲曲學術、教育、評論工作者，現為香港藝術人文平台《藝術當下》主編，曾任（香港）嶺南大學群芳文化研究及發展部副研究員、文化研究系兼任講師，香港演藝學院戲曲學院兼任教師，近年創辦萬儀人文工作室，從戲曲出發，開展人文關懷項目。

林瑋婷

　　粵劇花旦、電台戲曲節目主持人、粵劇推廣活動及晚會司儀、粵劇專欄作家及粵劇導師。師承張寶華、曾健文、鄭詠梅、王家玲、周莉莉及呂洪廣，工花旦行當。1999 年至今活躍於職業粵劇團演出，2004 年參與香港電台第五台「戲曲天地主持人訓練班」，擔任香港電台第五台戲曲節目主持人至今。2012-2016 年為香港八和會館與保良局合辦粵劇教學協作計劃唱科導師，2019 年 1 月起為粵劇曲藝月刊撰寫專欄「婷婷玉立詠芬芳」。

郭靜宜

　　文學碩士，現供職於廣州華商職業學院，曾任廣州珠江職業技術學院中文教研室主任，主要講授校內公共必修課《中華傳統文化》等。2023 年獲得廣東省第六屆廣東高校（高職）青年教師教學大賽三等獎，參賽課程為：《中華傳統文化與職業素養》。科研情況：主持惠州市 2022 年度哲學社會科學規劃課題（結項）；主持 2022 年度廣東省普通高校青年創新人才類項目（哲學社會科學）（在研）；參與廣東省職業技術學會第三屆理事會科研規劃項目 2019-2020 年度課題（結項）等。

鳴謝

本書描述的研究由中國香港特別行政區研究資助局的研究配對補助金撥資出版資助（項目編號：2021/3001（R7025）），在此謹致以萬二分謝意。

另外，本書得以出版，衷心感謝以下各位支持（排名不分先後）：

鄭李錦芬博士

阮兆輝先生

葉世雄先生

陳守仁教授

梁寶華教授

程美寶教授

王勝泉先生

新劍郎先生

曾健文先生

王勝焜先生

李天弼院士

周仕深博士

張群顯博士

謝俊仁博士

林萬儀女士

林瑋婷女士

龍貫天先生

江駿傑先生

吳立熙先生

戴淑茵博士

余幗芝女士

林瑋琪女士

李子蕊女士

江丰同學　　〔香港都會大學護理學榮譽學士（普通科）〕

唐爾禧同學　〔香港都會大學護理學榮譽學士（普通科）〕

陳卓琳同學　〔香港都會大學物理治療學榮譽理學士〕

鄭力瑋同學　〔香港都會大學護理學榮譽學士（精神科）〕

張恩浩同學　〔香港都會大學護理學榮譽學士（精神科）〕

鍾紡偲同學　〔香港都會大學物理治療學榮譽理學士〕

侯嘉愉同學　〔香港都會大學會計及稅務學榮譽工商管理學士〕

李詩穎同學　〔香港都會大學應用心理學榮譽學士〕

應詩曼同學　〔香港都會大學教育榮譽學士（中國語文教學）及語言研究榮
　　　　　　　譽學士（應用中國語言）〕